平 淡 的 功 夫

雙龍過江

沈治國、吳家興 著

蔡志忠 插畫

宜高文化

國家圖書館出版品預行編目資料

平淡的功夫：雙龍過江/沈治國、吳家興 著. -- 初版. --台北市： 高談
文化, 2003【民92】
　　　　　面； 公分
　　　　ISBN:957-0443-93-6（平裝）
　　　　1. 橋牌

995.4　　　　　　　　　　　92015989

平淡的功夫
雙龍過江

作　者：沈治國、吳家興

插　畫：蔡志忠

發行人：賴任辰

總編輯：許麗雯

主　編：劉綺文

編　輯：呂婉君

行　政：楊伯江

出版：宜高文化

地址：台北市信義路六段29號4樓

電話：（02）2726-0677

傳真：（02）2759-4681

製版：菘展製版　印刷：松霖印刷

http://www.cultuspeak.com.tw

E-Mail：cultuspeak@cultuspeak.com.tw

郵撥帳號：19282592高談文化事業有限公司

圖書總經銷：成信文化事業股份公司

電話：（02）2249-6108　傳真：（02）2249-6103

行政院新聞局出版事業登記證局版臺省業字第890號

Copyright(c)2003 CULTUSPEAK PUBLISHING CO.,
LTD.All Rights Reserved.

著作權所有‧翻印必究，本書文字非經同意，不得轉載或公開播放
獨家版權(c) 2003高談文化事業有限公司

2003年10月出版

定價：新台幣280元整

目次

話說20世紀末網路普及，全球橋友
喜歡上網參加OKbridge比賽，各國好
手紛紛出籠在線上過招打擂台。

　　幾年下來，很多牌技高超的橋手便在
橋牌武林打響名號，其中有一對懷中國工
夫的台灣高手也闖出了國際知名度。

他倆不但牌技絕佳，叫答有如一體，默契良好，更相互截長補短，威力不同凡響。

猶如籃球的麥可喬丹，網球的山普拉斯，高爾夫球的老虎伍茲；能稱得上是二十世紀最偉大的世界橋牌高手非義大利藍隊的葛羅素莫屬。他和隊友贏過十幾次世界冠軍和無數大大小小盃賽，家中的獎盃堆滿了好幾拖拉庫，地位猶如橋牌界的教宗一樣崇高偉大。

葛羅素的主打尤其出神入化，一般你我族類的橋手看著四家的牌，也苦思不出最佳主打方法的牌局，只見他神來一筆使出關鍵打法，三兩下便輕鬆地將合約帶回家，尊他為橋牌界之KING一點也不為過。

我們找這對東方好手到線上做重量訓練，試試他們的實力也訓練一下我們的默契。

是。

有一天，葛羅素也在OKbridge線上發現這對「東方雙龍」高超的牌技，於是……

哈！橋牌天王葛羅素單挑我們，在OKbridge上打擂台。

太好了！

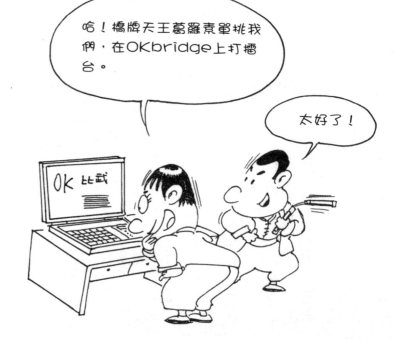

能贏最好，輸也不能輸得太難看，趕快勤練身手將看家本領使出來。

不是猛龍不過江，咱倆上線接受葛羅素挑戰，上擂台比劃橋牌！

作者序

　　OKbridge 是全世界最大的線上橋藝網站，這個網站有數萬名會員分布在世界的各個角落，不論是在美洲、歐洲、澳洲、亞洲，甚至在非洲都有喜好橋牌的人在其中切磋。也有各國的好手、代表隊常常利用這個網站來練牌。有了這個網站他們就不必長途跋涉而可獲得練習機會。這個網站附屬的資料庫也將練習過的牌局充分紀錄下來，讓想學橋牌的學生及在網上作練習的選手有完整的參考資料。

　　OKbridge 是幾年前一位叫做 matthew clegg 的科學家所寫的程式，他是一位非常喜愛打橋牌的科學家，因爲從美國被調派到荷蘭做研究，於是在學術網路上寫了一個簡單的橋牌程式，讓他身在荷蘭時能與在美國的朋友打橋牌，而這個網站也被很多其他喜愛的橋牌的朋友發現，也透過這個網站來作橋藝的交流。

　　我(huf)與吳家興(dalai)就利用這個全世界最大的橋藝社群網站作爲練牌或教牌的場所，目前我們在網路上也打出了一些小小的名氣，於是有兩位前義大利藍隊的隊員 Benito Garrozo(papi) 和 Dano Defalco(smilla)就找到我們，因爲他們即將參加美國的大賽及歐洲公開賽，因此希望與我們做一些比賽前的重量訓練(Hard Practice)。本書中精采的牌局就是在這些重量訓練中產生的。

　　每當我們在網上練習的時候，觀眾都非常多，幾乎把頻寬佔到滿爲止。而每次的練習結束後，這些觀眾都會回應說我們與藍隊成員的

對抗牌局非常有趣，行動多、假動作多、對抗與處理多，常常都要面臨艱困的情況，台灣的觀眾為我們在網路上與這些好手對抗獲勝，感到與有榮焉。於是我們想到，如果大家都這麼喜歡看我們練牌的牌局，為什麼我們不把他寫出來跟大家一起分享，好讓喜歡橋牌的人都能一起欣賞這些有趣且精采萬分的牌局呢？

在欣賞牌局之前，介紹了一些我方所使用的特別觀念，贏磴計算法（Winner Trick Count），以及速度原則（Speed Principle）。至於雙方在實戰中所用的手法，則列舉了其中十種比較重要的功夫，並附上牌號索引以便欣賞。

OKB 的每副牌局大約都有 50 桌以上的橋手打過，電腦將這些成績算出平均分作為標準（就是成績表中的 NS datum），並將我們的成績與之比較折算成國際序分（Imps）。

牌局中的叫牌過程及出牌紀錄都是由 OKB 網站保存完整的資料庫中取出的，我與 dalai 嘗試用對話的方式將牌局中的叫打技巧，心情、想法等表達出來，使讀者能更清楚理解牌局的微妙處，享受其中的樂趣。

一般的橋手如何來欣賞這些牌局呢？

第一種方式：就像那些觀眾一樣，看著四家的牌與其他好友一起討論研究，甚至批評牌局中的叫打技巧。在做這些批評與討論的時後，也就享受到了橋牌的樂趣。像當我做出一些梭哈式的叫品時，網路上就會有一些觀眾說：這個人到底會不會打橋牌！當 dalai 選擇一個擠投而不作出一個簡單的偷牌卻失敗的時候，就有眾多的觀眾說：哇！他在幹什麼！但是，這就是橋牌。

第二種方式：個人學牌的方式。逐個叫品、逐張牌對照著紀錄來跟隨。這就像圍棋的打譜一樣。每一個叫品、每一張牌我們都跟著高手的手順進行，這樣子對初學者或中級橋手會有相當的幫助，也就是說，當我想的叫品與想出的牌跟專家級的橋手不一樣時，不一樣之處就有我們思考的空間，也就是有我們可以學習的知識存在。在你思考過後，你也許會發覺自己哪裡犯錯了，或是發現專家們錯了而你是正確的，從而達到學習的效果。

在數學或是其他遊戲的學習過程中，當你犯了錯誤，馬上就會得到一個負面的指標或效應，引導你修正錯誤。這樣的學習永遠都是前進的，而不是退步的狀態。但是橋牌不一樣，我們知道它是一個機率的遊戲，往往就算你作出了一個正確的決定，也就是說，就算你採取一個機率比較大的叫品或打法時，還是會發生一些負面的結果，於是你就會懷疑你做的叫品或是打法是否正確。反過來說，當你做了一個錯誤的打法，譬如叫了一個大滿貫，需要偷兩張牌才能成約，結果給

你偷到了，這種結果令人非常開心，也就促使你下一次再叫一個還是需要偷兩張牌的大滿貫。長久下來，你的成績就會不好，但是你還是會想這樣做。打橋牌時常會出現許多類似這樣的、會讓人退步的情況，如果你不能保持一個追隨真理的態度，你的進步就會遲緩，甚至在原地打轉。

第三種方式：是一種角色扮演的方式。當我們在打牌的時候，只能看到一家牌。當我們看到四家牌時橋手的失誤與看到一家牌的失誤時，思路是不一樣的。在橋牌領域裡面，欣賞的困難常常發生在這裡。當我們在看世界級選手持一家牌時，作出當你看到四家牌時絕對不可能犯出的錯誤，這時候我們就會想，這些人怎麼可能來打世界級的比賽？還是打橋牌是非常不專業的活動，即使是世界冠軍，程度也不夠好？那我可以這樣說，絕對不是！

這些世界冠軍級的選手或是第一流的好手，在沒有看到別人的牌時，思考難免就蒙上了一層陰影。人在事情的狀況未完全明朗前，思考角度是完全不一樣的，當你看不到其他牌時，思考的邏輯是一個立體的空間，這些牌的想像組合遠遠超過我們看到四家牌的平面世界，而在立體空間決戰是一件非常困難的事情。

圍棋比賽的世界冠軍選手所下的每一步棋，是一般棋藝選手無法匹敵的，更是我們平常人無法理解的。因此，相對於橋手犯的錯誤，

我們難免懷疑他們下的功夫比圍棋選手來的少。但事實上，這些選手都是經過無數次練習和實戰後，被篩選出來的，都要經過千錘百鍊，才能登上世界冠軍的寶座。他們的聰明才智絕對不亞於圍棋選手，但是為什麼他們表現的仍然充滿了許多錯誤呢？我們可以說橋牌是一個非常困難的遊戲，認為橋牌比圍棋、西洋棋、象棋這些益智遊戲簡單的人，全都錯了。橋牌比這些遊戲困難太多了。當對手的牌被遮蔽而我們看不見的時候，我們在立體的空間裡對戰著，而不是像圍棋這樣在平面的世界對抗。

所以當我們想要欣賞牌的時候，最好的方式是選取一個你最喜歡的橋手，譬如選擇在 papi 的角度來看牌或是 huf 的角度、dalai 的角度或是其他的角度來看這些牌，這樣子你才能真正欣賞到這些牌局困難且精微的地方。實際扮演特定角色，才能夠真正欣賞好的橋牌。

第四種方式：這是我最推薦的方式，對於一般的社團或是橋隊都是很好的練習參考。一場牌在國際比賽大概都是二十牌，所以我們將實戰的兩百多副牌局中拿掉一些無趣又沒有輸贏的牌，選出兩百牌分作二十牌一組共十組。在練習的時候，就先一次做好二十牌，讓自己的隊員分作八位或是四位打對抗賽，打完之後，可以與原來的紀錄做逐個叫品、逐張牌的對照，或是在發生困難的地方作對照。

如此一來，就會發現差異處，簡單的地方也許有精微的變化，比

　　照專家的打法很容易找到隊員的錯誤之處，或是哪些地方你的聰明才智是專家也比不上的。這些方法不但能保證練習是有效的，也可以增加自己的信心。而牌局也有標準分的比較，可以知道其他橋手的結果，知道他們的標準分是多少，這樣你可以得到一個比較公平的比較。

　　橋牌是一個很容易犯錯的遊戲，而這個錯誤可以是一個困難的錯也可能是一個簡單的錯，但我們犯了一個錯誤的時候，它可能會造成一個很重大的結果，也可能會造成一個很微小的結果，而我們要作出判斷這些錯誤的等級並不容易，但是一旦我們有了許多選手打出來的標準分後，我們就可以看出這些錯誤等級的不同，而對這些結果作出公平客觀的評斷，這個時候你也可以對你自己的實力作一個正確的評估。

　　第五種方式，也是最後一種方式：就是我們可以把它當作床邊的故事來看。沒有事情就把它翻開來看一看，就好像欣賞交響樂演奏一般，他們雖然在比賽、在練習、在對抗。從某個角度來看，他們是在一起創造，在一起表演，在衝突中產生了平衡，在衝突中綻放了璀璨的火花，在衝突中打了一場激烈的戰爭，在這個橋牌桌上，他們在寫故事。我們在慢慢欣賞的時候把這些故事帶到我們的夢鄉裡面。

接下來就介紹書中的幾位主角：

papi：本名 **Benito Garrozo**，他是義大利藍隊的主要成員，曾得過十幾次的世界冠軍，牌技絕對可以列入古今十大高手之一，可說是橋界的神話。

smilla：本名 **Dano Defalco**，他是義大利藍隊後期的成員，曾在 1974 年得到奧林匹克世界冠軍，牌風剽悍，戰鬥力十足。

lupin：本名 **Nicola Del Buono**，他是 papi 在培養的後起之秀，叫牌精準，打牌中規中矩，但戰鬥力較弱。

dalai：本名**吳家興**，是我國參加 2000 年百慕達代表隊的成員，在 OKB 的努力使他的人氣非常的高，野戰派出身，可說是橋牌的兵法家。

huf：本名**沈治國**，得過亞太盃冠軍，打入奧林匹克準決賽兩次，多次擔任國家（公開、女子、青年）隊教練。

他們用的制度是自然制，但是對強牌的發展則有相當多人為但規劃完整的特約。競叫部分則有些轉換答叫及傾向迫叫的賭倍，制度的本質是相當精準且科學的。

而我們用的是一句話可說完的制度，2/1、CAPP、0314、UDCA + OE。對於牌值判斷及滿貫叫牌有些特殊的見解，最重要的是以作戰的方式進行叫牌。

關於信號方面，對手態度用奇偶來表示，張數則是正的，而我方則用反序（UDCA），墊牌則為奇正偶轉（OE），但實戰中雙方常常不墊信號，甚或墊假訊號，所以訊號的參考價值不高。

最後可用 smilla 說的一句話來作以下牌局的註腳：

『 **This is war , not a game** 』。

贏磴計算法

(winner trick count 簡稱WTC)

　　不論點力估計如何的發展，都無法取代對贏磴真正的衡量，因此產生了 LTC(失磴計算法)，但因其不夠精確，所以其使用也受到了限制。我將其計算的方式，改進後叫它爲 WTC（Winner Trick Count）。
WTC 的基本規則如下：

1.每門牌組的第 4 張以上算是贏磴，7 張以上牌組第 3 張以上算是贏磴。但牌組太弱或點力太弱時需向下修正一些。

2.用期望值估計尊張組合的贏磴數

Q××	1/4	KJ10	1 1/2
K××	1/2	AJ10	1 3/4
QJ×	3/4	AQ×	1 1/2
A××	1	AQ10	2
AJ×	1 1/4	AQJ	2 1/2
KJ×	1	AKJ	2 1/2
KQ×	1 1/2	Q×	0

3.王牌配合的一方，其幫助贏磴方式則估計如下：
(1)尊張組合估算同上 2，但 Q×、K 不因短門而扣除
(2)短門力量贏磴估計＝王牌張數－短門張數－1/2
(3)其他長門第 4 張以上不算贏磴，但 6 張以上則＋1
(4)竄叫的同伴，若對王牌持 0 張則－1 1/2 持 1 張則－1

4.王牌的 K、Q、J 可加 1/4，但已組成組合則不加，以組合計算，但如已加 3－(2)，則不加 1/4。

WTC 的適用情況如下：

1.開叫高花同伴的加叫及其後的試局

　1♥/1♠　（4 1/2＋）　2♥/2♠　（2～3 1/2）　　開叫者 6 1/2＋時試局
　　　　　　　　　　　　3♥/3♠　（3 1/2～4 1/2）　開叫者 6＋叫成局
例

♠J×	0	♠Q×××	1/4
♥AKJ×××	5 1/2	♥10××	1/2
♦×	0	♦10×××	0
♣KJ××	2	♣AQ	1 1/2
	7 1/2		2 1/4

叫牌過程	1♥	2♥
	3♣	4♥
	P	

2.開叫低花同伴答叫高花，其後之加叫及試局。

1m			1M
2M	3－5 (nature)		
	3－4 1/2 (prec)		5 1/2＋試局
3M	5－6 (nature)		
	4 1/2－5 1/2 (prec)		
以配合方式計算			以答叫者爲主計算贏礅

♠K×××	1/2+2 1/2	♠Q×××	1/4+1/4+1
♥×	0	♥K××	1/2
◆A××	1	◆KQ××	2 1/2
♣AQ×××	1 1/2	♣××	0
	5 1/2		4 1/2

叫牌過程	1♣	1♠
	3♠	4♠
	P	

3.搶先開叫

如使用 1−2−3−4 定律

例：雙無身價

♠××	0	♠AQ×	1 1/2
♥×	0	♥AK××	2
♦KJ×××××	5 1/2	♦×	−1
♣QJ×	3/4	♣K××××	1/2
	6 1/4		3

叫牌過程　　3♦　　　　　P

速度原則

(SPEED PRINCIPLE)

外

橋牌合約可以分為部份合約至成局，以及成局合約以上至滿貫兩大類型，前者注重的是速度、阻絕、隱蔽等戰爭原則，後者則以精準為主。速度原則適用於成局以上至滿貫之間的合約。

HAND VALUE 牌　值	BIDDING SPEED 叫牌速度	ATTITUDE 態　度	GAME LEVEL 成局界限
SUPMAX	S	W	P
MAX	S	E	P
MED	S	E	NP
MIN	S	D	NP
MAX	F	E	NP
MIN＊	F	D	NP

MIN：點力低限，結構不對。

MED：點力低限，結構對。

或點力高限，結構不對。

MAX：點力高限，結構對。

MIN＊：好王牌及所叫牌組。

SUPMAX：點力太多或牌型太好，同伴很難想像。

S：叫牌速度慢，叫品經濟。

F：叫牌速度快，跳叫（如：Splinter 或跳叫成局）。

E：鼓勵，巧叫。

D：不鼓勵，回到王牌或叫無王。

P：越過成局線位。

NP：不越過成局線位。

實例

(1)

♠ A8754	♠ KQ53	1S	2D	路徑 F D NP
♥ A985	♥ 102	2H	4S*	*Good Trumps and suit bid
♦ K7	♦ AQJ64	4NT	5D	好王牌及所叫牌組
♣ K7	♣ J3	6S	—	

(2)

♠ J8764	♠ A53	1S	2D	路徑 S D NP
♥ AKJ5	♥ 10	2H	2S	MIN：點力低限，結構不對。
♦ 7	♦ AQ654	2NT	3C	
♣ QJ8	♣ AK104	3NT	4D	
		4S	—	

(3)

♠ Q8764	♠ A53	1S	2D	路徑 S E NP
♥ AK93	♥ 10	2H	2S	MED：點力低限，結構對。
♦ 7	♦ AQ654	2NT	3C	或點力高限，結構不對。
♣ K87	♣ AJ104	3H	3S	
		4C	4D	
		4H	4S	
		—		

(4)

♠ KQ642	♠ A53	1S	2D	路徑 S　E　P*
♥ AK93	♥ 10	2H	2S	MAX：點力高限，結構對。
◆ K3	◆ AQ654	3D	4C	
♣ 85	♣ AJ104	4H	4S	
		4NT*	5C	
		5NT	6C	
		6S		

(5)

♠ A843	♠ KJ2	1C	2C*	*invm
♥ KQ6	♥ A3	3D**	3H	**SPLINTER
◆ 2	◆ 1085	3S	4C	路徑 F E
♣ AJ982	♣ KQ1074	4H	4NT	MAX
		5H	6C	

(6)

♠ AJ8732	♠ K95	1S	2C	路徑 S W P
♥ Q82	♥ A3	2S	2NT	SUPMAX：點力太多或牌型太
				好。
◆ 64	◆ A9	3C	3S	
♣ K3	♣ AQJ982	4S	4NT	
		5H	6S	

實力檢查表

項目	說　　明	評分（1－10）
制　度 及使用	·叫牌路徑是否充分運用 ·機率較大期望值差別大的牌是否享有比重較高的資源 ·是否堅固不怕對手破壞，反之破壞力是否足夠 ·莊位、隱蔽性能注意 ·有無彈性空間讓橋手發揮 ·橋手能否了解制度的理念、發揮其長降低其短	
競　　叫	·極點的意義是否了解 ·總磴數定律與修正，OD　RATIO ·超叫、答叫、搶叫、平衡叫的目的價值與策略是否能掌握 ·對抗特約開叫	
滿　貫 叫　牌	·牌力能否正確評估 ·CUE 原則是否正確，在成局線位前將大牌位置、牌型準確表達 ·決策模式能否正確建立	
主　打 技　巧	·迫出型　　　　　　　·橋引破壞 ·擠牌　　　　　　　　·單門牌組處理 ·王擠　　　　　　　　·機率組合 ·王譜	
防　　禦	·牌張是否夠熟，各類接觸能否快速反應，隱藏，墊牌，假動作能 　否及時作出 ·首引前能否構思全局 ·各類防禦形態是否熟悉 ·訊號的時機能否掌握	
讀　牌能 　　力	·點力、牌型、贏失磴之計算是否夠快，夠狠，夠準，並能及時修 　正調整 ·能否依牌理推斷對方牌情. ·能否化身對方思考	
機　率 的掌握	·各種機率及期望值是否了解 ·能否正確處理模糊不確定的情況 ·能否創造機率有利的情況	

項　目	說　　明	評分（1－10）
戰鬥力	・觀察力是否夠強（桌上感覺） ・是否能擬定戰略，達成有利結果 ・能否抓住敵方觀點 ・阻絕干擾行動是否足夠	
心　理 素　質	・是否能夠專注（牌心通明）（天上地下只此一牌） ・是否夠穩定（第一牌與最後一牌表現一致）（意志、體力、抗壓力） ・能否支持同伴（不是破壞同伴）	
學　習	・經驗是否足夠（打的牌數及品質） ・邏輯是否清楚正確 ・反省能力最重要（能否正確認識問題，並找出解決問題的方法）	
默　契 培　養	・溝通技巧是否良好，平等的地位，追求的態度，提出問題，分享資訊，接受新的可能性 ・能否建立適當彈性的決策模式 ・是否能建立同伴相互間的信賴	

實力檢查表

平淡的功夫
牌例索引

一、牌的結構

當我們拿到一手牌時，第一件事就是要決定他的開叫，其依據就是他的屬性。屬性就是能發揮這牌最大力量的合約種類。譬如持了紅心長門時，就應開叫紅心，因為以紅心為王牌時就可發揮這牌的最大力量。

但某些牌卻沒有明確的屬性，它的大牌位置及長相，長門的張數及力量等綜合因素組成了這牌的結構，結構的重心就是這牌的屬性，而屬性會隨牌局的進行而改變，同伴或敵方的叫牌會隨時影響牌的屬性，如能了解牌的結構，抓住牌的屬性，許多叫牌問題就可迎刃而解。

例如：開叫牌組或無王的選擇，開叫一線在同伴答叫後，持了三張是否應支持、競叫時應選擇主打或防禦、3NT 或四線高花的選擇等。

牌例索引　 1－4　　3－5　　3－13　　3－20　　4－15　　6－11　　6－18
　　　　　　 7－10　　7－20　　8－3　　 8－17　　9－18　　10－20
　　　　　（X 單元—第 X 副牌）

二、協助同伴

橋牌最困難之處在於資訊不足而容易犯錯，錯誤可說是橋牌的一部

分，沒有一種智力遊戲像橋牌一樣，犯了許多錯仍可得到世界冠軍。因此如何減少錯誤就成了橋牌中重要的一環，甚至有些專家認為只要我方儘量減少錯誤到比敵方少，就能獲勝。反之則是儘量行動，給敵方壓力，以製造敵方的錯誤。

橋牌中的錯誤大部分是由於資訊不足而產生的，而資訊在兩位同伴之間的分配又是失衡的，當一位擁有關鍵資訊愈多時，另一位的資訊就愈少，也就愈容易出錯。此時協助同伴，減少同伴的猜測，減輕同伴的負擔是好橋手必須作的。

牌例索引　　3－4　　　3－15　　7－8　　　8－16
　　　　　　（X單元—第X副牌）

三、搶叫的藝術

搶叫的目的就是佔據一副牌的極點（我方最高可能得分與敵方最低可能失分的平衡點，反之亦然），一般估計極點的方式是總磴數定律加上牌型、大牌位置、旁門配合等修正因素，而主打或防禦力量的強弱失衡，也會造成極點的位移。

力量強的一方就可採取比較積極的叫牌策略。佔據極點的方式以快、狠、準為要訣，梭哈式的叫法也相當重要。但是極點的決定因素

不但包括我方的牌情，同樣也包括敵方的牌情，因此如何探索推斷敵方的牌情，或在對手心中造成假象，使其對我方牌情低估或高估，其中的奧妙就是搶叫的藝術。

四、幻象的製造

　　橋牌的決勝區不是旁觀者所看到的四家牌，而是選手在腦海中的各種組合。如何利用各種資訊分析推理，用心眼穿透牌的背面看到對手的牌是勝負的關鍵。反之利用各種詐叫、非典型叫品、假信號、假牌張、假打法在對手心中造成虛幻的假象也是求勝的一環。如何適應橋牌看不到的一面，掌握它甚至利用它作出假象是在橋牌頂級的競賽中必備的手法。在對手心中造出幻象而又能維持已方的平衡，是一種藝術。

五、行動價值分析

　　橋牌是一個機率的遊戲，所以每個行動都有各種可能的後果及其相對應的機率。機率乘上後果的總合就是該行動的價值，在行動前，不管是竄叫、競叫、平衡叫、叫一局、邀請等，作行動價值分析是非常重要的。

　　分析的結果常會發覺我們的直覺不一定是正確的。譬如說叫成局要衝，因為計分的關係，成局只要30%～40%以上就是很好的合約，但是邀請成局卻不要衝反而要保守。因為邀請成局的結果有四種，叫至一局完成合約或打當，未叫一局完成合約或打當，有差異而可比較的結果是，叫至並完成一局相對叫至一局但打當及未叫一局並打當，是一個好結果相對兩個壞結果，當然要保守才行。

　　其他如 4S 對 4H，5H 對 4S，5S 對 5H，6H 對 5S 等競叫情況其要求的機率也都不相同，無身價對有身價的極弱竄叫也是相當有利的行動。

六、超叫四張高花

現在的叫牌競叫策略愈來愈積極，輕開叫、模糊開叫(例如精準制的 1D)、超輕答叫等，造成標準的超叫或答叫愈來愈困難，持了好牌應儘早加入競叫，否則在對方答叫後，我再加入叫牌則有兩種不利的結果，一是對方是極輕答叫，同伴會當我是平衡叫而低估我的點力，若對方是正常答叫，則我已陷入對方架好的火網，非常危險。

典型的一種好牌是 13-15 點，一門四張高花而不適合 T/O（Take-Out 迫伴賭倍）的牌型，應該超叫四張高花，其理由是線位低，比較安全，同伴也比較容易答叫。高花比低花容易搶到合約，成局線位也比較低。

牌例索引　　2 – 7　　　2 – 17　　　3 – 15　　　3 – 19　　　6 – 15

　　　　　（X 單元—第X副牌）

七、失去的空間

當我們在叫牌時，我們依據著叫品(1H、2D 等)來交換訊息，比較嚴格的說法是我們依賴叫牌路徑(1C – 1S – 2NT – 3NT)來交換訊息，在兩種叫品之間的叫牌路徑數是 2 的次方，是幾何級數，而叫牌路徑的集合是叫牌空間。

當我們使用輕開叫、輕答叫、竄叫、阻塞加叫時，除了搶合約外，有相當大的目的是佔據對手的叫牌空間而第三家輕開叫，極弱竄叫其主要目的，就是佔據對手的叫牌空間，使對手的叫牌路徑數呈幾何比例的減少。

當 papi 與我們對陣時，曾經抱怨與我們對打根本無法練習叫牌，其涵義就是他們失去了太多的叫牌空間，但是他們又幾時讓我們好過呢？給對手最大的阻塞是對他們的尊重。

牌例索引　2 – 2　　4 – 1　　5 – 17　　6 – 3　　7 – 13　　7 – 16　　9 – 12
　　　　　　10 – 2
　　　　　（X 單元—第 X 副牌）

八、強力打法

橋藝的勝負除了叫打的技術外，還有兩個重要的面，那就是機率面與戰爭面。只有全面掌握這三種元素的橋手，才能維持常勝不敗。

就戰爭的角度來看，我們必須做出各種隱敵、阻絕、衝撞、欺敵等動作，這些動作常常要犧牲我方的準確度才能達成。例如我方只用 relay 試局以保持莊家牌型的隱密，而不用更準確的長短門複合式試局。

在狀況不佳時，也許沒有辦法減少己方的錯誤，但是仍能增加對手的錯誤。

就機率的角度而言，除了橋牌特有的量子邏輯與一般的邏輯不同外。橋牌桌上的機會是流動的，能掌握流動機會的一方就是勝利的一方。但流動的機會不一定會出現，此時就要施給對手壓力，甚至要冒極大的危險給對手壓力，只要行動本身合於敵方犯錯的機會比我方大就可以了。

強力打法就是除了一般人了解的打法外，還融入了機率與戰爭兩個面的打法。

牌例索引　　1－6　　　1－13　　　2－19　　　3－1　　　3－2　　　4－13　　　5－18

　　　　　　5－19　　6－1　　6－5　　　10－6　　　10－9　　　10－11　　10－19

（X單元—第X副牌）

九、聽音辨形

首引是防禦中最重要的一張牌，它往往決定了合約的成敗，所以在引牌前一定要豎起耳朵聽同伴有無叫牌組或賭倍，或有機會作上述動作而未作、莊家有沒有空擋牌組等，但是這樣是否足夠呢？

年輕時拿美國 Ace 隊對抗義大利藍隊的牌局作首引練習時，就發現藍隊的引牌比 Ace 隊好得多。Ace 隊的引牌大多是依一般原則的引牌，而藍隊的引牌常有極大膽的攻法，這些引牌需要反覆琢磨才知其用意。

在那段反覆琢磨的日子，體認到藍隊在攻牌前，只要可能，都曾用推理及想像力建構全局後才引牌。讀者如果細讀本書，會發現很多特殊引牌，譬如由 A 中低引，或引非連續張的大牌。聽音辨形就是在引牌前藉著叫牌的蛛絲馬跡，建構全局。

十、美麗的錯誤

常見的錯誤是因我們技術不足、默契不夠、分析推理有瑕疵而產生，此時加強練習是修正這型錯誤的唯一法門。

其次是我們因體力、意志脆弱而讓心魔趁虛而入，典型的有恐懼不敢行動、壓力太大致思路凝結、過度興奮而行動太多三種，此時只有回家培養體力與鍛鍊心志。

　　優秀的對手會給我們強大的壓力、作出找我方決戰的叫品、假動作層出不窮，當我們被激發出錯誤時，只有贊許對方。

　　最後就是一些打法正確，結果卻相反的美麗錯誤。例如：我們找四張的一邊偷 Q，結果 Q 卻在兩張的一邊。面對這美麗的錯誤，我們只有堅持步伐，不爲一時橫逆所擾。

　　以正確的方式看待錯誤是精進橋牌的不二法門。

第1單元
UNIT 1

BOARD	North	East	South	West	Contract	Result	Score	IMPs	NSdatum 南北平均分
1	huf	smilla	dalai	papi	3♣ by N	-1	-50	-0.75	**-30**
2	huf	smilla	dalai	papi	3♣ by N	+3	140	-1.60	**180**
3	huf	smilla	dalai	papi	2NT by S	-2	-100	-3.81	**30**
4	huf	smilla	dalai	papi	3NT by N	+5	660	1.89	**610**
5	huf	smilla	dalai	papi	2♣ by W	+2	-110	-4.33	**30**
6	huf	smilla	dalai	papi	4♠X by E	-2	500	9.67	**80**
7	huf	smilla	dalai	papi	4♠X by E	-2	500	-1.17	**530**
8	huf	smilla	dalai	papi	4♥ by S	+4	420	6.06	**200**
9	huf	smilla	dalai	papi	6♥ by W	+6	-1430	-5.40	**-1220**
10	huf	smilla	dalai	papi	6♣ by N	+6	1370	13.88	**520**
11	dalai	smilla	huf	papi	4♠ by E	-2	100	2.38	**30**
12	huf	lupin	dalai	papi	4♥ by E	-1	50	7.21	**-250**
13	smilla	huf	papi	dalai	4♠ by S	-1	100	7.12	**170**
14	huf	lupin	dalai	papi	4♣ by S	+4	420	3.80	**310**
15	papi	dalai	lupin	huf	6♦ by N	+7	-1390	-2.72	**1310**
16	huf	lupin	dalai	papi	4♠X by S	-1	-100	0.44	**-100**
17	huf	lupin	dalai	papi	4♠ by N	+4	420	2.55	**350**
18	huf	lupin	dalai	papi	3NT by N	-1	-100	-6.65	**140**
19	huf	lupin	dalai	papi	4♦ by W	-1	100	-0.36	**100**
20	dalai	lupin	huf	papi	3NT by N	+4	630	1.29	**590**

Total of 20 bds **+29**

第一單元

Board: 1	Dealer: huf	Vul: None	First Lead：♣A

Contract: 3♠ by huf

	huf	
	♠AJ875	
	♥AJT3	
	◆KT	
	♣83	

papi		smilla
♠Q4		♠KT2
♥9875		♥KQ6
◆Q42		◆96
♣K542		♣AJT97

	dalai	
	♠963	
	♥42	
	◆AJ8753	
	♣Q6	

	papi	huf	smilla	dalai
1	♣5	♣8	♣A	♣6
2	♣K	♣3	♣J	♣Q
3	♠4	♠7	♠T	♠3
4	♥8	♥A	♥K	♥2
5	♥9	♥T	♥Q	♥4
6	◆Q	◆K	◆6	◆3
7	♠Q	♠A	♠2	♠6

papi	huf	smilla	dalai
	1♠	∗P	2♠
P	P	X	P
3♣	P	P	3◆
P	3♥	P	3♠
P	P	P	

North	East	South	West	Contract	Result	Score	IMPs	NSdatum
Huf	smilla	dalai	papi	3♠ by N	-1	-50	-0.75	**-30**

huf：＊P：smilla 第一圈的 pass 而非 over call 2♣是蠻奇怪的。

X：smilla 第二圈用 X 來平衡而非 3♣也非一般人選擇。

3♣：papi 雖然不贊成 smilla 的叫牌，但他選擇的 3♣而非 3♥，仍是最佳合約。如果是我則會叫 2NT 來 scramble（情況模糊時找配合的一種方式）如同伴叫 3♣則 pass。同伴叫 3◆，則改 3♥，而同伴不可直接叫 3♥。

♠4：當 papi 在第三圈回黑桃時，莊家就應該知道方塊的分配是不利的。

dalai：在 smilla 用賭倍出來平衡時，papi 認為橋牌不是賭博的遊戲，但 huf 則把它當作不斷的賭博，到底這中間的差異在哪裡。也因不斷的賭博 huf 得到一個夠帥的外號叫"tank"。

huf：我是在牌桌上不斷尋找機率有利的決戰點。

Board: 2	Dealer:smilla	Vul:NS		First Lead：◆A

Contract: 3♠ by huf

```
              huf
              ♠AJT74
              ♥AJ9
              ◆Q653
              ♣A
  papi                     smilla
  ♠82                      ♠Q95
  ♥K8742                   ♥T
  ◆J87                     ◆AK9
  ♣T82                     ♣KJ7643
              dalai
              ♠K63
              ♥Q653
              ◆T42
              ♣Q95
```

	papi	huf	smilla	dalai
1	◆8	◆6	♠A	◆2
2	♥7	♥J	♥T	♥Q
3	♠2	[♠J]	♠Q	♠3
4	♠8	♠T	♠5	♠6
5	♠4	♠4	♠9	♠K
6	♥2	♥9	♣3	♥3
7	◆J	◆5	◆9	[◆4]
8	◆7	◆Q	◆K	◆T

papi	huf	smilla	dalai
		1♣	P
1♥	1♠	2♣	2♠
P	3♣	P	3♠
P	P	P	

North	East	South	West	Contract	Result	Score	IMPs	NSdatum
huf	smilla	dalai	papi	3♠ by N	+3	140	-1.60	180

huf：2♠：競叫過程中的加叫常常只是阻塞或指示引牌，如此則力量不足，所以我選擇邀請，在 dalai 叫 3♠ 表示壞牌時，我只好放棄。

♠J：第一圈就偷黑桃是爲了保留偷紅心的橋引。

◆4：對手在這牌是打反訊號，所以 papi 的方塊不是 J87 就是 J8，不會是 87，所以不跟 10 而跟 4。

dalai：一般橋友可能 T/O（迫伴賭倍，take out）來代替 1♠(16pts)，huf 認爲最有機會是 5-3fit 的黑桃合約，叫牌過程可能 1♣ X 3♣ P，現在如叫 3♠ 危險性就高了，應該注意的是對手身價有利。

Board: 3　Dealer: dalai　Vul: EW　　First　Lead：♠T
Contract: 2NT by dalai

huf
♠QJ764
♥87
♦42
♣K753

Papi
♠AKT9
♥952
♦Q7
♣J986

smilla
♠83
♥KT643
♦AKJ9
♣Q2

dalai
♠52
♥AQJ
♦T8653
♣AT4

	papi	huf	smilla	dalai
1	♠T	♠Q	♠8	♠2
2	♦7	♦2	♦K	♦3
3	♥2	♥7	♥3	♥Q
4	♦Q	♦4	♦9	♦5
5	♠K	♠4	♠3	♠5
6	♥9	♥8	♥4	♥J
7	♠9	♠6	♦J	♦8
8	♥5	♣3	♥T	♥A
9	♣9	♣K	♣2	♣4
10	♣6	♣5	♣Q	♣A

papi	huf	smilla	dalai
			P
P	1♠	P	1NT
P	2♣	P	2NT
P	P	P	

North	East	South	West	Contract	Result	Score	IMPs	NSdatum
huf	smilla	dalai	papi	2NT by S	-2	-100	-3.81	30

huf：2♣：因身價有利企圖繼續阻塞下家。
2NT：dalai 的牌第一圈就足夠開叫，否則在同伴無身價的第三家開叫後，只敢叫不迫叫的 1NT，而在 2♣之後又叫出乎同伴意料之外的 2NT。
♠10：這張首攻很意外吧！看來有點吃虧，其實並沒有。

dalai：2♣看來似搞飛機，但是在此身價，除非第一圈 pass，否則戰術上應繼續偽裝下去。

Board: 4 Dealer:papi Vul:Both	First Lead：♠8

Contract: 3NT by huf

huf
♠J7
♥AQ
♦AQ97
♣KJT95

papi
♠AT62
♥7532
♦KT852
♣

smilla
♠9843
♥964
♦J63
♣A76

dalai
♠KQ5
♥KJT8
♦4
♣Q8432

	papi	huf	smilla	dalai
1	♠6	♠7	♠8	♠<u>Q</u>
2	♥2	♣K	♣<u>A</u>	♣2
3			♦<u>3</u>	

papi	huf	smilla	dalai
P	1NT	P	2♣
P	2♦	P	3NT
P	P	P	

North	East	South	West	Contract	Result	Score	IMPs	NSdatum
huf	smilla	dalai	papi	3NT by N	+5	660	1.89	**610**

huf：1NT：牌型不太對，而從點力的角度來看，17 點顯然有些低叫，如是 2245，
15 點則還好。但是大牌位置及高花的張數都很傾向開 1NT，所以我仍
選擇開叫 1NT，意外避免了高叫梅花滿貫的危機。

什麼樣的牌可以在點力或牌型不太標準的情況下開叫 1NT 呢?有幾個重要的
考慮因素：
1.點力與牌型的互換，五張以上的牌組或 10 9 等中間張均應增值。
2.大牌的位置是否在短門或組成是否卡型。
3.高花的張數，尤其是黑桃的張數是越少越好。

第一單元

Board: 5　Dealer: huf　Vul: NS　　　　First　Lead：♠K
Contract: 2♠　by papi

huf
♠AKJ
♥QT
♦AT74
♣K876

papi
♠Q8532
♥K92
♦92
♣AQ9

smilla
♠976
♥J7
♦KQ863
♣T43

Dalai
♠T4
♥A86543
♦J5
♣J52

	papi	huf	smilla	dalai
1	♠3	♠K	♠6	♠4
2	♣Q	♣6	♣T	♣J
3	♦9	♦4	♦K	♦5
4	♥2	♥T	♥7	♥A
5	♣A	♣7	♣3	♣5
6	♥K	♥Q	♥J	♥4
7	♥9	♠J	♣4	♥5
8	♣9	♣8	♠9	♣2
9	♠Q	♠A	♠7	♠T
10		♣K		

papi	huf	smilla	dalai
	1NT	P	2♦
P	2♥	P	P
2♠	P	P	＊P

North	East	South	West	Contract	Result	Score	IMPs	NSdatum
huf	smilla	dalai	papi	2♠ by W	+2	-110	-4.33	30

huf：＊P：dalai 在最後位置應該叫 3♥。

　　♣6：在首引♠K 後不容易出手，也許該用小方塊出手，但又怕東家持單張方塊！回梅花吃了小虧。

　　♥A：太急了，如回王還好，回梅花立刻給莊家抓到完成合約的機會。

dalai：雖然有六張紅心，但牌組號碼太差，競叫可能碰到外面的壞分配，小贏大輸，♥A 上手回王牌，仍可擊倒合約，有些事情看起來似乎很簡單沒問題，但實際牌局進行當中就變得有些複雜。

Board: 6 Dealer:smilla Vul:EW First Lead：♦K
Contract: 4♠X by smilla

	huf	papi	huf	smilla	dalai
	♠AT				
	♥AJ8				
	♦AJ62				
	♣AQ92				
1		♦3	♦2	♦5	♦K̲
2		♦4	♦A	♠3̲	♦7
3		♠5	♠A̲	♠Q	♠4
4		♣3	[♠T]	♠K	♠2
5		♦8	♣2	♠J̲	♥6
6		♣4	♣9	♠9̲	♣8
7		♥Q	♥A̲	♥3	♥6
8		♦T	♦J	♠7̲	♦Q
9		♥2	♥8	♥K̲	♥5
10		♥4	♥J̲	♥7	♥T
11		♣5	♦6	♠8̲	♦9
12		♣6	♣Q	♥9̲	♣7
13		♣J	♣A̲	♣K	♣T

papi（West）
♠5
♥Q42
♦T843
♣J6543

smilla（East）
♠KQJ9873
♥K973
♦5
♣K

dalai（South）
♠642
♥T65
♦KQ97
♣T87

Bidding:

papi	huf	smilla	dalai
		4♠	P
P	X	P	P
P			

North	East	South	West	Contract	Result	Score	IMPs	NSdatum
huf	smilla	dalai	papi	4♠X by E	-2	500	9.67	**80**

huf：4♠：他們常常開這一類型的 4♠，佔了我們很多便宜，這次終於被我們逮到一次機會。

　　♠10：看到夢家的牌，就可以確定是讓莊家出手，讓我們等吃的防禦。

dalai：沒錯，他們常常用這類似的牌來阻塞而且敵方在競叫時可能會失去平衡，如 smilla 開叫 1♠，N-S 將滿合理的叫到 3NT 正確的主打將可超打一磴，smilla 只多輸 2 **IMP**。

Board: 7	Dealer:dalai	Vul:Both	First Lead：♥3

Contract: 4♠X by smilla

huf
♠A7
♥QJ954
◆AK72
♣K9

papi
♠T852
♥AT
◆Q985
♣AT7

smilla
♠KJ9643
♥82
◆63
♣Q83

dalai
♠Q
♥K763
◆JT4
♣J6542

	papi	huf	smilla	dalai
1	♥A	♥5	♥8	♥3
2	♠T	♠7	♠K	♠Q
3	♥T	♥4	♥2	♥K
4	♣7	♣K	♣3	♣4
5		♠A		

papi	huf	smilla	dalai
			P
P	1♥	1♠	3♥
*X	*P	3♠	P
P	4♥	P	P
4♠	X	P	P
P			

North	East	South	West	Contract	Result	Score	IMPs	NSdatum
huf	smilla	dalai	papi	4♠X by E	-2	500	-1.17	**530**

huf：＊X：papi 的 X 表示是比直接叫 3♠ 還好的牌

＊P：dalai 的 3♥ 是阻塞，如是要邀請則是 2♠，但我仍有直接叫 4♥ 的力量。此時的 P 是戰術性的，一方面示敵以弱，希望對手不競叫 4♠，另一方面可以多了解對手的力量。

4♠：此時我比較有把握處罰，但 4♠ 仍是正確的決定。

♠K：smilla 猜對只倒 2。

dalai：papi 判斷的很好，就是因自己有兩個 Aces，開牌者在下家，別人的 K 反而是 free 的，而且四張黑桃對自己的防禦反而變少了。

Board: 8	Dealer:papi	Vul:None	First Lead：♠Q
Contract: 4♥ by dalai			

huf
♠K96
♥KJ73
♦QJ653
♣J

papi
♠QJ8
♥QT84
♦
♣K97643

smilla
♠A542
♥
♦K9874
♣QT82

dalai
♠T73
♥A9652
♦AT2
♣A5

	papi	huf	smilla	dalai
1	♠Q	♠K	♠A	♠7
2	♣7	♣J	♣Q	♣A
3	♥4	♥3	♠4	♥A
4	♥8	♥J	♠2	♥2
5	♥T	♦J	♦7	♦2

papi	huf	smilla	dalai
P	1♦	P	1♥
P	2♥	P	4♥
P	P	P	

North	East	South	West	Contract	Result	Score	IMPs	NSdatum
huf	smilla	dalai	papi	4♥ by S	+4	420	6.06	200

huf：1◆ 看來有些輕，但牌型及高花張數彌補了點力的不足。

dalai：應該有一些人拿了我的牌會 Inv（邀請），因為同伴喜歡輕開叫，但王牌有九張(通常)，而且自己點的形狀也蠻好的。在主打來說，這副牌顯得簡單多了。

huf：我也許會點力輕，但主打牌力不會輕。

Board: 9 Dealer: huf Vul: EW	First Lead：♣A
Contract: 6♥ by papi	

	huf			papi	huf	smilla	dalai
	♠T953		1	♣7	♣<u>A</u>	♣Q	♣J
	♥96		2	♦2	♣5	♣<u>K</u>	♣3
	♦Q5		3	♥2	♥6	♥<u>A</u>	♥3
	♣A9654		4	♥5	♥9	♥<u>K</u>	♥J
papi		smilla	5	♦<u>A</u>	♦5	♦9	♦6
♠6		♠AJ872	6	♦<u>K</u>	♦Q		
♥T852		♥AKQ74					
♦AKJ8732		♦9					
♣7		♣KQ					
	dalai						
	♠KQ4						
	♥J3						
	♦T64						
	♣JT832						

papi	huf	smilla	dalai
	P	1♠	P
2♦	P	2♠	P
3♥	P	3♠	P
4♥	P	5♣	P
5♦	P	5♥	P
6♦	P	6♥	P
P	P		

North	East	South	West	Contract	Result	Score	IMPs	NSdatum
huf	smilla	dalai	papi	6♥ by W	+6	-1430	-5.40	**-1220**

huf：2♠：表示 4 張以上的紅心，在 papi 配合紅心後，3♠、5♣是 cue（巧叫）。
　　　　6♥：對手用他們的方式叫到很好的滿貫。

dalai：兩個義大利對手用了很複雜的特約，私底下和 smilla 聊天，他自己承認也記不了那麼多，所以在 OKB 打牌時，電腦旁邊就有一本制度，但 papi 今年已經七十五歲了，可是他還記得蠻清楚的，因為 papi 打這份制度幾十年了，就像吃飯那麼的輕鬆自然。

Board: 10　Dealer:smilla　Vul:Both　　　First　Lead：♥3
Contract: 6♣　by huf

	huf	♠KT8 ♥AKJ87 ◆8 ♣KQJ7	

huf
♠KT8
♥AKJ87
◆8
♣KQJ7

papi	huf	smilla	dalai
♠AJ96432		♠Q75	
♥6		♥QT53	
◆Q63		◆J542	
♣T6		♣A5	

dalai
♠
♥942
◆AKT97
♣98432

	papi	huf	smilla	dalai
1	♥6	♥8	♥3	♥2
2	♣6	♣J	♣5	♣2
3	♣T	♣Q	♣A	♣3
4			◆2	

papi	huf	smilla	dalai
		P	2♠
P	4♠	P	4NT
P	6♣	P	P
P			

North	East	South	West	Contract	Result	Score	IMPs	NSdatum
huf	smilla	dalai	papi	6♣ by N	+6	1370	13.88	**520**

huf：2♠：應為 CK2（如下）表示兩高或兩低，但我當時忘了，以為 dalai 是弱二的黑桃，因為在 OKB 打牌時一般是不用這麼破壞性的叫牌。

4NT：4♠理論上是 pick up（如下），dalai 的 4NT 是兩門低花。

6♣：力量是足夠，只怕缺 2A，但此時我認為敵方首引紅心的機會相當大。

♥8：不可以用♥7 否則立刻露出破綻。

♣5：由於不熟悉我方的 CK2，更何況中間還有曲折，結果搞錯了。

dalai：用♥J 代替♥8，效果是否會更好。此時 papi 提出他的看法，認為 WBF 將不會允許技光特約，但是他本人允許我們使用。huf 和我同時提出辯解，說明我們曾在世界盃裡使用過此等約定。唉！算了，以後這種特約還是盡量少使用的好。從此以後，我們只使用簡單的弱二。

CK2：技光特約，2D＝H or S＋min，2H＝S or H＋min，2S＝Majors or minors 牌力是二線竄叫力量。Pick up：選合約，開叫者兩高則派司，持兩低則改。

Board: 11　Dealer: huf　Vul: None　　　First Lead：♠2
Contract: 4♠ by smilla

dalai
♠9
♥Q6532
♦AJT5
♣Q72

papi
♠A843
♥A98
♦Q9
♣J965

smilla
♠KQJT6
♥J
♦8642
♣K43

huf
♠752
♥KT74
♦K73
♣AT8

	papi	dalai	smilla	huf
1	♠3	♠9	♠T̲	♠2̣
2	♦9	♦T̲	♦2	♦7̣
3	♦Q	♦5	♦4	♦K̲
4	♠4	♥6	♠6̣	♠5
5	♠8̲	♦J	♥6	♦3
6	♣5	♣2	♣K	♣A̲
7	♠A̲	♥2	♠J	♠7
8	♥A̲	♥3	♥J	♥4
9	♥8	♥5	♠Q̲	♥T
10	♣9	♣Q̲	♣3	♣8
11	♥9	♦A̲	♦8	♥7
12		♥Q̲		

Papi	dalai	smilla	huf
			P
P	1♦	1♠	X
3♦	P	3♥	P
4♣	P	P	P

North	East	South	West	Contract	Result	Score	IMPs	NSdatum
dalai	smilla	huf	papi	4♠ by E	-2	100	2.38	30

huf：1♦：第三家注重指示引牌的效果。

　　　3♥：比直接束叫3♣好的牌，與紅心牌組無關。

　　　♠2：門門都有抵抗，敲王削弱對手王吃的能力。

　　　♦7：如果莊家是 J 8 4 2，則需要猜牌，有可能擺 9，打我是 10 7 3。

　　　♠6：應由夢家 8 吃打梅花，如今被迫王吃方塊，進入夢家才能打梅花，最後多倒了一磴。

Board: 12　Dealer: papi　Vul: NS　　First　Lead：♥4
Contract: 4♥　by lupin

huf
♠A852
♥T95
♦7
♣QJ543

papi
♠KJT3
♥KJ8
♦J982
♣92

lupin
♠96
♥AQ732
♦AQ
♣A876

dalai
♠Q74
♥64
♦KT6543
♣KT

	papi	huf	lupin	dalai
1	♥8	♥T	♥Q	♥4
2	♠T	♠A	♠6	♠7
3	♣2	♣Q	♣7	♣K
4	♥J	♥5	♥2	♥6
5	♦2	♦7	♦Q	♦K
6	♦8	♥9	♦A	♦4
7	♣9	♣4	♣A	♣T

papi	huf	lupin	dalai
P	P	1♥	P
2♣	P	4♥	P
P	P		

North	East	South	West	Contract	Result	Score	IMPs	NSdatum
huf	lupin	dalai	papi	4♥ by E	-1	50	7.21	**-250**

huf：2♣：drury（表示王牌配合，對正常開叫可以加到三線的牌力）

　　♥4：好首攻，不吃虧。

　　♣Q：因王牌控制在對方手上，如回方塊，對手一警覺就會敲光王牌。莊家
　　　　的牌若是：♠ X X　♥ A Q X X X X　♦ A Q X　♣ K X 也必須回♣Q
　　　　才行。

　　♦Q：莊家失去了警覺，自己偷方塊，而被王吃倒一。

dalai：看似一副沒有防禦的牌，只好拿出耐心來抵抗等待，在等待中終於
　　　　機會來了。

Board: 13　Dealer: smilla　Vul: Both　　First　Lead：◆A

Contract:　4♠　by papi

	smilla				dalai	smilla	huf	papi
	♠T			1	◆A	◆2	◆Q	♠2
	♥AT2			2	♠A	♠T	♠4	♠K
	◆932			3	♥7	♥2	♥K	♥8
	♣AQ9875			4	♠J	♥T	♥9	♥4
dalai		huf		5	◆5	◆3	◆J	♠5
♠AJ		♠943		6	◆6			♠Q
♥7		♥KJ963						
◆		◆QJ7						
AKT8654		♣J3						
♣T42								
	papi							
	♠							
	KQ87652							
	♥Q854							
	◆							
	♣K6							

dalai	smilla	huf	papi
	P	P	4♠
P	P	P	

North	East	South	West	Contract	Result	Score	IMPs	NSdatum
smilla	huf	papi	dalai	4♠ by S	-1	100	7.12	**170**

huf：4♠：papi 常常拿這類的牌開叫 4 線，dalai 馬上面臨考驗，幸而過關，未叫 5◆。

♥2：由於 dalai 不是首攻紅心，單張的機會並不大。如果 dalai 可以王吃的話，也可能是三張王的王吃，由夢家擺小，有其他種種可能贏的機會。最可能的是 dalai 看了夢家的長梅花後，由 K 中引出紅心，上♥A 就很危險了，我雖然贊成夢家跟小，但在這牌卻錯了。

Board: 14	Dealer:lupin	Vul:None		First Lead：♣3
Contract: 4♠ by dalai				

huf
♠QJT8
♥8
♦T87
♣AQ742

papi
♠54
♥KJ7643
♦KQ65
♣3

lupin
♠K62
♥AQ52
♦93
♣JT65

dalai
♠A973
♥T9
♦AJ42
♣K98

	papi	huf	lupin	dalai
1	♣3	♣Q	♣5	♣9
2	♠4	♠Q	♠2	♠3
3	♠5	♠J	♠6	♠7
4	♥6	♥8	♥A	♥9
5	♦Q	♦7	♦9	♦2
6	♥K	♠8	♥5	♥T
7	♥4	♠T	♠K	♠A
8	♥3	♣2	♣6	♣K
9	♥7	♣A	♣J	♣8
10	♦K	♦T	♦3	♦4
11	♥J			

papi	huf	lupin	dalai
		P	1♦
2♥	X	4♥	4♠
P	P	P	

North	East	South	West	Contract	Result	Score	IMPs	NSdatum
huf	lupin	dalai	papi	4♠ by S	+4	420	3.80	**310**

huf：4♠：在競叫的過程中，有配合先叫，尤其在 4♥ 及 4♠ 的競叫的 4♠ 常是
制高點，同伴要給這樣的叫牌很大的空間不要亂抬。

♥8：dalai 應先抽光王牌，此時若對手再打紅心就有一點麻煩了。

dalai：沒錯，又是一個腦筋停頓，我常想什麼才能叫專家，也許在這個地方更容
易顯現出來，專家就是永遠保持最好的狀況，在容易的地方不容易犯錯。

Board:	15	Dealer: lupin	Vul: NS		First	Lead：♥K

Contract: 6♦ by papi

			huf	papi	dalai	lupin
papi		1	♥Q	♥<u>A</u>	♥K	♥8
♠AKJ		2	♥7	♥2	♥4	♦<u>3</u>
♥A2		3	♦8	♦2	♦5	♦<u>K</u>
♦AQJ42						
♣AT3						

huf	**dalai**
♠T2	♠864
♥QJT9753	♥K64
♦8	♦9765
♣Q82	♣974

lupin
♠Q9753
♥8
♦KT3
♣KJ65

huf	papi	dalai	lupin
			P
3♥	X	4♣	4♠
5♣	5♦	P	5♥
P	5NT	P	6♦
P	P	P	

North	East	South	West	Contract	Result	Score	IMPs	NSdatum
papi	dalai	lupin	huf	6♦ by N	+7	-1390	-2.72	**1310**

huf：4♣：dalai 在已知對手有滿貫的實力下，決定用他拿手的曲球。

　　5NT：不放棄大滿的可能。

　　6♦：即使他們有一流的制度及好的判斷，但遭受對手的破壞叫法，搞的對
　　　　大滿還是沒有把握。

Board: 16　Dealer: papi　Vul: EW　　　First　Lead：♥2
Contract: 4♠X by dalai

huf
♠K8732
♥8
♦AJ976
♣93

	papi	huf	lupin	dalai
1	♥2	♥8	♥Q	♥A
2	♣7	♣9	♣K	♣4
3	♦5	♦A	♦K	♦3
4	♠5	♠2	♠A	♠4
5	♣A	♣3	♣2	♣T
6	♦8	♦7	♠T	♦2

papi
♠J95
♥J632
♦85
♣A765

lupin
♠AT
♥
KQT9754
♦K
♣K82

dalai
♠Q64
♥A
♦QT432
♣QJT4

papi	huf	lupin	dalai
P	2♦	2♥	P
3♥	P	4♥	4♠
P	P	X	P
P	P		

North	East	South	West	Contract	Result	Score	IMPs	NSdatum
huf	lupin	dalai	papi	4♠X by S	-1	-100	0.44	**-100**

huf：2♦：CK2 表示弱 2 的紅心，或是黑桃加一低花，5-5 以上的牌型。
　　4♠：先前的 P 是怕同伴也是紅心，知道不是後，當然競叫 4♠。
　　♣4：雖然想處理黑桃，但希望能由夢家打上來，只好先打梅花。
　　♦K：確定倒約，同伴如無♦A 就會有♣A，同伴有♣A 時可王吃一次方塊。

dalai：防禦 4♥，如果首攻♠，防禦將結束，通常同伴的牌不會太好，敵方又叫
　　得如此有信心，在此身價之下，希望有便宜的犧牲可以撿。

第一單元

55

Board: 17	Dealer: huf	Vul:None		First Lead：♣T
Contract: 4♠ by huf				

huf
♠JT9872
♥AQ7
♦A6
♣52

papi
♠AQ
♥T532
♦QJT8
♣K83

lupin
♠63
♥K9864
♦9542
♣T7

dalai
♠K54
♥J
♦K73
♣AQJ964

	papi	huf	lupin	dalai
1	♣3	♣5	♣T	♣A
2	♣K	♣2	♣7	♣Q
3	♦Q	♦A	♦4	♦3
4	♠Q	♠J	♠3	♠4
5	♦J	♦6	♦5	♦K
6	♠A	♠7	♠6	♠5

papi	huf	lupin	dalai
	1♠	P	2♣
P	2♠	P	3♠
P	4♦	P	4♥
P	4♠	P	P
P			

North	East	South	West	Contract	Result	Score	IMPs	NSdatum
huf	lupin	dalai	papi	4♠ by N	+4	420	2.55	350

huf：4♦：低限點力但結構好的牌，cue 但不越過。高限點力但結構差的牌也一樣 cue 而不越過！這兩類牌的主打牌力是相當的。

dalai：或許有些人拿我的牌喜歡叫 4♥＝splinter，但此牌可能 6♣比 6♠好，讀者可自行依牌局觀察出。

Board: 18　Dealer: lupin　Vul: NS　　　　First　Lead：♠7
Contract: 3NT by huf

	huf				papi	huf	lupin	dalai
	♠QJT2			1	♠K	♠2	♠7	♠8
	♥Q54			2	♥T	♥Q	♥K	♥2
	♦AT3			3	♥7	♥4	♥3	♥A
	♣A75			4	♦2	♦A	♦7	♦6
papi		lupin		5	♦4	♦T	♦5	♦8
♠AK963		♠74		6	♣3	♦3	♦9	♦K
♥T97		♥KJ63		7	♠6	♣5	♣3	♦Q
♦42		♦975		8	♠9	♥5	♣9	♦J
♣Q64		♣KT93		9	♠A	♠J	♠4	♠5
	dalai			10	♥9	♣7	♥J	♥8
	♠85			11			♥6	
	♥A82							
	♦KQJ86							
	♣J82							

papi	huf	lupin	dalai
		P	1♦
1♠	3NT	P	P
P			

North	East	South	West	Contract	Result	Score	IMPs	NSdatum
huf	lupin	dalai	papi	3NT by N	-1	-100	-6.65	**140**

huf：♥10：papi 在吃到♠K 後正確的轉攻♥10，我被迫第二圈紅心定住，只有 papi 持兩張紅心我才能成約，否則 papi♥9 吃到後，定會轉攻梅花，精準的防禦使 3NT 毫無機會。

Board:	19	Dealer: dalai	Vul:EW		First	Lead：♥2

Contract: 4◆　by papi

huf
♠A96
♥Q82
◆J3
♣97643

papi
♠J8
♥J3
◆AT9862
♣QJ2

lupin
♠KQ75
♥65
◆K754
♣AT5

dalai
♠T432
♥AKT974
◆Q
♣K8

	papi	huf	lupin	dalai
1	♥3	♥2	♥5	♥<u>K</u>
2	♥J	♥<u>Q</u>	♥6	♥4
3	♣J	♣4	♣5	♣<u>K</u>
4	♣2	♣9	♣<u>A</u>	♣8
5	◆<u>A</u>	◆3	◆4	◆Q

papi	huf	lupin	dalai
			1♥
P	2♥	X	3♥
4◆	P	P	P

North	East	South	West	Contract	Result	Score	IMPs	NSdatum
huf	lupin	dalai	papi	4◆ by W	-1	100	-0.36	**100**

huf：3♥：此時的 3♥只是競叫而非邀請。

♥4：dalai 第二圈低引紅心回得好，若拔掉♥K 再回方塊，則莊家可由手上
打♠J，我 A 吃住後要回黑桃，否則莊家提♣A，再奔吃王牌，dalai 會被
擠。

Board: 20　Dealer: papi　Vul: NS　　　First　Lead：♣Q

Contract: 3NT by dalai

dalai
- ♠75
- ♥AQ963
- ♦AKT
- ♣A65

papi
- ♠AJ84
- ♥5
- ♦75
- ♣JT8742

lupin
- ♠93
- ♥KJT8742
- ♦86
- ♣Q9

huf
- ♠KQT62
- ♥
- ♦QJ9432
- ♣K3

	papi	dalai	lupin	huf
1	♣8	♣<u>A</u>	♣Q	♣3
2	♠4	♠5	♠3	♠<u>K</u>
3	♦5	♦<u>A</u>	♦6	♦2
4	♠<u>A</u>	♠7	♠9	♠Q
5	♥5	♥Q	♥<u>K</u>	♠2

papi	dalai	lupin	huf
P	1NT	2♦	* X
2♥	** X	P	3♠
P	3NT	P	* P
P			

North	East	South	West	Contract	Result	Score	IMPs	NSdatum
dalai	lupin	huf	papi	3NT by N	+4	630	1.29	**590**

huf：2♦：一門高花。

　*X：先讓對手現出原形再說。

　**X：處罰

　*P：因同伴處罰2♥，點力有相當的浪費，決定讓 5-0-6-2 的牌停在 3NT，但 6♦是好合約，即使對手首引王牌，仍可由夢家王吃一次黑桃，再單擠西家的梅花和黑桃成約。

第 *2* 單元

UNIT 2

BOARD	North	East	South	West	Contract	Result	Score	IMPs	NSdatum 南北平均分
1	dalai	smilla	huf	papi	5♥X by S	-2	-300	-3.53	**-190**
2	dalai	smilla	huf	papi	5♦ by N	+5	600	8.29	**250**
3	dalai	smilla	huf	papi	5♦ by S	+5	400	4.09	**260**
4	dalai	smilla	huf	papi	3NT by W	+5	-660	-1.28	**-620**
5	dalai	smilla	huf	papi	6♣ by W	-1	50	10.35	**-400**
6	dalai	smilla	huf	papi	4♥ by N	+4	420	6.70	**180**
7	dalai	smilla	huf	papi	2NT by W	+2	-120	-0.47	**-110**
8	papi	dalai	lupin	huf	4♠ by S	+4	-420	-5.36	**220**
9	lupin	dalai	smilla	huf	4♥ by N	-1	50	4.78	**120**
10	papi	dalai	lupin	huf	5♦X by N	-1	200	4.21	**-70**
11	papi	dalai	lupin	huf	3NT by E	+5	460	2.67	**-400**
12	dalai	Smilla	huf	papi	2♦ by W	+4	-130	0.81	**-150**
13	papi	dalai	lupin	huf	4♠ by E	+7	710	1.61	**-680**
14	papi	dalai	lupin	huf	4♣X by N	-1	100	4.13	**30**
15	papi	dalai	lupin	huf	3NT by S	+5	-660	0.87	**670**
16	papi	dalai	lupin	huf	4♥ by W	+5	650	0.92	**-620**
17	papi	dalai	lupin	huf	4♥ by S	+4	-420	-4.46	**280**
18	papi	dalai	lupin	huf	3NT by E	+3	400	8.00	**-80**
19	papi	dalai	lupin	huf	3♠ by N	-1	50	1.79	**-20**
20	papi	dalai	lupin	huf	3♦ by W	+4	130	1.81	**-90**

Total of 20 bds **+46**

第二單元

Board: 1 Dealer:dalai Vul:None First Lead：♠J

Contract: 5♥X by huf

dalai
♠KQ5
♥KT2
♦AJT85
♣T5

papi
♠J9742
♥J
♦K642
♣974

smilla
♠AT86
♥A75
♦Q
♣AQJ63

huf
♠3
♥Q98643
♦973
♣K82

	papi	dalai	smilla	huf
1	♠J	♠K	♠A	♠3
2	♣4	♣5	♣A	♣8
3	♦6	♦A	♦Q	♦7
4	♠9	♠Q	♠T	♦9
5	♠7	♠5	♠8	♥3
6	♥J	♥K	♥A	♥4
7	♣7	♣T	♣6	♣K
8	♣9			♣2

papi	dalai	smilla	huf
	1♦	X	1♥
1♠	2♥	4♠	5♥
P	P	X	P
P	P		

North	East	South	West	Contract	Result	Score	IMPs	NSdatum
dalai	smilla	huf	papi	5♥X by S	-2	-300	-3.53	**-190**

huf：4♠：在 4♥ 及 4♠的競叫 4♠常是制高點，佔據的越快，對手壓力越大。

5♥：肉身擋子彈，希望能抬到 5♣，看到夢家的♠KQ，一陣肚痛。

♠J：如果把♠KQ 中一張換給 smilla 就可以看出♠J 的妙用了。

♥4：先打紅心保留王吃梅花作爲橋引，如 smilla 打紅心 AJX 時，可以偷他的 J。

dalai：雖然 2♥ 及 5♥ 都已經盡力了，但還是損失 **IMP**，真是沒有辦法。

Board: 2	Dealer: smilla	Vul: NS	First Lead：◆4

Contract: 5◆ by dalai

dalai
♠K952
♥A3
◆AQJ82
♣T5

papi
♠QJ3
♥K9864
◆T
♣9842

Smilla
♠A8764
♥QT
◆974
♣A76

huf
♠T
♥J752
◆K653
♣KQJ3

	papi	dalai	smilla	huf
1	◆T	◆J	◆4	◆3
2	♣2	♣T	♣A	♣3
3	♠3	♠5	♠A	♠T
4			♥T	

papi	dalai	smilla	huf
		P	P
2♥	X	2♠	2NT
P	3◆	P	3♥
P	3NT	P	5◆
P	P	P	

North	East	South	West	Contract	Result	Score	IMPs	NSdatum
dalai	smilla	huf	papi	5◆ by N	+5	600	8.29	**250**

huf：2♥：紅心加一門低花。

2NT：對手仗著身價有利，把我們鬧的頭昏，2NT 雖不滿意，但點力及企圖已告知同伴，如選叫 3♣同伴是否派司呢？

3◆：企圖改善合約，如簡單叫 3NT，papi 首引黑桃就完蛋。5◆：同伴既已表示對無王的疑慮，我自然不打 3NT。 ◆4：如首引紅心，防禦方可立刻看到 3 磴，但在敵方避開 3NT 時，看來敵方想王吃，因此引王牌。♠ A：有點急躁，如續引王牌，莊家要打出一磴黑桃才能完成合約。

dalai：(1)當同伴叫 2NT 時，表示兩門低花或是自然叫品? (2)3◆是改善合約或是迫叫?papi 在無身價對有身價的情況下，勇於竄叫，smilla 也跟進。

Board: 3　Dealer: huf　Vul: EW　　　　First　Lead：♥5
Contract: 5♦　by huf

dalai
♠T8
♥63
♦J854
♣AK642

papi
♠94
♥Q975
♦73
♣QT875

smilla
♠KQ32
♥KJT84
♦AT
♣93

huf
♠AJ765
♥A2
♦KQ962
♣J

	papi	dalai	smilla	huf
1	♥5	♥3	♥T	♥A
2	♣5	♣A	♣3	♣J
3	♣Q	♣K	♣9	♥2
4	♠4	♠T	♠Q	♠A
5	♠9	♠8	♠2	♠5
6	♥Q	♥6	♥K	♦2
7	♣T	♦4	♠3	♠J
8	♦3	♦5	♦A	♦6
9			♠K	♠6

papi	dalai	smilla	huf
			1♠
P	1NT	P	2♦
P	2♠	P	3♦
P	4♣	P	4♥
P	5♣	P	5♦
P	P	P	

North	East	South	West	Contract	Result	Score	IMPs	NSdatum
dalai	smilla	huf	papi	5♦ by S	+5	400	4.09	**260**

huf：3♦：有點勉強，但牌桌上的張力使我續叫。

4♥：不清楚同伴的動向，叫4♥讓同伴選擇合約。

♥10：專家打法，可發現同伴有無♥Q。

♠5：J較佳，smilla持Q9XX時不會蓋Q。

Board: 4 Dealer: papi Vul: Both	First Lead：♥9
Contract: 3NT by papi	

```
                    dalai                  papi    dalai  smilla   huf
                    ♠AQ82              1   ♥T      ♥9     ♥Q      ♥2
                    ♥98763             2   ◆Q      ◆3     ◆2      ◆7
                    ◆83                3   ◆6      ◆8     ◆A      ◆9
                    ♣73                4   ♣9      ♥8     ◆K      ♥5
  papi                    smilla       5   ♣T      ♠2     ◆J      ♠4
  ♠KT96                   ♠3           6   ♠6      ♠8     ◆T      ♥4
  ♥JT                     ♥KQ          7   ♠K      ♠A     ♠3      ♠5
  ◆Q6                     ◆AKJT542     8   ♥J      ♥3     ♥K      ♥A
  ♣KT982                  ♣AJ5         9                          ♣4
                    huf
                    ♠J754
                    ♥A542
                    ◆97
                    ♣Q64
```

第二單元

papi	dalai	smilla	huf
P	P	1◆	P
1♠	P	2♥	P
2NT	P	3◆	P
3♠	P	3NT	P
P	P		

North	East	South	West	Contract	Result	Score	IMPs	NSdatum
dalai	smilla	huf	papi	3NT by W	+5	-660	-1.28	**-620**

huf：2♥：特約叫，多類強牌均放在這一叫牌。自然制在一些強牌的發展上有缺
　　陷，他們設計了一些特約來解決。

　　我也曾對這類的牌提出解決方案，但是拿出來給同伴看時，總是覺得太
複雜，到底是那些類型的牌呢？
　(1) splinter，16-18 點或是 19-21 點。
　(2) 缺門 splinter。
　(3) 長門加三張支持，16-18 點或 19-21 點。
　(4) 一般反序叫的牌。

Board: 5　Dealer: dalai　Vul: NS　　　　First　Lead：♦T
Contract: 6♣ by papi

	papi	dalai	smilla	huf
1	♦6	♦T	♦<u>A</u>	♦9
2	♣<u>A</u>	♣2	♣3	♣4
3	♣Q	♣<u>K</u>	♣6	♠8
4		♥<u>7</u>		

dalai
♠53
♥8754
♦JT5
♣KT82

papi
♠KQ6
♥AT
♦KQ6
♣AQJ95

smilla
♠AJ2
♥KQ9
♦A742
♣763

huf
♠T9874
♥J632
♦983
♣4

papi	dalai	smilla	huf
	P	1♦	P
2♣	P	2♦	P
2♥	P	2NT	P
3♣	P	3♦	P
4♣	P	4♠	P
6♣	P	P	P

North	East	South	West	Contract	Result	Score	IMPs	NSdatum
dalai	smilla	huf	papi	6♣ by W	-1	50	10.35	**-400**

huf：2♣：梅花牌組或是 relay。2♥、3♣均爲 relay（如下）。2♦、2NT、3♦叫
　　　出 3-3-4-3 的牌型。

　　4♣：RKCB（關鍵張黑木問 A，將王牌 K 與四張 A 合計爲五個關鍵張來回
　　　答）

　　6♣：不錯的合約，但遇到王牌 4-1 而當 1。papi 在牌局結束後承認他應該
　　　續問 K，如同伴有♥K 則可打 6NT，而 6NT 雖然梅花吃不通，但是方
　　　塊 3-3 而可吃到十二磴牌。

relay：接力叫法，在同伴叫牌後，叫出最經濟的叫品，讓同伴表達牌情。

Board: 6　Dealer: smilla　Vul:EW　　First　Lead：♠3

Contract: 4♥　by dalai

dalai
- ♠AJ
- ♥KT94
- ◆97
- ♣JT972

papi
- ♠Q982
- ♥J3
- ◆AT8
- ♣Q543

smilla
- ♠K43
- ♥Q5
- ◆KQ6432
- ♣K8

huf
- ♠T765
- ♥A8762
- ◆J5
- ♣A6

	papi	dalai	smilla	huf
1	♠Q	♠<u>A</u>	♠3	♠5
2	♥3	♥<u>K</u>	♥5	♥2
3	♥J	♥9	♥Q	♥<u>A</u>
4	♠9	♠J	♠<u>K</u>	♠6
5	♦<u>A</u>	◆7	◆3	◆5
6	♣3	♣9	♣K	♣<u>A</u>
7	♠2	◆9	♠4	♠<u>T</u>
8	♣<u>Q</u>	♣2	♣8	♣6
9	◆<u>8</u>			

papi	dalai	smilla	huf
		1◆	X
1♠	2♥	2♠	3♥
3♠	4♥	P	P
P			

North	East	South	West	Contract	Result	Score	IMPs	NSdatum
dalai	smilla	huf	papi	4♥ by N	+4	420	6.70	**180**

huf：3♥：競叫意味較濃，如須邀請可叫 3◆。

　　2♠、3♥、3♠、4♥：四個人都在高半音叫牌，乃是桌上氣氛緊張使然。

　　♣3：最後接棒的 4♥不是好合約，但 papi 發生了難得的錯誤，讓 dalai 完成
　　　　了合約。

dalai：其實這牌一開始就很奇怪，同伴的 T/O（Take-Out　迫伴賭倍）有多少力
　　　　量？點的長相如何？敵方的黑桃叫的越起勁，同伴在梅花上的點力應該會
　　　　越好一點，所以，4♥的機會變好的。

Board: 7 Dealer: huf Vul: Both First Lead：♠K

Contract: 2NT by papi

dalai
♠K
♥AKJ4
♦K852
♣JT92

	papi	dalai	smilla	huf
1	♠6	♠K	♠<u>A</u>	♠2
2	♣3	♣2	♣<u>A</u>	♣7
3			♣<u>K</u>	♦6

papi
♠T96
♥875
♦AQ94
♣653

smilla
♠AQJ5
♥62
♦T3
♣AKQ84

huf
♠87432
♥QT93
♦J76
♣7

papi	dalai	smilla	huf
			P
P	1♦	1♠	P
P	X	2♣	2♦
P	P	X	P
2NT	P	P	P

North	East	South	West	Contract	Result	Score	IMPs	NSdatum
dalai	smilla	huf	papi	2NT by W	+2	-120	-0.47	**-110**

huf：

　　2♦：在單張梅花的情況需要和敵方競叫，但是同伴的方塊和紅心分配
　　　　是 5-3 還 4-4 呢？先以 2♦硬抬。

　　2NT：dalai 局後說，如 2♦被罰放，他預備改 2♥。

Board: 8 Dealer: huf Vul: None First Lead：◆J

Contract: 4♠ by lupin

	papi			huf	papi	dalai	lupin
	♠T2		1	◆J	◆5	◆<u>K</u>	◆3
	♥A83		2	♣7	♣4	[♣K]	♣<u>A</u>
	◆Q7654		3	♠6	♠<u>T</u>	♠5	♠4
	♣T94		4	♥7	♥<u>A</u>	♥5	◆2
huf		dalai	5	♠8	♠2	♠3	♠<u>A</u>
♠86		♠953	6	♥6	♥3	♠9	♣<u>K</u>
♥KT7642		♥QJ95					
◆JT8		◆AK					
♣87		♣KQ53					
	lupin						
	♠AKQJ74						
	♥						
	◆932						
	♣AJ62						

huf	papi	dalai	lupin
2♥	P	4♥	4♠
P	P	P	

North	East	South	West	Contract	Result	Score	IMPs	NSdatum
papi	dalai	lupin	huf	4♠ by S	+4	-420	-5.36	**220**

huf：♣K：小梅花可能較佳，直接打同伴有♣J。

Board: 9　Dealer: lupin　Vul: EW　　　First　Lead：◆A

Contract: 4♥　by lupin

lupin
- ♠K
- ♥K98763
- ◆7
- ♣AJT72

huf
- ♠AJ97653
- ♥Q4
- ◆985
- ♣8

dalai
- ♠8
- ♥T5
- ◆AKQT63
- ♣K963

smilla
- ♠QT42
- ♥AJ2
- ◆J42
- ♣Q54

	huf	lupin	dalai	smilla
1	◆9	◆7	◆A	◆2
2	♠A	♠K	♠8	♠2
3	♠7	♥7	♥T	♠4
4	◆5	♥3	◆K	◆4
5	♥4	♥K	♥5	♥2
6	♥Q	♥6	◆3	♥A
7	♣8	♣2	♣K	♣Q
8		◆Q		

	lupin	dalai	smilla	huf
	1♥	2◆	2♥	2♠
	4♣	P	4♥	P
	P	P		

North	East	South	West	Contract	Result	Score	IMPs	NSdatum
lupin	dalai	smilla	huf	4♥ by N	-1	50	4.78	**120**

huf：2♠：應該叫 3♣ 才對，因為身價不利的關係叫的保守了一些，4♥ 輪到我時成為猜牌的局面，幸好猜對。如第一次就叫 3♣ 就沒有這問題了。

　　　♠7：莊家應該是 1-6-1-5，否則同伴會先拔掉◆K（◆9 已告訴同伴方塊張數）再打黑桃，打同伴有♥T，或是莊家在不知我有 7 張黑桃的情況下犯錯。不回梅花的原因是，如 dalai 的梅花是 A 而非 K，他會拔 A 再給我王吃。

Board: 10　Dealer:dalai　Vul:Both　　First　Lead：♥7

Contract: 5♦X　by papi

papi
♠7
♥AKQJ2
♦J8542
♣A5

huf
♠AQJ2
♥9853
♦A7
♣K97

dalai
♠KT9854
♥76
♦QT
♣J42

lupin
♠63
♥T4
♦K963
♣QT863

	huf	papi	dalai	lupin
1	♥3	♥2	♥7	♥T
2	♦A	♦2	♦T	♦3
3	♠A	♠7	♠4	♠3
4	♠Q	♦4	♠5	♠6
5	♦7	♦5	♦Q	♦K
6	♥5	♥A	♥6	♥4
7	♥8	♥K	♠8	♣3
8	♥9	♥Q	♠9	♣6
9	♠2	♥J	♠T	♣8
10	♣7	♣A	♣2	♣T

huf	papi	dalai	lupin
		2♠	P
4♠	X	P	4NT
P	5♦	P	P
X	P	P	P

North	East	South	West	Contract	Result	Score	IMPs	NSdatum
papi	dalai	lupin	huf	5♦X by N	-1	200	4.21	**-70**

huf：X：保留最多的選擇，同伴萬一沒牌型可以選擇派司。

4NT：兩低我在 4NT 時派司是避免幫助敵方找合約。

♦3：這是 papi 精湛的功夫，完全把握住我的盲點，當我笨笨的上♦A，再拔♠A 時，同伴跟♠4 表示不能王吃紅心後，已經失去一磴王牌贏磴。

dalai：的確，在高空叫品時，競叫及防禦都會出現一些問題。

Board: 11	Dealer:lupin	Vul:None		First Lead：◆2
Contract: 3NT by dalai				

papi
- ♠964
- ♥QJ743
- ♦Q875
- ♣T

huf
- ♠AQ7
- ♥AT9
- ♦64
- ♣Q9632

dalai
- ♠KJ3
- ♥K65
- ♦AK9
- ♣KJ75

lupin
- ♠T852
- ♥82
- ♦JT32
- ♣A84

	huf	papi	dalai	lupin
1	◆4	◆Q	◆<u>K</u>	◆2
2	♣2	♣T	♣<u>J</u>	♣8
3	♣<u>9</u>	◆5	♣7	♣4
4	♣3	◆7	♣K	♣<u>A</u>
5	◆6	◆8	◆<u>A</u>	◆J
6	♠7	♠9	♠<u>K</u>	♠2
7	♠<u>Q</u>	♠6	♠J	♠5
8	♠<u>A</u>	♠4	♠3	♠8
9	♣<u>Q</u>	♥7	♣5	♥2
10	♣<u>6</u>	♥3	♥5	◆3
11	♥9	♥J	♥<u>K</u>	♥8
12	♥<u>A</u>	♥4	♥6	♠T
13	♥T	♥<u>Q</u>	◆9	◆T

huf	papi	dalai	lupin
			P
1♣	P	2♣	P
3♣	P	3NT	P
P	P		

North	East	South	West	Contract	Result	Score	IMPs	NSdatum
papi	dalai	lupin	huf	3NT by E	+5	460	2.67	**-400**

huf：3NT：dalai 正確的將 3-3-3-4 的牌型減值，停在 3NT。

Board:	12	Dealer: papi	Vul: NS			First	Lead：♠K

Contract: 2♦ by papi

	dalai					papi	dalai	smilla	huf
	♠KQ765			1		♠<u>A</u>	♠K	♠4	♠J
	♥Q762			2		♠2	♠6	♠9	♠<u>T</u>
	♦			3		♦A	♠5	♦2	♦5
	♣KQ98			4		♠8	♠Q	♦<u>9</u>	♠3
papi		smilla		5		♥<u>K</u>	♥2	♥4	♥T
♠A82		♠94		6		♥3	♥6	♥<u>J</u>	♥8
♥K3		♥AJ54		7		♣3	♥Q	♥<u>A</u>	♥9
♦AJT763		♦942		8				♦4	♦<u>Q</u>
♣63		♣AT52							
	huf								
	♠JT3								
	♥T98								
	♦KQ85								
	♣J74								

papi	dalai	smilla	huf
1♦	X	XX	P
P	1♠	* X	P
2♦	P	P	P

North	East	South	West	Contract	Result	Score	IMPs	NSdatum
dalai	Smilla	huf	papi	2♦ by W	+4	-130	0.81	**-150**

huf：XX：4 張以上的紅心，等於原來叫 1♥的牌，這是轉莊的答叫，讓迫伴賭倍 (T/O)的人首攻，常常可以佔到便宜。

　*X：T/O

Board:	13	Dealer:papi	Vul:Both		First	Lead：♠4

Contract: 4♠ by dalai

	papi		huf	papi	dalai	lupin
	♠95	1	♠3	♠9	♠J	♠4
	♥Q73	2	♥K	♥7	♥2	♥T
	♦J43	3	♥4	♥3	♠2	♥5
	♣QT974	4	♠Q	♠5	♠7	♠8
		5	♥6	♥Q	♠A	♥A
		6			♣5	♣3

huf
♠KQ63
♥KJ9864
♦8
♣AJ

dalai
♠AJ72
♥2
♦AT952
♣K85

lupin
♠T84
♥AT5
♦KQ76
♣632

huf	papi	dalai	lupin
	P	1♦	P
1♥	P	1♠	P
2♣	P	2♦	P
2♠	P	3♣	P
3♥	P	3♠	P
4♣	P	4♦	P
4♠	P	P	P

North	East	South	West	Contract	Result	Score	IMPs	NSdatum
papi	dalai	lupin	huf	4♠ by E	+7	710	1.61	**-680**

huf：4♠：同伴明顯沒有♥A 或是♥Q，如有♥Q，4♣後會叫 4♥，除了決戰紅心外，王牌也需好分配，還是算了。

| | | | Board: 14 Dealer:dalai Vul:None | | First Lead：◆4 |

Board: 14 Dealer:dalai Vul:None First Lead：◆4

Contract: 4♠X by papi

papi
♠AJT532
♥
◆KQJ
♣QJT6

huf
♠6
♥Q543
◆AT753
♣AK8

dalai
♠K7
♥KJT8
◆642
♣7543

lupin
♠Q984
♥A9762
◆98
♣92

	huf	papi	dalai	lupin
1	◆A	◆J	◆4	◆8
2	♣K	♣J	♣3	♣2
3	♣A	♣6	♣4	♣9
4	◆5	◆K	◆6	◆9
5	◆7	◆Q	◆2	♠4
6	♥3	♣T	♥8	♥A
7	♠6	♠2	♠K	♠Q
8		♥K		

huf	papi	dalai	lupin
	P		P
1◆	1♠	X	3♠
4♥	4♠	P	P
X	P	P	P

North	East	South	West	Contract	Result	Score	IMPs	NSdatum
papi	dalai	lupin	huf	4♠X by N	-1	100	4.13	**30**

huf：3♠：阻塞。

　　X：因敵方作阻塞叫品，所以我猜測我方佔優勢牌力，叫 4♥後，並賭倍 4♠，
　　幸好同伴有♠K。

dalai：何必賭倍 4♠呢?

第二單元

77

Board: 15　Dealer: lupin　Vul: NS　　　First　Lead：♦9

Contract: 3NT by lupin

papi
♠873
♥AKQ64
♦3
♣AKT8

huf
♠T64
♥J7532
♦QT9
♣QJ

dalai
♠J52
♥98
♦AJ876
♣642

lupin
♠AKQ9
♥T
♦K542
♣9753

	huf	papi	dalai	lupin
1	♦9	♦3	♦A	♦4
2	♦Q	♥4	♦7	♦2
3	♦T	♣8	♦J	♦K
4	♣Q	♣A	♣2	♣3
5	♣J	♣K	♣4	♣5

huf	papi	dalai	lupin
			1♣
P	1♥	P	1♠
P	2♣	P	2♥
P	2♠	P	2NT
P	3♣	P	3NT
P	P	P	

North	East	South	West	Contract	Result	Score	IMPs	NSdatum
papi	dalai	lupin	huf	3NT by S	+5	-660	0.87	**670**

huf：2♣：特約

2♥：紅心=1 張

3NT：此時 papi 已知道同伴是低限且對梅花滿貫毫無興趣。

Board: 16 Dealer: huf Vul: EW **First Lead：♣K**

Contract: 4♥ by huf

papi
- ♠985
- ♥K9
- ♦T42
- ♣KQ976

	huf	papi	dalai	lupin
1	♣5	♣K	♣<u>A</u>	♣8
2	♥A	♥9	♥2	♥6
3	♥7	♥<u>K</u>	♥3	♥Q
4		♣<u>Q</u>		

huf
- ♠A
- ♥AT8754
- ♦AQJ7
- ♣52

dalai
- ♠J7642
- ♥J32
- ♦K85
- ♣AJ

lupin
- ♠KQT3
- ♥Q6
- ♦963
- ♣T843

huf	papi	dalai	lupin
1♥	P	2♥	P
4♥	P	P	P

North	East	South	West	Contract	Result	Score	IMPs	NSdatum
papi	dalai	lupin	huf	4♥ by W	+5	650	0.92	**-620**

huf：♥A：因仍能對抗 4－0 分配，若擺♥10 則 papi 持單張大牌時會少一磴。

Board: 17 Dealer:papi Vul:None First Lead：♣T

Contract: 4♥ by lupin

	papi					huf	papi	dalai	lupin
	♠Q962				1	♣T	♣<u>J</u>	♣7	♣2
	♥KQ87				2	♥5	♥<u>K</u>	♥3	♥2
	♦KQ3				3	♣4	♥Q	♥9	♥4
	♣J3				4	♣9	♣3	♣5	♣<u>A</u>
huf		**dalai**			5	♠K	♠2	♠7	♠T
♠KJ84		♠A75			6	♦5	♦3	♦7	♦<u>8</u>
♥5		♥JT93			7	♠4	♠9	♠<u>A</u>	♠3
♦J95		♦742			8	♦<u>9</u>		♦4	♦6
♣KT984		♣765							
	lupin								
	♠T3								
	♥A642								
	♦AT86								
	♣AQ2								

huf	papi	dalai	lupin
	1♣	P	1♥
1♠	2♥	P	2♠
P	3♥	P	4♥
P	P	P	

North	East	South	West	Contract	Result	Score	IMPs	NSdatum
papi	dalai	lupin	huf	4♥ by S	+4	-420	-4.46	280

huf：1♠：指示首引並企圖找到正確攻牌方向。

　　　P：同伴大約是看多了我的輕蓋叫，竟然不支持 2♠，但也造成我錯誤的首攻梅花。若首攻黑桃到 A 回梅花，東家要完全打對才能成約。

dalai：(1)這牌型過於平均。

　　　(2)當 papi 支持 2♥以後，心想敵方 4♥機會不大。怕同伴受到在 2♠刺激後，興趣過高叫 4♠去犧牲別人無望的 4♥。

Board: 18	Dealer: dalai	Vul: NS	First Lead：♣T

Contract: 3NT by dalai

papi
♠T8752
♥K53
♦K97
♣J7

huf
♠K4
♥J4
♦Q86432
♣QT5

dalai
♠AQJ3
♥T972
♦AJ
♣K83

lupin
♠96
♥AQ86
♦T5
♣A9642

	huf	papi	dalai	lupin
1	♣T	♣J	♣K̲	♣2
2	♣5	♣7	♣3	♣A̲
3	♥4	♥5	♥2	♥A̲
4	♥J	♥K̲	♥7	♥6
5	♦2	♥3	♥9	♥Q̲
6	♦3	♠2	♥T̲	♥8
7	♠K̲	♠5	♠3	♠6
8	♦4	♦7	♦J̲	♦5

第二單元

huf	papi	dalai	lupin
		1NT	P
3NT	P	P	P

North	East	South	West	Contract	Result	Score	IMPs	NSdatum
papi	dalai	lupin	huf	3NT by E	+3	400	8.00	-80

huf：3NT：不喜歡用 2NT 邀請。

　　♣3：若由手上送方塊則敵方有五頭，這是好打法，也是同伴叫牌信心的保證。

　　♥A：太急躁了，若莊家有六礅方塊沒有♥K，則一定有♠A，如此不會打第二圈梅花，lupin 應該安靜的打梅花出手才對。

　　成局合約要衝，因為成局合約的無身價合約須 40%，有身價的合約須 30%就可。但是邀請是否也要衝呢？當我們在 1NT 後叫 2NT 邀請時，會面臨以下四種狀況：停在 2NT：(1) 2NT - 1　(2) 2NT + 0，同伴接受邀請叫到 3NT：(3) 3NT – 1　(4) 3NT + 0。相對派司 1NT 而言，情況(2)無差別，(1)、(3)較為不利，(4)較為有利。是兩個壞結果對一個好結果，因此邀請要相當保守。這樣的分析方式稱作行動價值光譜分析法，在許多叫牌的情況都可用到。

Board: 19　Dealer: lupin　Vul:EW　　　First　Lead：◆K
Contract: 3♠　by papi

	papi ♠JT98764 ♥AJ3 ◆AJ ♣T				huf	papi	dalai	lupin
				1	◆4	◆A	◆K	◆2
				2	◆Q	◆J	◆8	◆3
huf ♠KQ32 ♥K8 ◆QT64 ♣653		dalai ♠5 ♥Q9765 ◆K8 ♣KQ982		3	♥K	♥A	♥6	♥2
				4	♠2	♠4	♠5	♠A
				5	♣6	♣T	♣8	♣A
				6	♣3	♠6	♣9	♣4
	lupin ♠A ♥T42 ◆97532 ♣AJ74			7	♠Q	♠J	♣K	◆5
				8	♥8	♥J	♥Q	♥4
				9	♠3	♥3	♥5	♥T
				10	◆T			

huf	papi	dalai	lupin
			P
P	3♠	P	P
P			

North	East	South	West	Contract	Result	Score	IMPs	NSdatum
papi	dalai	lupin	huf	3♠ by N	-1	50	1.79	**-20**

huf：3♠：很少看到這麼強的無身價第三家竄叫，大概是想碰撞使我們失去平衡。
　　　◆K：正常是攻♣K，dalai 大約有其特別的靈感。
　　　♥K：只要攻出這張牌，3♠就必倒無疑。

dalai：其實在自己只有 10 點短王的情況下，♣K 的首攻可能是不歸路，◆K 仍是比較攻擊性的首攻。

Board:	20	Dealer: huf	Vul: Both		First	Lead：♣A
Contract: 3♦ by huf						

	papi			huf	papi	dalai	lupin
	♠76		1	♣J	♣A	♣T	♣6
	♥8432		2	♠K	♠7	♠4	♠J
	♦9		3	♦4	♦9	♦Q	♦3
	♣AK8742		4	♦6	♣7	♦A	♦8
huf		dalai	5	♠3	♠6	♠5	♠Q
♠K983		♠T54	6	♠8	♥2	♠T	♠A
♥AQ7		♥J65	7	♠9	♣2	♥5	♠2
♦K764		♦AQJT52	8	♣9	♣4	♦5	♣3
♣J9		♣T	9	♥Q	♥3	♥6	♥9
	lupin						
	♠AQJ2						
	♥KT9						
	♦83						
	♣Q653						

huf	papi	dalai	lupin
1♦	P	3♦	P
P	P		

North	East	South	West	Contract	Result	Score	IMPs	NSdatum
papi	dalai	lupin	huf	3♦ by W	+4	130	1.81	**-90**

huf：3♦：我們打的是 invm（反序低花加叫）。dalai 的牌比直接叫 3♦好了半磴，但直接叫 3♦會對下家造成較大的壓力。放棄一些準確度而增加敵方的壓力，在我們之間是常見到的。

第3單元

UNIT 3

BOARD	North	East	South	West	Contract	Result	Score	IMPs	NSdatum 南北平均分
1	papi	huf	smilla	dalai	4♠ by E	+5	450	5.25	**-250**
2	papi	huf	smilla	dalai	4♠ by N	+4	-620	-7.11	**350**
3	papi	dalai	smilla	huf	2♠X by S	+3	-570	-11.24	**50**
4	papi	dalai	smilla	huf	2♥ by S	+4	-170	-5.94	**-50**
5	papi	dalai	lupin	huf	1NT by E	+1	90	1.42	**-50**
6	papi	dalai	lupin	huf	3♠ by N	+4	-170	-2.18	**120**
7	papi	dalai	lupin	huf	2♠ by W	-1	-100	-3.25	**0**
8	papi	huf	lupin	dalai	6♥ by S	+6	-980	-9.80	**570**
9	papi	huf	lupin	dalai	4♠ by E	+5	650	6.00	**-430**
10	papi	huf	lupin	dalai	3NT by W	+3	600	2.69	**-520**
11	papi	huf	lupin	dalai	4♠ by S	-2	100	0.95	**-70**
12	papi	dalai	lupin	huf	2♥ by W	+2	110	2.84	**-20**
13	lupin	huf	papi	dalai	1NT by S	+1	-90	0.20	**90**
14	papi	huf	lupin	dalai	5♠ by S	+5	-450	-2.59	**400**
15	dalai	smilla	huf	papi	3♠ by E	-1	50	2.65	**0**
16	dalai	smilla	huf	papi	7♦ by E	+7	-2140	-8.21	**-1800**
17	dalai	lupin	huf	papi	3♣ by N	+3	110	-4.51	**260**
18	dalai	lupin	huf	papi	5♣ by W	+5	-400	-6.13	**-180**
19	papi	huf	smilla	dalai	4♠ by N	+4	-420	-5.33	**220**
20	dalai	smilla	huf	papi	3NT by E	-3	300	12.50	**-370**

Total of 20 bds **-32**

第二單元

Board: 1	Dealer: papi	Vul:None	First Lead：◆Q

Contract: 4♠ by huf

	papi ♠765 ♥Q9742 ◆K6 ♣Q98			dalai	papi	huf	smilla
			1	◆<u>A</u>	◆6	◆T	◆Q
			2	◆2	◆<u>K</u>	◆9	◆3
dalai ♠AQ ♥AKT ◆A8542 ♣AT6		huf ♠KT983 ♥5 ◆T97 ♣J753	3	♣6	♣<u>Q</u>	♣3	♣4
			4	♣<u>A</u>	♣9	♣5	♣K
			5	♠<u>A</u>	♠5	♠3	♠4
			6	♠<u>Q</u>	♠6	♠8	♠2
	smilla ♠J42 ♥J863 ◆QJ3 ♣K42		7	♥<u>A</u>	♥7	♥5	♥3
			8	♥<u>K</u>	♥9	◆7	♥6
			9	♥T	♥Q	♠<u>9</u>	♥8
			10	◆4		♠<u>K</u>	♠J

dalai	papi	huf	smilla
	P	2♠	P
2NT	P	3♠	P
4♠	P	P	P

North	East	South	West	Contract	Result	Score	IMPs	NSdatum
papi	huf	smilla	dalai	4♠ by E	+5	450	5.25	**-250**

huf：2♠：偶而丟出的極弱之竄叫，除了戰術的目的外，有戰略上讓對手有一飄忽不定的印象。竄叫本身就是游擊戰。

dalai：同伴開叫 2♠，slam 的機會很小，如果外面分配不好，甚至五線都有很大的危機。

Board: 2 Dealer: huf Vul: NS	First Lead：♣K
Contract: 4♠ by papi	

papi
♠ QJT9852
♥ K7
♦ QT4
♣ A

dalai
♠ A6
♥ A95
♦ J9862
♣ J72

huf
♠ K3
♥ Q643
♦ 73
♣ KQ643

smilla
♠ 74
♥ JT82
♦ AK5
♣ T985

	dalai	papi	huf	smilla
1	♣7	♣<u>A</u>	♣K	♣5
2	♠<u>A</u>	♠Q	♠3	♠4
3	♥5	♥<u>K</u>	♥3	♥2
4	♠6	♠2	♠<u>K</u>	♠7
5			♥<u>4</u>	

dalai	papi	huf	smilla
		P	P
P	4♠	P	P
P			

第三單元

North	East	South	West	Contract	Result	Score	IMPs	NSdatum
papi	huf	smilla	dalai	4♠ by N	+4	-620	-7.11	**350**

huf：4♠：papi 常做這類型的竄叫也常常成功。

♠3：放小是有些緊張。

♥5：氣魄的回牌，要是我只敢回梅花，讓莊家自己打紅心，否則遇到單 K 就麻煩了。

♥K：papi 又猜對了，你會猜對嗎?算算我的點力就知道了，要假設我有♠K 才行。

Board: 3　Dealer: smilla　Vul:EW　　　　First　Lead：♣Q
Contract: 2♠X by smilla

			papi			huf	papi	dalai	smilla
			♠QJ		1	♣Q	♣K	♣<u>A</u>	♣T
			♥95		2	♦8	♦<u>T</u>	♦3	♦2
			♦AT9		3	♣6	♣<u>J</u>	♣4	♥T
			♣KJ9872		4	♠<u>2</u>	♣9	♣3	♥J
huf		dalai			5	♥2	♥5	♥Q	♠<u>3</u>
♠AK762		♠			6	♠<u>K</u>	♠J	♥3	♠4
♥862		♥AKQ743			7	♥6	♥9	♥K	♠<u>5</u>
♦864		♦Q53			8	♦4	♦<u>A</u>	♦5	♦7
♣Q6		♣A543			9	♦6	♦9	♦Q	♦<u>K</u>
		smilla			10	♠6	♠<u>Q</u>	♣5	♦J
		♠T98543							
		♥JT							
		♦KJ72							
		♣T							

huf	papi	dalai	smilla
			2♦
P	2♥	*X	2♠
**X	P	*P	P

North	East	South	West	Contract	Result	Score	IMPs	NSdatum
papi	dalai	smilla	huf	2♠X by S	+3	-570	-11.24	**50**

huf：　2♦：一門高花的弱二牌組。
　　　　*X：dalai 應直接叫 3♥，此時的賭倍只是一般性的迫伴。
　　　　**X：同伴迫伴後自然賭倍對手的黑桃。
　　　　 *P：拿了缺門絕不可放過同伴的二線處罰，即使 dalai 認為，他已表示過
　　　　　　 紅心牌組也一樣。
　　　　♦3：無論如何應提掉紅心，再回方塊。由於對一門高花答叫後的叫牌缺少
　　　　　　 共識，大敗一牌。

dalai：當叫 2♥之後，我太樂觀，認爲可能自己有 slam，可是當同伴處罰 2♠後
　　　　自己又失去平衡。我想在自己有身價應叫 3♥比較中性，同伴可能選擇 3NT
　　　　或 4♥。

Board: 4　Dealer: huf　Vul: Both　　　**First　Lead：♥2**

Contract: 2♥　by smilla

papi
♠J
♥AKQ543
♦T43
♣765

huf
♠A72
♥T972
♦A8
♣T982

dalai
♠986
♥6
♦QJ952
♣AKJ4

smilla
♠KQT543
♥J8
♦K76
♣Q3

	huf	papi	dalai	smilla
1	♥2	♥Q	♥6	♥8
2	♠A	♠J	♠9	♠Q
3	♦A	♦4	♦5	♦6
4	♦8	♦T	♦J	♦K
5	♠2	♦3	♠6	♠T
6	♥7	♥3	♦2	♥J
7	♠7	♣5	♠8	♠K
8	♣T	♣6	♦9	♣3
9	♥9	♣7	♦Q	♠4
10	♥T			

huf	papi	dalai	smilla
P	2♦	P	2♥
P	P	*P	

North	East	South	West	Contract	Result	Score	IMPs	NSdatum
papi	dalai	smilla	huf	2♥ by S	+4	-170	-5.94	**-50**

huf：*P：dalai 關掉 2♥有點保守，我方可以完成 3♣。

　　♠9：此時應跟花色選擇而非張數訊號，♠9 促成我回攻♦A 吃虧兩磴，再回
　　方塊又少吃一磴。正常的 2♥很容易防禦，轉莊也是 multi 2♦的好處

Board: 5　Dealer: papi　Vul: NS　　　　First　Lead：♦2
Contract: 1NT by dalai

papi
♠JT8532
♥JT7
♦Q64
♣5

huf
♠64
♥Q42
♦K985
♣K832

dalai
♠AQ
♥A965
♦T7
♣AJT76

lupin
♠K97
♥K83
♦AJ32
♣Q94

	huf	papi	dalai	lupin
1	◆K	♦6	♦7	♦2
2	♣K	♣5	♣7	♣9
3	♣2	♠2	♣J	♣Q
4	♦5	♦Q	♦T	♦3
5	♠4	♠J	♠Q	♠K
6	♦8	♦4	♥5	♦A
7	♦9	♥T	♥6	♦J
8	♠6	♠T	♠A	♠9
9	♥2	♥7	♥A	♥3

huf	papi	dalai	lupin
	P	1NT	P
P	P		

North	East	South	West	Contract	Result	Score	IMPs	NSdatum
papi	dalai	lupin	huf	1NT by E	+1	90	1.42	**-50**

huf：1NT：5-4-2-2 可不可以開 1NT 呢?點力結構當然是最重要的考慮；短門上有大牌及自身作莊就可。此外因為 5-4-2-2 比 4-4-3-2 的主打力量強很多，所以最好是 1NT 範圍的低限。此外五張不要是高花，四張不要是黑桃。

◆K：第一圈就要上，否則 papi 回黑桃就麻煩了。

Board: 6 Dealer: dalai Vul: EW First Lead : ♥J

Contract: 3♠ by papi

	papi		huf	papi	dalai	lupin
	♠A9873	1	♥K	♥8	♥J	♥6
	♥Q8	2	♣K	♣3	♣2	♣5
	◆A9752	3	♣4	♠3	♣8	♣6
	♣3	4	♠2	♠7	♥2	♠K
huf	dalai	5	◆4	◆9	◆J	◆3
♠J652	♠ —	6	♥9	♥Q	♥3	♥7
♥K94	♥JT532	7	◆8	◆A	◆Q	◆T
◆K84	◆QJ6	8	◆K	◆2	◆6	♠Q
♣KJ4	♣AQ982	9	♠5	♠8	♣A	♠T
	lupin					
	♠KQT4					
	♥A76					
	◆T3					
	♣T765					

huf	papi	dalai	lupin
		P	P
P	2♠	P	2NT
P	3◆	P	3♠
P	P	P	

North	East	South	West	Contract	Result	Score	IMPs	NSdatum
papi	dalai	lupin	huf	3♠ by N	+4	-170	-2.18	120

huf：2♠：表示♠＋min，對手先聲奪人，已取得競叫的優勢。

dalai：papi 的牌然是高限，但同伴畢竟是派司過的。我方雖然有 4♥，但對手也有 4♠，雖然停在三線，他們還是正分。

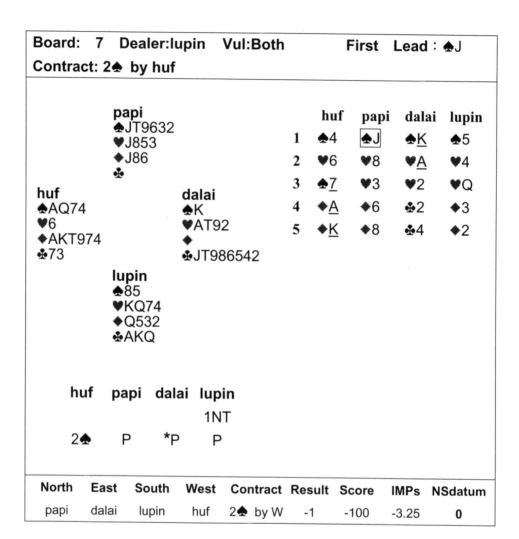

Board: 7　Dealer:lupin　Vul:Both　　　First　Lead：♠J
Contract: 2♠ by huf

papi
♠JT9632
♥J853
♦J86
♣

	huf	papi	dalai	lupin
1	♠4	♠J	♠K	♠5
2	♥6	♥8	♥A	♥4
3	♠7	♥3	♥2	♥Q
4	♦A	♦6	♣2	♦3
5	♦K	♦8	♣4	♦2

huf
♠AQ74
♥6
♦AKT974
♣73

dalai
♠K
♥AT92
♦
♣JT986542

lupin
♠85
♥KQ74
♦Q532
♣AKQ

huf	papi	dalai	lupin
			1NT
2♠	P	*P	P

North	East	South	West	Contract	Result	Score	IMPs	NSdatum
papi	dalai	lupin	huf	2♠ by W	-1	-100	-3.25	0

huf：2♠：是 CAPP 表示黑桃加一低花牌組。

*P：由於我方對 CAPP 後的發展只是 pick up，而無另外的規定，dalai 要打梅花必須先叫 3♣，再叫 4♣ 打到 4 線才行。也許叫 2NT 詢問低花，自己叫低花是牌組比較好，但我們沒有規定。

♠J：papi 又正確的首攻引牌，否則我方可交互王吃到 8 磴。

dalai：同意 2NT 是詢問低花，叫 3♣/♦是自己願意主打的牌組。但是同伴之間必須經過討論達成協議才能使用。

第二單元

Board: 8	Dealer:dalai	Vul:None	First Lead : ♠J

Board: 8 Dealer:dalai Vul:None First Lead : ♠J

Contract: 6♥ by lupin

papi
♠AK7
♥KT54
♦AJ3
♣AK9

dalai
♠JT94
♥863
♦Q976
♣J4

huf
♠Q8652
♥Q
♦KT84
♣Q75

lupin
♠3
♥AJ972
♦52
♣T8632

	dalai	papi	huf	lupin
1	♠J	♠A	♠2	♠3
2	♥6	♥4	♥Q	♥A
3	♥3	♥K	♠6	♥2
4	♥8	♥5	♦4	♥9
5	♣J	♣A	♣5	♣2
6	♣4	♣K	♣7	♣6

dalai	papi	huf	lupin
P	2♣	P	2♠
P	2NT	P	3♣
P	3♦	P	3♠
P	4NT	P	5♣
P	5♦	P	5♥
P	6♥	P	P
P			

North	East	South	West	Contract	Result	Score	IMPs	NSdatum
papi	huf	lupin	dalai	6♥ by S	+6	-980	-9.80	570

huf：2♠：任何 5-5

　　　3♣：♣牌組

　　　3♠：♥牌組

　　　4NT：RKCB

　　　5♦：問 Q

　　　5♥：沒有 Q 對手叫到一又好又難叫的滿貫。

Board: 9	Dealer: papi	Vul: EW		First Lead：♥J

Contract: 4♠ by huf

papi
♠J95
♥Q9
♦KJ8653
♣Q9

dalai
♠K762
♥8
♦T974
♣T864

huf
♠AQT83
♥AK76
♦A
♣A72

lupin
♠4
♥JT5432
♦Q2
♣KJ53

	dalai	papi	huf	lupin
1	♥8	♥Q	♥<u>A</u>	♥J
2	♠2	♠9	♠<u>A</u>	♠4
3	♠6	♠5	♠<u>Q</u>	♥2
4	♠<u>K</u>	♠J	♠8	♥4
5	♣4	♣<u>9</u>	♣7	♣3
6	♣6	♥9	♥<u>K</u>	♥3
7	♣8	♦3	♥<u>6</u>	♥5

dalai	papi	huf	lupin
	P	2♣	3♥
P	4♥	4♠	P
*P	P		

North	East	South	West	Contract	Result	Score	IMPs	NSdatum
papi	huf	lupin	dalai	4♠ by E	+5	650	6.00	**-430**

huf：4♠：我可以考慮派司，等同伴賭倍時再派司。此時我的賭倍是 T/O，而派司則是迫叫，4♥賭倍的防禦要看首攻，攻低花可得 500，攻高花則是 1100。

　　*P：dalai 明智的派司我在壓力下叫出的 4♠。

dalai：當然很想 cue-bid 5♥，但是另外一個思考的問題，同伴的黑桃到底有多長，通常紅心也不會太長，低花上有太多空擋要彌補。

Board: 10	Dealer: huf	Vul: Both	First Lead：♣J

Contract: 3NT by dalai

papi
♠Q652
♥652
♦K6
♣JT74

dalai
♠AJ874
♥8
♦AQ9
♣Q952

huf
♠93
♥AQJ943
♦43
♣A63

lupin
♠KT
♥KT7
♦JT8752
♣K8

	dalai	papi	huf	lupin
1	♣5	♣J	♣3	♣<u>K</u>
2	♣<u>Q</u>	♣4	♣6	♣8
3	♥8	♥6	♥<u>Q</u>	♥7
4	♠4	♥5	♥<u>A</u>	♥T
5	♠7	♥2	♥J	♥<u>K</u>
6	♠<u>A</u>	♠2	♠3	♠K
7	♣2	♣7	♣<u>A</u>	♦2
8	♦9	♠5	♥<u>9</u>	♦5
9	♣9	♠6	♥<u>4</u>	♦7
10	♦Q	♦6	♥<u>3</u>	♦8
11	♦<u>A</u>	♦K	♦3	♦J

dalai	papi	huf	lupin
		1♥	P
1♠	P	2♥	P
3NT	P	P	P

North	East	South	West	Contract	Result	Score	IMPs	NSdatum
papi	huf	lupin	dalai	3NT by W	+3	600	2.69	**-520**

huf：3NT：dalai 也許可以叫的細膩些，叫 3♣尋找三張黑桃的支持。

dalai：誰也不能確定正確的合約，假設同伴有三張黑桃支持(三張小牌)，也有可能 3NT 比 4♠好。

Board: 11 Dealer:lupin Vul:None First Lead：◆Q

Contract: 4♠ by lupin

papi
♠T74
♥82
◆AKT87
♣KQT

dalai
♠Q9532
♥K
◆Q52
♣AJ65

huf
♠
♥AT976
◆J43
♣98732

lupin
♠AKJ86
♥QJ543
◆96
♣4

	dalai	papi	huf	lupin
1	◆Q	◆A	◆3	◆6
2	♠2	♠4	♣2	♠A
3	◆5	◆T	◆J	◆9
4	♣A	♣T	♣9	♣4
5	♣5	♣K	♣8	♥3
6	♣6	♣Q	♣7	♥4
7	♥K	♥2	♥A	♥5
8	♠3	♥8	♥T	♥Q
9	◆2			

dalai	papi	huf	lupin
			1♠
P	2♣	P	2♥
P	2♠	P	2NT
P	4♠	P	P
P			

North	East	South	West	Contract	Result	Score	IMPs	NSdatum
papi	huf	lupin	dalai	4♠ by S	-2	100	0.95	**-70**

huf：2♣：是梅花牌組，或是啟動 relay 的特約。

4♠：在同伴表示 5-4 以上的低限後，選打 4♠，我會選 3NT。

◆Q：dalai 引◆Q 是專家手法，企圖穿梭夢家大牌，迫莊家王吃，實際牌情
雖非如此，但造成了莊家的錯覺，偷◆J 多倒一磴。

Board: 12	Dealer: huf	Vul: NS		First	Lead：♥2

Contract: 2♥ by huf

	papi			huf	papi	dalai	lupin
	♠K7654		1	♥4	♥2	♥5	♥A
	♥K82		2	♥Q	♥K	♥6	♥3
	♦K32		3	♣3	♥8	♥T	♥J
	♣42		4	♣8	♣2	♣A	♣K
huf		dalai	5	♦4	♦K	♦J	♦5
♠AQT		♠32					
♥Q4		♥T9765					
♦AQ64		♦JT97					
♣JT83		♣A7					
	lupin						
	♠J98						
	♥AJ3						
	♦85						
	♣KQ965						

huf	papi	dalai	lupin
1NT	P	2♦	P
2♥	P	P	P

North	East	South	West	Contract	Result	Score	IMPs	NSdatum
papi	dalai	lupin	huf	2♥ by W	+2	110	2.84	**-20**

huf：♥2：如果是我會首引梅花，如引梅花，一開始就有6磴，但有許多高手不喜歡從兩小中引牌，因為引兩小常會幫助莊家。引了王牌以後，接下來的防禦就會越來越困難了。

Board: 13　Dealer: lupin　Vul: BOTH　　　First　Lead：♣K

Contract:　1NT　by　lupin

lupin
- ♠9752
- ♥K75
- ♦J9
- ♣A732

dalai
- ♠AKQJT
- ♥864
- ♦Q654
- ♣4

huf
- ♠84
- ♥J93
- ♦T32
- ♣KQJ98

papi
- ♠63
- ♥AQT2
- ♦AK87
- ♣T65

	dalai	lupin	huf	papi
1	♣4	♣3	♣<u>K</u>	♣6
2	♦4	♣<u>A</u>	♣J	♣5
3	♦5	♦J	♦3	♦<u>A</u>
4	♥4	♥7	♥9	♥<u>A</u>
5	♥6	♥<u>K</u>	♥3	♥2
6	♥8	♥5	♥J	♥<u>Q</u>
7	♠T	♣2	♣8	♥<u>T</u>
8	♦6			♦<u>K</u>

dalai	lupin	huf	papi
	P	P	1♦
1♠	P	P	X
P	1NT	P	P
P			

North	East	South	West	Contract	Result	Score	IMPs	NSdatum
lupin	huf	papi	dalai	1NT by S	+1	-90	0.20	**90**

huf：1NT：好叫品，在敵方未搶2♠時，判斷雙方的配合並不佳，如叫2♣，則在首引黑桃再回梅花後，合約無法避免要倒。

Board: 14　Dealer: huf　Vul:None　　　**First　Lead：♥3**

Contract: 5♠ by lupin

papi
♠J962
♥A5
♦AKQJ7
♣Q6

dalai
♠Q3
♥KT43
♦T64
♣9832

huf
♠KT8
♥J976
♦832
♣T75

lupin
♠A754
♥Q82
♦95
♣AKJ4

	dalai	papi	huf	lupin
1	♥3	♥<u>A</u>	♥6	♥2
2	♠3	♠2	♠8	♠<u>A</u>
3	♣2	♣<u>Q</u>	♣T	♣4
4	♣3	♣6	♣7	♠<u>A</u>
5	♣8	♥5	♣5	♣<u>K</u>
6	♠<u>Q</u>	♠6	♠T	♠5
7	♣<u>9</u>			

dalai	papi	huf	lupin
		P	1♣
P	1♦	P	1♠
P	2♣	P	2NT
P	3♠	P	4♣
P	4♦	P	4♠
P	5♠	P	P
P			

North	East	South	West	Contract	Result	Score	IMPs	NSdatum
papi	huf	lupin	dalai	5♠ by S	+5	-450	-2.59	**400**

huf：2♣：特約叫。

　　5♥：紅心沒 cue 過，看起來邀請的是紅心，但他們邀請的卻是黑桃，不太懂。但停在 5♠ 是正確的。

Board: 15　Dealer: huf　Vul: NS　　　　First　Lead：◆7

Contract: 3♠ by smilla

	dalai				papi	dalai	smilla	huf
	♠K3			1	◆3	◆Q	◆T	◆7
	♥A62			2	◆4	◆A	◆J	◆6
	◆AQ982			3	◆5	◆9	♥7	♠5
	♣J64			4	♥K	♥A	♥T	♥5
papi		smilla		5	◆K	◆2	♠8	♣J
♠T974		♠AQ82		6	♥3	♥6	♠2	♥Q
♥K83		♥T7		7	♣7	♣4	♣A	♣2
◆K543		◆JT		8	♣8	♣6	♣K	♣3
♣87		♣AKQ95		9	♠7	♣J	♣5	♣T
	huf			10	♠4	♠3	♠Q	♠6
	♠J65			11	♠9	♠K	♠A	♥9
	♥QJ954							
	◆76							
	♣T32							

papi	dalai	smilla	huf
			P
P	1◆	1♠	P
2♠	P	3♣	P
3♠	P	P	P

North	East	South	West	Contract	Result	Score	IMPs	NSdatum
dalai	smilla	huf	papi	3♠ by E	-1	50	2.65	0

huf：3♣：表示 5 張梅花、四張黑桃，不知其正常的邀請是否只有 2NT。
　　　♥5：避免同伴 duck 紅心。

dalai：♥5 是幫助同伴的好動作，但是否每次都會作同樣的動作？

huf：幫助同伴是對自己的要求，雖然不能每次都作到，但有要求自己這樣做。

Board: 16　Dealer: papi　Vul: EW　　　First　Lead：♣3

Contract: 7♦　by smilla

	dalai				papi	dalai	smilla	huf
	♠Q52			**1**	♣5	♣6	♣<u>K</u>	♣3
	♥T632			**2**	♦<u>K</u>	♦2	♦3	♦T
	♦7642			**3**	♦<u>Q</u>	♦4	♦5	♠6
	♣86			**4**	♦9	♦6	♦<u>A</u>	♣7
papi		**smilla**		**5**	♥4	♦7	♦<u>J</u>	♣9
♠K		♠AT74						
♥AK9874		♥Q						
♦KQ9		♦AJ853						
♣AT5		♣KQ4						
	huf							
	♠J9863							
	♥J5							
	♦T							
	♣J9732							

papi	dalai	smilla	huf
1♥	P	2♦	P
2NT	P	3♣	P
3♦	P	3♠	P
4♣	P	4♦	P
4♥	P	4♠	P
4NT	P	5♣	P
5♥	P	5NT	P
7♦	P	P	P

North	East	South	West	Contract	Result	Score	IMPs	NSdatum
dalai	smilla	huf	papi	7♦ by E	+7	-2140	-8.21	**-1800**

huf：2NT：表示 6 張以上紅心、16 點以上，以下 relay 叫到很好的大滿貫。
中途我問他們這麼多的 relay 記的起來嗎？smilla 回答，他有一本
制度在旁邊，實際上是他把制度存在電腦裡，隨時叫出來參考。

Board:	17	Dealer:dalai	Vul:None		First	Lead：◆A

Contract: 3♣ by dalai

dalai
♠Q764
♥AQ5
◆K8
♣Q982

papi
♠852
♥K42
◆JT7652
♣5

lupin
♠KJT3
♥9876
◆A9
♣A76

huf
♠A9
♥JT3
◆Q43
♣KJT43

	papi	dalai	lupin	huf
1	◆2	◆8	◆<u>A</u>	◆3
2	◆5	◆<u>K</u>	◆9	◆4
3	♣5	♣2	♣6	♣<u>J</u>
4	◆6	♠4	♣<u>7</u>	◆Q
5	♠2	♣8	♣<u>A</u>	♣3
6	♥K	♥<u>A</u>	♥9	♥J
7	◆7	♣<u>Q</u>	♠3	♣4
8		♠Q	♠<u>K</u>	

papi	dalai	lupin	huf
	1♣	X	XX
1◆	P	P	1NT
2◆	2♠	P	3♣
P	P	P	

North	East	South	West	Contract	Result	Score	IMPs	NSdatum
dalai	lupin	huf	papi	3♣ by N	+3	110	-4.51	**260**

huf：1NT：因為方塊的樣子長的不好，所以保守只叫 1NT。但方塊 6-2 且 ♥K 偷到，難得保守卻輸了一局。

dalai：和同伴一樣擔心方塊擋張的問題。

Board: 18	Dealer: lupin	Vul: NS	First Lead：◆A

Contract: 5♣ by papi

dalai
♠K876542
♥654
◆A6
♣3

papi
♠T
♥AJ98
◆QJ54
♣J875

lupin
♠A93
♥Q2
◆KT7
♣KQ964

huf
♠QJ
♥KT73
◆9832
♣AT2

	papi	dalai	lupin	huf
1	◆5	◆<u>A</u>	◆7	◆9
2	♥<u>A</u>	♥5	♥Q	♥K
3	♣7	♣3	♣Q	♣<u>A</u>
4	♥<u>J</u>	♥6	♥2	♥T

第二單元

papi	dalai	lupin	huf
		1NT	P
3♣	P	3◆	P
3♥	P	4♣	P
5♣	P	P	P

North	East	South	West	Contract	Result	Score	IMPs	NSdatum
dalai	lupin	huf	papi	5♣ by W	+5	-400	-6.13	**-180**

huf：3♣：表示 4 張紅心並有一單張的 G.F.（Game　Forcing）。

3♥：表示黑桃短。

5♣：合約不是很好，但我方王吃不到方塊，而紅心又被偷到，被
對手強制取分。

Board: 19 Dealer: smilla Vul: EW			First Lead：♥4
Contract: 4♠ by papi			

papi
♠QT95
♥K53
◆AQJ84
♣Q

dalai
♠K82
♥J98762
◆KT
♣A7

huf
♠43
♥QT4
◆97632
♣KT4

smilla
♠AJ76
♥A
◆5
♣J986532

	dalai	papi	huf	smilla
1	♥7	♥3	♥4	♥<u>A</u>
2	♣<u>A</u>	♣Q	♣4	♣2
3	♥9	♥<u>K</u>	♥T	♣3
4	◆T	◆<u>A</u>	◆7	◆5
5	◆K	◆4	◆2	♠<u>6</u>
6	♣7	♠<u>9</u>	♣T	♣5
7	♥2	♥5	♥Q	♠<u>7</u>
8	♥6	♠<u>5</u>	♣K	♣6
9	♥9	◆8	◆9	♠A
10	♥J	♠<u>T</u>	◆6	♣8
11	♠<u>K</u>	◆J	◆3	♠J
12	♠2			

dalai	papi	huf	smilla
			P
1♥	1♠	2♥	2NT
P	4♠	P	P
P			

North	East	South	West	Contract	Result	Score	IMPs	NSdatum
papi	huf	smilla	dalai	4♠ by N	+4	-420	-5.33	**220**

huf：1♠：還記得第十五牌嗎?他們在持五低四高而且不適合 T/O 的牌型都是超叫四張的高花。

2NT：是表示黑桃 4 張以上的強力支持，牌力在邀請以上。

♠A：papi 小心的以交互王吃完成合約。

	papi	dalai	smilla	huf
1	♥3	♥7	♥Q	♥T
2	♣T	♣Q	♣7	♣2
3	◆6	◆9	◆8	◆2
4	♥4	◆Q	◆K	◆A
5	♠3	◆T	◆7	◆J
6	♣3	♥5	♣4	◆5
7	♠4	♥2	♠5	◆4
8				◆3

dalai
♠J
♥KJ8752
◆QT9
♣Q65

papi
♠9643
♥643
◆6
♣AT983

smilla
♠AKQT5
♥AQ
◆K87
♣J74

huf
♠872
♥T9
◆AJ5432
♣K2

第三單元

papi	dalai	smilla	huf
P	2♥	X	P
2♠	P	2NT	P
3♣	P	3NT	P
P	P		

North	East	South	West	Contract	Result	Score	IMPs	NSdatum
dalai	smilla	huf	papi	3NT by E	-3	300	12.50	**-370**

huf：2NT：很有想像力的叫牌。

3NT：若同伴適合叫 3NT 的牌，不會叫 3♣，而會直接叫 3NT，所以此時 應叫 4♠較恰當。

♥10：引方塊就有九磴了。

◆8：若莊家跟 K 我就頭痛了。

第 **4** 單元

UNIT 4

BOARD	North	East	South	West	Contract	Result	Score	IMPs	NSdatum 南北平均分
1	dalai	lupin	huf	papi	5♣ by E	+6	-420	4.20	**-580**
2	dalai	lupin	huf	papi	3NT by N	+4	630	2.79	**550**
3	dalai	lupin	huf	papi	4♠ by N	+5	450	1.41	**410**
4	dalai	lupin	huf	papi	4♠ by E	+5	-650	-3.13	**560**
5	dalai	lupin	huf	papi	4♥ by S	-1	-100	-5.73	**120**
6	dalai	lupin	huf	papi	2♥X by E	-1	200	1.85	**160**
7	dalai	lupin	huf	papi	3♣ by N	-1	-100	-2.60	**-30**
8	dalai	lupin	huf	papi	3♠ by W	+3	-140	1.71	**-190**
9	dalai	lupin	huf	papi	4♠ by N	+4	420	5.28	**240**
10	dalai	lupin	huf	papi	4♥ by W	-1	100	-0.55	**110**
11	dalai	lupin	huf	papi	6♥ by W	-1	50	11.09	**-450**
12	dalai	lupin	huf	papi	6♥ by E	-1	50	7.29	**-230**
13	dalai	smilla	huf	papi	5♦ by E	+5	-600	-6.24	**-350**
14	dalai	smilla	huf	papi	4♠ by N	+6	480	0.40	**470**
15	dalai	lupin	huf	papi	6♦ by N	+6	1370	5.94	**1150**
16	dalai	lupin	huf	papi	4♥ by W	+4	-620	-0.28	**-610**
17	huf	papi	dalai	lupin	3♥X by N	-2	-300	-5.35	**-100**
18	papi	dalai	smilla	huf	2♦ by N	+3	-110	-2.60	**30**
19	huf	papi	dalai	smilla	3NT by W	-2	200	2.31	**130**
20	smilla	huf	papi	dalai	6♠ by W	-1	-100	-12.65	**-550**

Total of 20 bds **+5**

Board:	1	Dealer:dalai	Vul:None		First	Lead：♥A

Contract: 5♣ by lupin

dalai
♠96532
♥Q83
♦7654
♣4

papi
♠Q
♥K4
♦KJ32
♣AKT876

lupin
♠A874
♥9
♦AQT8
♣QJ32

huf
♠KJT
♥AJT7652
♦9
♣95

	papi	dalai	lupin	huf
1	♥4	♥8	♥9	♥A
2	♦2	♦6		♦9

papi	dalai	lupin	huf
	P	1♣	3♥
X	4♥	4♠	P
5♣	P	P	P

North	East	South	West	Contract	Result	Score	IMPs	NSdatum
dalai	lupin	huf	papi	5♣ by E	+6	-420	4.20	**-580**

huf：4♥：這是好叫品，叫太多，反而會將對手抬上滿貫。

5♣：4♠有可能是被迫出來的，papi 保守的改為 5♣，失叫滿貫，在沒有空間問 A 的情況如直接叫 6♣也有失 2A 的可能。

Board: 2 Dealer: lupin Vul: NS	First Lead：♣8
Contract: 3NT by dalai	

	dalai		papi	dalai	lupin	huf
	♠J	1	♣Q	♣K	♣8	♣J
	♥AQ6	2	♠A	♠J	♠7	♠2
	◆AK87	3	♣2	♣6	♣9	♠4
	♣AK764	4	♣T	♣A	♣5	♥4
papi	lupin	5	♣3	♣7	♠5	♠8
♠A963 ♠K75		6	◆3	◆7	◆2	◆Q
♥KJ73 ♥852		7	♥J	♥Q	♥5	♥T
◆3 ◆T952		8	♠9	♣4	◆5	♠T
♣QT32 ♣985		9	♠6	◆A	◆9	◆4
	huf	10	♥3	◆K	◆T	◆6
	♠QT842	11	♠3	◆8	♥8	◆J
	♥T94	12	♥7	♥A	♥2	♥9
	◆QJ64	13	♥K	♥6	♠K	♠Q
	♣J					

papi	dalai	lupin	huf
		P	P
1♣	X	P	2♠
P	3NT	P	P
P			

North	East	South	West	Contract	Result	Score	IMPs	NSdatum
dalai	lupin	huf	papi	3NT by N	+4	630	2.79	550

huf：2♠：靠著牌型的力量叫 2♠，同時，也希望能阻塞下家的梅花，在同伴叫 3NT 後很想改 4◆讓同伴選合約 5◆也是不錯的合約。

Board: 3	Dealer: huf	Vul: EW		First	Lead：♥9
Contract: 4♠ by dalai					

dalai
♠AK86
♥Q54
♦KQ97
♣J3

papi
♠
♥AJT83
♦JT63
♣9764

lupin
♠QT532
♥96
♦842
♣K82

huf
♠J974
♥K72
♦A5
♣AQT5

	papi	dalai	lupin	huf
1	♥3	♥Q	♥9	♥2
2	♥8	♠A	♠3	♠4
3	♦3	♦7	♦4	♦A
4	♦6	♦Q	♦2	♦5
5	♦T	♦K	♦8	♥7
6	♣7	♣J	♣K	♣A
7	♣4	♣3	♣8	♣Q
8	♣6	♥4	♣2	♣T
9	♣9	♠K		♣5

papi	dalai	lupin	huf
			1♣
P	1♠	P	2♠
P	2NT	P	3♣
P	3♦	P	3♥
X	*P	P	4♦
P	4♠	P	P
P			

North	East	South	West	Contract	Result	Score	IMPs	NSdatum
dalai	lupin	huf	papi	4♠ by N	+5	450	1.41	**410**

huf：2NT：是 relay 表示邀請以上，直接叫牌組爲短門 GF（ Game Forcing，迫叫成局），所以 2NT 通常沒有短門。

*P：dalai 在 3♥ X 後的派司是爲考慮 3NT 的可能性。

4♦：我的牌是 1♣再 2♠後的高限，續 cue 表示滿貫興趣。但同件一直只有在 3NT 與 4 線高花中作選擇而已。

Board: 4　Dealer: papi　Vul: Both　　　First　Lead：♥4

Contract: 4♠　by lupin

dalai
♠A8
♥J52
♦J63
♣AQ874

papi
♠KQT2
♥K863
♦AQ98
♣J

lupin
♠97543
♥AT9
♦K754
♣T

huf
♠J6
♥Q74
♦T2
♣K96532

	papi	dalai	lupin	huf
1	♥3	♥J	♥A	♥4
2	♠K	♠8	♠3	♠6
3	♣J	♣A	♣T	♣2
4	♥K	♥5	♥T	♥Q
5	♠Q	♠A	♠4	♠J

papi	dalai	lupin	huf
1♦	* P	1♠	P
3♠	P	4♠	P
P	P		

North	East	South	West	Contract	Result	Score	IMPs	NSdatum
dalai	lupin	huf	papi	4♠ by E	+5	-650	-3.13	**560**

huf：*P：dalai 在 1♦後 pass 是正確的，這樣的牌它的贏磴取得能力很差，如他叫 2♣則我很可能去搶 5♣，而在好的防禦下 5♣則要倒四。

　　♥4：當 papi 表示方塊加黑桃後，我的梅花很長，所以 papi 梅花短的機會很高。於是首攻紅心希望能在此發展出一些贏磴結果，剛好進袋。

dalai：假使叫牌過程爲 1♦ 2♣ X 4♣
　　　　　　　　　　　　X 　 P 　 4♠
　　　則怎麼可能搶 5♣?

huf：我在 2♣之後第一次叫的就是 5♣，不是 4♣。

第四單元

115

Board: 5　Dealer: dalai　Vul: NS　　　　First　Lead：◆Q

Contract: 4♥　by huf

dalai
♠T854
♥QJT3
◆K9
♣QT3

papi
♠Q6
♥K84
◆QJ86
♣KJ97

lupin
♠AJ972
♥62
◆T532
♣64

huf
♠K3
♥A975
◆A74
♣A852

	papi	dalai	lupin	huf
1	◆Q	◆K̲	◆2	◆7
2	♥4	♥Q̲	♥2	♥5
3	♥K̲	♥J	♥6	♥7
4	♥8	♥T̲	◆5	♥9
5	♠6	♠4	♠2	♠K̲
6	♣K̲	♣3	♣4	♣2
7	♣7	[♣Q]	♣6	♣5
8	♠Q	♠8	♠A̲	♠3
9	◆6	◆9	◆3	◆A̲
10	◆8	♥3̲	◆T	◆4
11		♣T̲		♠7

papi	dalai	lupin	huf
	P	P	1NT
P	2♣	P	2♥
P	4♥	P	P
P			

North	East	South	West	Contract	Result	Score	IMPs	NSdatum
dalai	lupin	huf	papi	4♥ by S	-1	-100	-5.73	**120**

huf：A 8 5 2 對著 Q 10 3 想吃三磴要如何處理？

　　正確的打法是由 A 處引小梅花到 10，若左手家第一圈跳 K 吃，我們應再引小梅花到 10，放棄防家梅花 3-3 的機會。

♣Q：papi 跳出♣K，續打梅花，給我多一個機會跟 10 偷 J，若偷不到，仍有 3-3 的機會，看來是希臘式的禮物，所以我擺 Q，錯了。如 papi 持♣ K 9 XX 第一圈他會放小，他的打法是絕處求生的技巧，我被大師耍了。

dalai：此牌 huf 曾在橋藝堂發表過。

Board: 6	Dealer: lupin	Vul: EW	First Lead：♠A

Contract: 2♥X by lupin

	dalai			papi	dalai	lupin	huf
	♠9873		1	♠5	♠7	♠6	♠<u>A</u>
	♥42		2	♣2	♣9	♣Q̲	♣J
	◆AJ86		3	◆Q	◆<u>A</u>	◆2	◆3
	♣AT9		4	♠T	♠9	♠Q	♠<u>K</u>
papi		lupin	5	◆<u>K</u>	◆6	◆9	◆T
♠JT5		♠Q64	6	♠<u>J</u>	♠3	♠4	♠2
♥3		♥KJT987	7	♥3	♥2	♥7	♥<u>Q</u>
◆KQ754		◆92	8	♣6	♣<u>T</u>	♣3	♣4
♣K862		♣Q3	9		◆<u>J</u>		
	huf						
	♠AK2						
	♥AQ65						
	◆T3						
	♣J754						

第四單元

papi	dalai	lupin	huf
		2♥	P
P	X	P	* P
P			

North	East	South	West	Contract	Result	Score	IMPs	NSdatum
dalai	lupin	huf	papi	2♥X by E	-1	200	1.85	**160**

huf：＊P：無對有決定和他們作戰 2♥，可惜少了♥8 只能倒一。3NT 雖然可以完成，但不容易打。

dalai：這麼少的點，無對有身價下是否要平衡？

Board: 7　Dealer: huf　Vul: Both　　　First　Lead：♠3

Contract: 3♠ by dalai

					papi	dalai	lupin	huf
	dalai			1	♠5	♠2	♠3	♠A
	♠QJ862			2	♠7	♠6	♠4	♠K
	♥J8			3	♠T	♠Q	♣5	♠9
	♦T4			4	♦K	♦T	♦8	♦2
	♣JT93			5	♣A	♣3	♣4	♣6
papi		lupin		6	♣8	♣9	♣K	♣7
♠T75		♠43		7	♥A	♥8	♥3	♥K
♥A642		♥QT53		8	♥4	♥J	♥Q	
♦K973		♦865						
♣A8		♣K542						
	huf							
	♠AK9							
	♥K97							
	♦AQJ2							
	♣Q76							

papi	dalai	lupin	huf
			1♦
P	1♠	P	2NT
P	3♥	P	3♠
P	P	P	

North	East	South	West	Contract	Result	Score	IMPs	NSdatum
dalai	lupin	huf	papi	3♠ by N	-1	-100	-2.60	-30

huf：3♥：轉換 3♠，如續叫其他叫品為自然而有滿貫的興趣。

　　♦10：此時應先送梅花，若 lupin ♣K 吃打紅心，則放小，即便猜錯，
　　　　　還可打大紅心墊一張方塊。

　　♥K：對手馬上找到最好的防禦，紅心猜錯倒一。

dalai：是的，只有 lupin 持♣AK 時，才須要偷方塊。

Board: 8 Dealer: papi Vul: None			**First Lead：♥A**	
Contract: 3♠ by papi				

dalai
♠87
♥AKJ432
♦AQ7
♣QJ

papi
♠KJT432
♥T
♦J96
♣K84

lupin
♠Q65
♥Q87
♦KT3
♣AT95

huf
♠A9
♥965
♦8542
♣7632

	papi	dalai	lupin	huf
1	♥T	♥A	♥7	♥9
2	♣4	♣Q	♣A	♣7
3	♠K	♠7	♠5	♠9
4	♠2	♠8	♠Q	♠A
5	♠4	♥3	♥8	♥6
6	♦J	♦A	♦3	♦2
7	♦9	♦7	♦K	♦4
8	♠T	♥4	♥Q	♥5
9	♦6	♦Q	♦T	♦5
10		♣J		

papi	dalai	lupin	huf
2♠	X	XX	2NT
P	3♥	P	*P
3♠	P	P	P

North	East	South	West	Contract	Result	Score	IMPs	NSdatum
dalai	lupin	huf	papi	3♠ by W	+3	-140	1.71	**-190**

huf：2NT：表示兩低。

　*P：3♥是原本先賭倍再叫紅心的好牌，有點想加 4♥，但鑒於對手表現的強勢點力，還是派司。由於分配不利，3♥ 就要倒二，敵方可以完成 4♠，幸好只停在 3 線。

Board: 9	Dealer: dalai	Vul: EW	First Lead：◆A

Contract: 4♠ by dalai

	dalai					papi	dalai	lupin	huf
	♠Q9765				1	◆7	◆3	◆<u>A</u>	◆4
	♥AQJ				2	♥K	♥A	♥7	♥5
	◆T32				3	♠K	♠6	♠2	♠<u>A</u>
	♣A9				4	♥8	♠Q	♠4	♠3
papi		lupin			5	♥2	♥<u>Q</u>	♥4	♥6
♠K		♠J42			6	♥3	♥<u>J</u>	♥T	♣3
♥K9832		♥T74			7	◆J	◆2	◆<u>K</u>	◆5
◆J7		◆AK98			8		♠<u>J</u>		
♣K8764		♣T52							
	huf								
	♠AT83								
	♥65								
	◆Q654								
	♣QJ3								

papi	dalai	lupin	huf
	1♠	P	3♠
P	4♠	P	P
P			

North	East	South	West	Contract	Result	Score	IMPs	NSdatum
dalai	lupin	huf	papi	4♠ by N	+4	420	5.28	**240**

huf：♠Q：在♠A 敲下♠K 後，不應該拔♠Q 而應先以♥Q 過橋，打方塊 lupin 只能放小，此時再♠Q 過橋，拔紅心墊方塊，最後以方塊出手。如此投入東家，則不必偷♣K，幸好♣K 對位。

dalai：3♠是一個非常有趣的叫品，huf 把它當成 inv(邀請)兼阻塞，但在我們的制度的約定是邀請，所在在我的位置永遠不知道，何時他在 inv 或是 preem(竄叫)，所以 huf 喜歡不斷的賭博。

huf：顯然 dalai 對第四張王牌的價值不夠了解，在♠AT83 ♥65 ◆Q654 ♣QJ3 比♠A83 ♥65 ◆Q654 ♣QJ54 好了一磴牌左右，如後面那手牌該叫 2♠，則我這牌就應該叫 3♠，我喜歡採取機率較大的行動，那是必須的。此外，在牌值接近的考慮時，王牌長時可以多叫些，這是受到總磴數定律保護的行動。

Board:	10	Dealer:lupin	Vul:Both		First	Lead：♠3
Contract: 4♥ by papi						

dalai
♠843
♥8
♦93
♣QJT8642

papi
♠T
♥QJT54
♦
QJ8652
♣A

lupin
♠Q652
♥962
♦AK74
♣K3

huf
♠AKJ97
♥AK73
♦T
♣975

	papi	dalai	lupin	huf
1	♠T	♠3	♠5	♠J
2	♥4	♠8	♠2	♠A
3	♥Q	♥8	♥2	♥3
4	♥5	♣Q	♥9	♥K
5	♥T	♣4	♥6	♥A
6				♠K

papi	dalai	lupin	huf
		1♦	1♠
X	P	1NT	P
2♥	P	4♥	P
P	P		

North	East	South	West	Contract	Result	Score	IMPs	NSdatum
dalai	lupin	huf	papi	4♥ by W	-1	100	-0.55	**110**

第四單元

huf： ♠3：dalai 判斷我有兩門高花，引♣Q 不如引黑桃穿梭夢家。引黑桃後，我一直打黑桃迫莊家王吃，保證擊垮合約，如引梅花則失去迫王的時效，4♥就要成約了。

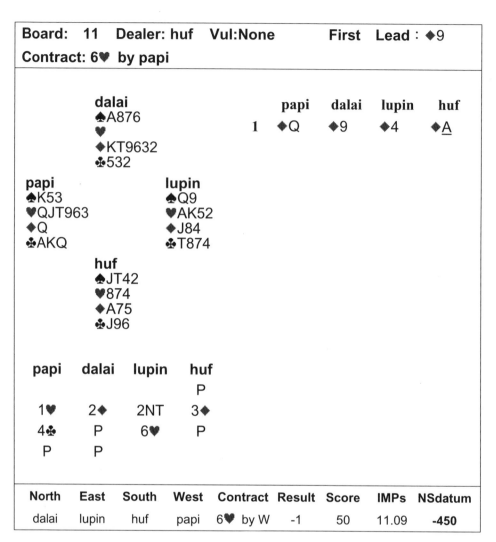

Board: 11 Dealer: huf Vul:None First Lead：♦9
Contract: 6♥ by papi

dalai
♠A876
♥
♦KT9632
♣532

		papi	dalai	lupin	huf
	1	♦Q	♦9	♦4	♦A

papi
♠K53
♥QJT963
♦Q
♣AKQ

lupin
♠Q9
♥AK52
♦J84
♣T874

huf
♠JT42
♥874
♦A75
♣J96

papi	dalai	lupin	huf
			P
1♥	2♦	2NT	3♦
4♣	P	6♥	P
P	P		

North	East	South	West	Contract	Result	Score	IMPs	NSdatum
dalai	lupin	huf	papi	6♥ by W	-1	50	11.09	**-450**

huf：2NT：4 張以上紅心的邀請

　　6♥：lupin 的 6♥ 太匆促了，應先問 A 或 cue 4♣ 表示意願就可。dalai 的輕
　　　　蓋叫再度建功。

dalai：對主打角度而言牌力很強，何來輕蓋叫之說？☺

Board: 12	Dealer: papi	Vul: NS		First Lead：◆J
Contract: 6♥ by lupin				

					papi	dalai	lupin	huf
dalai				1	◆<u>A</u>	◆5	◆7	◆J
♠T9				2	♠<u>A</u>	♠9	♠5	♠7
♥K94				3	♠2	♠T	♥<u>5</u>	♠4
◆K9653				4	♥2	♥<u>K</u>	♥J	♣4
♣K85				5	♥6	♥4	♥<u>7</u>	♣7
papi		**lupin**		6	♥<u>Q</u>	◆3	◆2	◆4
♠AQ832		♠5		7	♠3	◆6	♥<u>3</u>	♠6
♥AQ62		♥JT8753		8	♥<u>A</u>	◆9	◆Q	◆8
◆A		◆Q72		9	♠8	♥9	♥<u>T</u>	♠J
♣AJ2		♣QT6		10	♣2	♣<u>K</u>	♣Q	♣3
huf				11		◆<u>K</u>		
♠KJ764								
♥								
◆JT84								
♣9743								

papi	dalai	lupin	huf
1♠	P	1NT	P
2♣	P	2♥	P
6♥	P	P	P

North	East	South	West	Contract	Result	Score	IMPs	NSdatum
dalai	lupin	huf	papi	6♥ by E	-1	50	7.29	**-230**

huf：2♣：特約叫，梅花牌組或 16 點以上任何牌。

6♥：好合約，可惜兩張 K 都沒有偷到，這是橋牌的一部分，即使你的行動是正確的，結果卻可能因為運氣不好而不利。但只要牌數夠多，這些運氣因素就會平掉。

dalai：當自己搞飛機時，厄運馬上跟著而來，前面他們去叫少二 Aces 的滿貫，馬上遇到兩 K 都不對位。

Board:	13	Dealer:dalai	Vul:Both		First	Lead：♥J

Contract: 5♦ by smilla

dalai
♠QJ42
♥Q93
♦A96
♣764

papi
♠5
♥K4
♦KQJ74
♣AQ932

smilla
♠986
♥A8752
♦T52
♣KJ

huf
♠AKT73
♥JT6
♦83
♣T85

	papi	dalai	Smilla	huf
1	♥4	♥3	♥A	♥J
2	♦K	♦A	♦2	♦3
3	♠5	♠Q	♠6	♠7
4	♦4	♦6	♦T	♦8
5	♣2	♣6	♣K	♣5
6	♣3	♣4	♣J	♣8

papi	dalai	smilla	huf
	P	P	1♠
3♣	3♦	3♥	P
4♥	P	5♦	P
P	P		

North	East	South	West	Contract	Result	Score	IMPs	NSdatum
dalai	smilla	huf	papi	5♦ by E	+5	-600	-6.24	**-350**

huf：1♠：第三家輕開叫，只要在場上就要給對手各種阻礙。

3♣：開牌點以上梅花加方塊

3♦：邀請 4♣。

3♥：此時不容易叫出邀請的力量，但 smilla 用 3♥迫叫後叫到很好的 5♦。

dalai：對手此牌又有 3♣作工具，再加上 smilla 的好處理，贏了我們一牌。

Board: 14	Dealer: dalai	Vul: None	First Lead：♥Q

Contract: 4♠ by dalai

papi
♠J
♥T9632
♦KJ7
♣Q932

huf
♠KT8652
♥K
♦5432
♣84

dalai
♠A9
♥A87
♦AQ96
♣AK75

smilla
♠Q743
♥QJ54
♦T8
♣JT6

	huf	papi	dalai	smilla
1	♥K	♥T	♥7	♥Q
2	♠2	♠J	♠A	♠3
3	♠5	♥6	♠9	♠4
4	♦2	♥2	♥A	♥4
5	♠6	♥3	♥8	♥5
6	♣4	♣2	♣K	♣J
7	♣8	♣3	♣A	♣6
8	♠8	♣9	♣5	♣T
9	♦3	♦K	♦A	♦8
10	♦4	♦7	♦Q	♦T

huf	papi	dalai	smilla
		2NT	P
3♥	P	3♠	P
4♠	P	*P	P

North	East	South	West	Contract	Result	Score	IMPs	NSdatum
dalai	smilla	huf	papi	4♠ by N	+6	480	0.40	**470**

huf：3♥：雖然只有六點，其中有一單 K，但是面對 20-21 點的牌力仍有滿貫的可能，決定做滿貫的試探。先轉換再叫 4♠，這個叫法是有滿貫興趣的。

*P：雖然控制很好，但王牌只有二張，決定停下來。

♠6：dalai 先猜對黑桃，再縮王，吃到 12 磴，顯示出精湛的功力，這是讓同伴敢積極叫牌的保證。

第四單元

Board:	15	Dealer: huf	Vul: NS		First	Lead：♠3

Contract: 6◆ by dalai

	dalai			papi	dalai	lupin	huf
	♠A6542		1	♠K	♠A	♠3	♠Q
	♥J4		2	♣3	♣K	♣5	♣4
	◆QJ42		3	♣7	♣A	♣2	♣8
	♣AK		4	♥6	♥J	♥2	♥8
papi		lupin	5	♥7	♥4	♥5	♥T
♠KT8		♠J973	6	♣6	◆4	♣T	♣9
♥976		♥Q532	7	◆8	◆J	◆6	◆3
◆T85		◆96	8	◆5	◆Q	◆9	◆7
♣Q763		♣T52	9		◆2	♥7	
	huf						
	♠Q						
	♥AKT8						
	◆AK73						
	♣J984						

papi	dalai	lupin	huf
			1NT
P	2♥	P	2♠
P	3◆	P	3♥
P	4♣	P	4◆
P	4NT	P	5♣
P	5♥	P	6◆
P	P	P	

North	East	South	West	Contract	Result	Score	IMPs	NSdatum
dalai	lupin	huf	papi	6◆ by N	+6	1370	5.94	**1150**

huf：1NT：1-4-4-4 開叫 1NT 雖不理想，但若開叫 1◆同伴答叫 1♠，再叫也是困難，4-1-4-4 就不一樣了。

3♥：配合方塊，cue 紅心，接下來叫到滿貫就無困難。

♠3：首引莊家的牌組是蠻奇怪的，dalai 細心的採取反夢打法完成合約，一無問題。

Board: 16　Dealer: papi　Vul: EW　　　First　Lead：♠9

Contract: 4♥　by papi

	dalai				papi	dalai	lupin	huf
	♠97			1	♠Q	♠9	♠4	♠6
	♥642			2	♥Q	♥4	♥3	♥7
	♦K7			3	♥J	♥2	♥5	♥T
	♣KJ9876			4	♣A	♣9	♣Q	♣3
papi		lupin		5	♣4	♣8	♥K	♣2
♠AQ83		♠542		6	♣5	♥6	♥A	♣T
♥QJ		♥AK9853		7	♦3	♦7	♦A	♦2
♦Q843		♦AT6		8	♦Q	♦K	♦6	♦5
♣A54		♣Q		9	♠A	♠7	♠2	♠T
	huf							
	♠KJT6							
	♥T7							
	♦J952							
	♣T32							

papi	dalai	lupin	huf
1NT	P	2♦	P
2♥	P	3♠	P
3NT	P	4♣	P
4♥	P	P	P

North	East	South	West	Contract	Result	Score	IMPs	NSdatum
dalai	lupin	huf	papi	4♥ by W	+4	-620	-0.28	**-610**

huf：3♠：表示一門短。

　　3NT：relay

　　4♣：梅花短。

Board:	17	Dealer: huf	Vul:None	First	Lead：♠J

Contract: 3♥X by huf

huf
♠6
♥
♦AQT8643
♦532
♣43

lupin
♠A983
♥
♦KQJT8
♣AQ62

papi
♠JT7
♥K972
♦964
♣KJT

dalai
♠KQ542
♥J5
♦A7
♣9875

	lupin	huf	papi	dalai
1	♠<u>A</u>	♠6	♠J	♠K
2	♣<u>A</u>	♣3	♣J	♣5
3	♣2	♣4	♣<u>T</u>	♣7
4	♣6	♥3	♣K	♣8
5	♦K	♦2	♦6	♦<u>A</u>
6	♠3	♦5	♠7	♠<u>Q</u>
7	♦Q	♥4	♥<u>K</u>	♥J
8	♦<u>T</u>	♦3	♦4	♦7
9	♣<u>Q</u>			

lupin	huf	papi	dalai
	3♥	P	P
X	P	* P	P

North	East	South	West	Contract	Result	Score	IMPs	NSdatum
huf	papi	dalai	lupin	3♥X by N	-2	-300	-5.35	**-100**

huf：*P：papi 大約是看多了我的輕竄叫，決定罰放 3♥，幸好我在這牌竄叫是正常的。

♥3：敵方 3NT 是鐵牌，而我打的不小心，被打出 upper cut（王牌提昇）倒了兩磴，我應在♣K 上墊掉方塊才對，如此敵方就沒有橋引打第四張梅花來 upper cut。

dalai：此時體力就是關鍵的時候，當狀況好的時候，就能夠更細心的處理。

Board: 18	Dealer: dalai	Vul: NS	First Lead：◆3

Contract: 2◆ by papi

	papi		huf	papi	dalai	smilla
	♠	1	◆J	◆<u>A</u>	◆3	◆5
	♥K874	2	◆2	◆<u>K</u>	◆6	◆8
	◆AKQT7	3	◆4	◆<u>Q</u>	♥2	♣4
	♣9532	4	◆9	◆<u>T</u>	♥3	♣8

huf	dalai	5	♥5	♥4	♥T	♥<u>A</u>
♠K982	♠QJT7	6	♠2	♣2	♠7	♠<u>A</u>
♥Q95	♥T32	7	♥9	♥<u>K</u>	♠Q	♥6
◆J942	◆63	8		♥<u>8</u>	♣7	
♣A6	♣KQJ7					

	smilla
	♠A6543
	♥AJ6
	◆85
	♣T84

huf	papi	dalai	smilla
	P	P	
P	1◆	P	1♠
P	2♣	P	2◆
P	P	P	

North	East	South	West	Contract	Result	Score	IMPs	NSdatum
papi	dalai	smilla	huf	2◆ by N	+3	-110	-2.60	30

huf：2◆：以兩小方塊去配合同伴看來奇怪，卻是進可攻退可守的好著，有些橋手會續叫 2♣，在這牌就很糟糕了。其實如果同伴持三張黑桃，在 2◆後一定會支持黑桃。

Board: 19　Dealer: dalai　Vul:EW　　　First　Lead：♦6

Contract: 3NT by smilla

huf
♠AJ
♥KQ7
♦K97642
♣54

smilla
♠K9
♥J8653
♦AT8
♣AQ6

papi
♠Q752
♥A4
♦Q53
♣KT93

dalai
♠T8643
♥T92
♦J
♣J872

	smilla	huf	papi	dalai
1	♦A	♦6	♦3	♦J
2	♥3	♥7	♥A	♥2
3	♠K	♠A	♠2	♠4
4	♦8	♦9	♦Q	♠6
5	♣A	♣4	♣3	♣2
6	♣Q	♣5	♣9	♣8
7	♣6	♦7	♣K	♣7

smilla	huf	papi	dalai
			P
1♥	2♦	X	P
2NT	P	3NT	P
P	P		

North	East	South	West	Contract	Result	Score	IMPs	NSdatum
huf	papi	dalai	smilla	3NT by W	-2	200	2.31	**130**

huf：♦3：第一張就是決戰時刻，smilla 希望能便宜吃住，繼續保持方塊的卡型，但 dalai 跟 J 時，合約就沒有機會了。如 smilla 第一張跟 Q 敲下 dalai 的 J，我就沒有抵抗了，但是 dalai 持單張 K、9、7 的機率遠比單 J 大。

Board: 20　Dealer:dalai　Vul:Both　　　First　Lead：♥7

Contract: 6♠　by dalai

	smilla					dalai	smilla	huf	papi
	♠972				1	♥A	♥7	♥5	♥T
	♥73				2	♣3	♣7	♣Q	♣8
	♦K73				3	♠T	♠2	♠4	♠6
	♣JT974				4	♠K	♠7	♠J	♠Q
dalai		huf			5	♠A	♠9	♦2	♥6
♠		♠J4			6	♣5	♣4	♣K	♣2
AKT853		♥J5			7	♥8	♣9	♣A	♥4
♥A98		♦AQ982			8	♠3	♣T	♣6	♥2
♦T6		♣AKQ6			9	♠5	♥3	♦8	♦5
♣53					10	♠8	♦3	♦9	♦4
	papi				11	♦6	♦7	♦A	♦J
	♠Q6								
	♥								
	KQT642								
	♦J54								
	♣82								

dalai	smilla	huf	papi
1♠	P	2♦	2♥
2♠	P	3♠	P
4♥	P	4NT	P
5♣	P	6♠	P
P	P		

North	East	South	West	Contract	Result	Score	IMPs	NSdatum
smilla	huf	papi	dalai	6♠ by W	-1	-100	-12.65	**-550**

第四單元

huf：4NT：在 dalai 積極叫 2♠並 cue 4♥後，我沒有理由停在 4♠。♥A：如 duck 則可由夢家王吃一次紅心，再偷王牌成約。但若 papi 持七張紅心或單 Q 的黑桃，就倒了。在 papi 有身價於我方迫叫成局的火網中，超叫 2♥ 的情況來看，這個機會不能說不大。♦A：dalai 選擇的擠投打法得到 papi 的贊許，最後三張牌時，已知 papi 持♥KQ 及♦?，但是♦A 敲下 的是 J 而非 K。

UNIT 5

BOARD	North	East	South	West	Contract	Result	Score	IMPs	NSdatum 南北平均分
1	dalai	lupin	huf	papi	6♦ by N	-1	-50	-4.36	90
2	dalai	lupin	huf	papi	3NT by N	-1	-100	-5.48	110
3	dalai	lupin	huf	papi	2♦ by N	+4	130	2.20	80
4	dalai	lupin	huf	papi	4♠ by E	+5	-650	-0.44	-640
5	dalai	lupin	huf	papi	4♠ by S	+4	620	5.74	400
6	dalai	lupin	huf	papi	4♠ by E	+4	-620	-0.56	-610
7	papi	huf	lupin	dalai	4♥ by W	+5	650	5.32	-440
8	dalai	lupin	huf	papi	3♠ by W	-2	100	3.45	0
9	papi	dalai	lupin	huf	2♥ by E	+4	170	-5.28	-380
10	dalai	smilla	huf	papi	3♣ by S	+3	110	2.96	20
11	dalai	smilla	huf	papi	4♥ by W	-1	50	4.43	-110
12	dalai	smilla	huf	papi	3NT by N	+4	630	3.36	520
13	papi	huf	lupin	dalai	3NT by W	+4	630	2.61	550
14	papi	huf	lupin	dalai	4♥ by N	+5	-450	-1.54	410
15	papi	huf	lupin	dalai	6♥ by W	+7	1010	-0.76	-1020
16	papi	huf	lupin	dalai	4♠ by N	-1	50	1.94	0
17	lupin	huf	papi	dalai	3NT by E	-4	-200	-8.41	-160
18	dalai	papi	huf	lupin	4♥ by N	+4	620	10.46	170
19	huf	lupin	dalai	papi	2♠ by N	-1	-50	1.68	-80
20	lupin	huf	papi	dalai	7♣ by W	+7	2140	9.00	-1770

Total of 20 bds **+26**

第五單元

Board:	1	Dealer:dalai	Vul:None		First	Lead：♠A

Contract: 6♦ by dalai

dalai
♠
♥A9832
♦AKJ764
♣A4

papi
♠QJT763
♥J54
♦
♣QT75

lupin
♠AK42
♥KT6
♦Q32
♣832

huf
♠985
♥Q7
♦T985
♣KJ96

	papi	dalai	lupin	huf
1	♠7	♦4	♠A	♠5
2	♠3	♦A	♦3	♦8
3	♥4	♥2	♥K	♥7

papi	dalai	lupin	huf
	1♦	X	3♦
3♠	4♣	P	4♦
4♠	5♦	P	P
5♠	6♦	P	P
P			

North	East	South	West	Contract	Result	Score	IMPs	NSdatum
dalai	lupin	huf	papi	6♦ by N	-1	-50	-4.36	**90**

huf：3♦：因爲高花張數少的關係，決定多叫一些。

3♠：蓄意的低叫。

4♠、5♠：露出本來面目。

6♦：因爲5♠倒不多，如果估計只倒二的話，只要有30%的機會便可叫
上6♦。攤牌後覺得6♦是好合約，卻發現QXX跟在後面。

dalai：5 ♦也是蓄意的低叫，其實早就想叫6♦，當不願意防守對手的合約時，
先叫低一點可能是最佳的策略。

Board: 2	Dealer: lupin	Vul: NS	First Lead：♣A
Contract: 3NT by dalai			

dalai
♠AJ
♥A63
♦AK98
♣7632

papi
♠Q95
♥KQ4
♦Q2
♣QJT54

lupin
♠T732
♥875
♦T763
♣A8

huf
♠K864
♥JT92
♦J54
♣K9

	papi	dalai	lupin	huf
1	♣Q	♣2	♣A	♣9
2	♣5	♣3	♣8	♣K
3	♠5	♠J	♠2	♠4
4	♠Q	♠A	♠3	♠6
5	♦2	♦A	♦6	♦4
6	♣J	♣6	♥5	♥2
7	♣T	♣7	♥8	♠8
8	♣4	♥3	♥7	♦5
9	♥Q	♥A	♠7	♥9
10	♦Q	♦K	♦3	♦J
11	♥K	♥6	♦7	♥T
12	♥4	♦8		♦T

papi	dalai	lupin	huf
		P	P
1♣	1♦	P	2♦
P	2NT	P	3NT
P	P	P	

North	East	South	West	Contract	Result	Score	IMPs	NSdatum
dalai	lupin	huf	papi	3NT by N	-1	-100	-5.48	**110**

huf：3NT：在有身價的情況下，兩家都比較衝，叫到 3NT。
　　♣A：如果 lupin 攻別門，則合約可成，但 lupin 找到唯一擊倒合約的首攻。
　　♠4：應先打♥J 較佳，如 3-3-3-4 則有差別。

dalai：我想梅花分配可能是 5422，所以唯一可以成約的機會是 papi 持黑桃 Q 10 9，方塊 QX，則 4♠+1♥+3♦+♣K=9 副牌。

Board: 3 Dealer: huf Vul: EW			First Lead：◆4
Contract: 2◆ by dalai			

		papi	dalai	lupin	huf
dalai ♠97 ♥A7 ◆Q873 ♣AK954	1	◆T	◆3	◆4	◆<u>A</u>
	2	♣J	♣<u>K</u>	♣2	♣3
	3	♠3	◆7	♠<u>K</u>	♠5
papi ♠T32 ♥JT9 ◆T9 ♣QJT87 / **lupin** ♠AK64 ♥KQ642 ◆J64 ♣2	4	♥J	♥<u>A</u>	♥K	♥5
	5	♠2	♠9	♠<u>A</u>	♠8
	6	♥<u>9</u>	♥7	♥2	♥3
huf ♠QJ85 ♥853 ◆AK52 ♣63	7	♥T	◆<u>7</u>	♥4	♥8
	8	◆9	◆<u>Q</u>	◆6	◆2

papi	dalai	lupin	huf
			P
P	1◆	1♥	X
P	2♣	P	2◆
P	P	P	

North	East	South	West	Contract	Result	Score	IMPs	NSdatum
dalai	lupin	huf	papi	2◆ by N	+4	130	2.20	**80**

huf：2◆：我與 dalai 約定答叫後再叫時，跳支持或跳叫本門爲迫叫，如在此時跳支持 3◆ 則爲迫叫。邀請的牌則須先低叫 2◆，待同伴進一步行動時再去一局。但此牌我是 pass hand，沒有這些問題，只是因爲 5◆ 很遙遠，而 3NT 若同伴不動合約也不會太好，所以選擇低叫。

Board:	4	Dealer: papi	Vul: Both	First	Lead：♥Q

Contract: 4♠ by lupin

dalai
♠5
♥J97
♦JT9742
♣A83

papi
♠AT82
♥K62
♦KQ63
♣J6

lupin
♠KQJ97
♥853
♦A
♣KQ52

huf
♠643
♥AQT4
♦85
♣T974

	papi	dalai	lupin	huf
1	♥2	♥7	♥5	♥Q
2	♥K	♥9	♥3	♥4
3	♠2	♠5	♠Q	♠3
4	♠8	♦4	♠K	♠4
5	♦3	♦2	♠A	♦5
6	♠A	♦7	♣7	♠6
7	♦K	♦J	♥8	♦8

papi	dalai	lupin	huf
1♦	P	1♠	P
2♠	P	3♣	P
3♦	P	3♠	P
4♠	P	P	P

North	East	South	West	Contract	Result	Score	IMPs	NSdatum
dalai	lupin	huf	papi	4♠ by E	+5	-650	-0.44	**-640**

huf：3♠：迫叫，明顯他在等待同伴 cue 紅心。

♥Q：銳利的首攻。

♥K：lupin 第二圈當然放 K，因爲若 dalai 表示了三張帶 A，合約無解。若兩張帶 A，合約則決定於♣A 的位置，放 K 放小都一樣。續引紅心沒有成功，勝利的喜悅只維持了三秒。

Board: 5 Dealer: dalai Vul: NS	First Lead：◆A
Contract: 4♠ by huf	

dalai
♠AJT7
♥AJ5
◆9
♣JT432

papi
♠6432
♥Q7632
◆A
♣K86

lupin
♠8
♥K4
◆KJT8763
♣975

huf
♠KQ95
♥T98
◆Q542
♣AQ

	papi	dalai	lupin	huf
1	◆A	◆9	◆7	◆5
2	♠2	♠J	♠8	♠9
3	♣K	♣2	♣7	♣Q
4	♠3	♠7	◆3	♠5
5	♣6	♣3	♣5	♣A
6	♣8	♠A	◆6	◆2

papi	dalai	lupin	huf
	1♣	1◆	1♠
P	2♠	P	3◆
P	3♥	P	3NT
P	4♠	P	P
P			

North	East	South	West	Contract	Result	Score	IMPs	NSdatum
dalai	lupin	huf	papi	4♠ by S	+4	620	5.74	400

huf：3◆：先 3◆再 3NT 是發掘同伴是否有適合打 3NT 的牌，若很想打 3NT 則直接叫 3NT 即可。

4♠：dalai 的牌當然要打 4♠。

♣Q：這類的牌在抽王之前要先建立旁門。

Board: 6 Dealer: lupin Vul: EW		First Lead：♥J

Contract: 4♠ by lupin

	dalai				papi	dalai	lupin	huf
	♠9			1	♥5	♥Q	♥8	♥J
	♥AKQ64			2	♥9	♥K	♥7	♥3
	◆K43			3	♥T	♥A	◆9	♥2
	♣7632			4	♣Q	♣3	♣4	♣J
papi		lupin		5	♠A	♠9	♠4	♠J
♠AQ3		♠K76542						
♥T95		♥87						
◆AJ87		◆95						
♣KQ9		♣AT4						
	huf							
	♠JT8							
	♥J32							
	◆QT62							
	♣J85							

papi	dalai	lupin	huf
		P	P
1NT	2♥	4♠	P
P	P		

North	East	South	West	Contract	Result	Score	IMPs	NSdatum
dalai	lupin	huf	papi	4♠ by E	+4	-620	-0.56	**-610**

huf：4♠：不知此時他們叫4♥是什麼?一般我們會叫4♥轉換4♠以保持莊位有
　　　利。

　　♥J：穿梭夢家的大牌及威脅莊家，我可能王吃。

　　◆9：由於感受到超王吃的威脅，lupin拋掉◆9，化解了他想像中的危機。

Board:	7	Dealer: lupin	Vul: Both		First	Lead：♣J

Contract: 4♥ by dalai

papi
♠KQ2
♥K
♦T732
♣JT863

dalai
♠A654
♥AQT76
♦54
♣A9

huf
♠J98
♥9854
♦AKQ6
♣Q7

lupin
♠T73
♥J32
♦J98
♣K542

	dalai	papi	huf	lupin
1	♣A	♣J	♣Q	♣K
2	♦5	♦3	♦A	♦9
3	♦4	♦7	♦K	♦8
4	♣9	♦2	♦Q	♦J
5	♥Q	♥K	♥4	♥3
6	♥6	♣T	♣7	♣2
7	♠4	♠Q	♠8	♠7
8	♠6	♠2	♠J	♠T
9	♥T	♣3	♥5	♥2

dalai	papi	huf	lupin
			P
1♥	P	2♦	P
2NT	P	3♥	P
3♠	P	4♥	P
P	P		

North	East	South	West	Contract	Result	Score	IMPs	NSdatum
papi	huf	lupin	dalai	4♥ by W	+5	650	5.32	**-440**

huf：◆5：dalai 應先拔♥A 再打方塊過橋墊梅花，如此可在紅心上作出合於百分
　　　　率的打法。

　　　♥Q：因未先拔♥A，如今必須猜牌。

　　　♠Q：要放小才行，希望 dalai 用 8 偷，當 papi 吃住後，發覺如用方塊出手，
　　　　則莊家一定拔♠A 再以黑桃投入他，夢家上手後再偷紅心可以成約。

　　　♠2：乾脆直接打黑桃，希望莊家猜錯，則等下還可用方塊出手，幸而 dalai
　　　　猜對放♠J，依照原想法偷紅心吃到 11 磴。

Board: 8 Dealer: papi	Vul: None	First Lead：♣K
Contract: 3♠ by papi		

```
                    dalai
                    ♠Q
                    ♥Q983
                    ◆Q9532
                    ♣KQJ
```

	papi	dalai	lupin	huf
1	♣<u>A</u>	♣K	♣3	♣2
2	♠<u>A</u>	♠Q	♠3	♠2
3	♠5	◆3	♠T	♠<u>K</u>
4	♣T	♣<u>J</u>	♣4	♣7
5	♥5	♥3	♥T	♥<u>K</u>
6	◆6	◆<u>Q</u>	◆8	◆7
7	♥6	♥<u>Q</u>	♥2	♥4
8	♣5	♣<u>Q</u>	♣6	◆4
9		◆2	◆<u>J</u>	◆T

```
papi                          lupin
♠A985                         ♠JT743
♥65                           ♥T2
◆AK6                          ◆J8
♣AT95                         ♣8643

                    huf
                    ♠K62
                    ♥AKJ74
                    ◆T74
                    ♣72
```

papi	dalai	lupin	huf
1NT	P	2♥	X
3♣	P	P	P

North	East	South	West	Contract	Result	Score	IMPs	NSdatum
dalai	lupin	huf	papi	3♠ by W	-2	100	3.45	0

huf：◆6：當然不應該放小，把我們當雞，卻多倒一磴。

第五單元

143

				Board: 9 Dealer: papi Vul: EW First Lead：♠A

Board: 9 Dealer: papi Vul: EW First Lead：♠A

Contract: 2♥ by dalai

papi
♠542
♥953
♦63
♣J9832

huf
♠J976
♥A2
♦T985
♣AQ7

dalai
♠KT
♥QT8764
♦KQJ
♣K6

lupin
♠AQ83
♥KJ
♦A742
♣T54

	huf	papi	dalai	lupin
1	♠6	♠2	♠T	♠A
2	♣Q	♣J	♣6	♣T
3	♥A	♥3	♥4	♥J
4	♥2	♥5	♥6	♥K
5	♣7	♣9		♣5

huf	papi	dalai	lupin
	P	1♥	X
XX	1♠	P	P
1NT	P	2♥	P
P	P		

North	East	South	West	Contract	Result	Score	IMPs	NSdatum
papi	dalai	lupin	huf	2♥ by E	+4	170	-5.28	**-380**

huf：1♠：這是 papi 避免被追殺的獨門手法，在這牌發生了別的效果。如把我的
牌換成 ♠QXX，就知道 dalai 為何只叫 2♥。

2♥：在同伴 XX 後，持了 14 點及 6 張紅心應直跳 3NT。

Board:	10	Dealer: smilla	Vul: Both		First	Lead：♥A
Contract: 3♣ by huf						

dalai
♠74
♥95432
♦Q
♣KQJ54

papi
♠T92
♥AKJT
♦KJT6
♣A6

smilla
♠KJ653
♥6
♦7432
♣832

huf
♠AQ8
♥Q87
♦A985
♣T97

	papi	dalai	smilla	huf
1	♥A	♥2	♥6	♥8
2	♣A	♣4	♣3	♣7
3	♣6	♣K	♣2	♣9
4	♥K	♥3	♠3	♥Q
5	♠9	♠4	♠K	♠A
6	♥T	♥4	♦2	♥7
7	♠T	♠7		

papi	dalai	smilla	huf
		P	1♣
X	2♣	2♠	P
P	3♣	P	P
P			

North	East	South	West	Contract	Result	Score	IMPs	NSdatum
dalai	smilla	huf	papi	3♣ by S	+3	110	2.96	**20**

huf：1♣：3-3-4-3 開叫 1♣不是正確的。只是希望在戰略上給對手一種飄忽不定的感覺。不小心撞到同伴五張梅花，真是不知如何說起。

dalai：其實在 OKB 上很多橋手持 4-4 低花喜歡開叫 1♣，我的習慣跟一般人不一樣，通常低限的牌，傾向開叫強的牌組，高限的牌時，有一點卑鄙的選擇較弱的牌組，通常此類型的牌，是為往 3NT 而鋪路的。

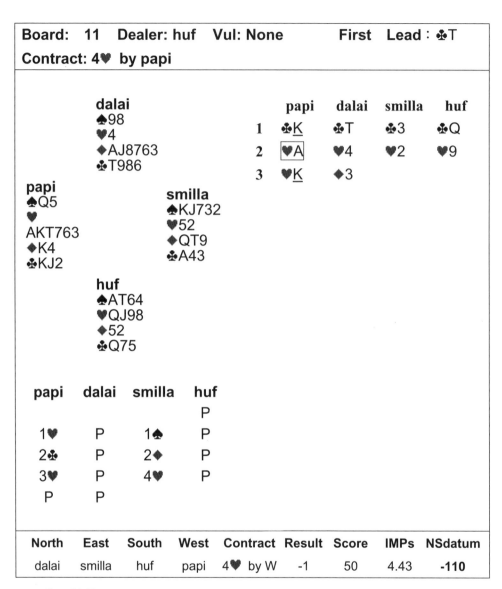

	papi	dalai	smilla	huf
1	♣K	♣T	♣3	♣Q
2	♥A	♥4	♥2	♥9
3	♥K	♦3		

Board: 11 Dealer: huf Vul: None First Lead：♣T
Contract: 4♥ by papi

dalai
♠98
♥4
♦AJ8763
♣T986

papi
♠Q5
♥AKT763
♦K4
♣KJ2

smilla
♠KJ732
♥52
♦QT9
♣A43

huf
♠AT64
♥QJ98
♦52
♣Q75

第五單元

papi	dalai	smilla	huf
			P
1♥	P	1♠	P
2♣	P	2♦	P
3♥	P	4♥	P
P	P		

North	East	South	West	Contract	Result	Score	IMPs	NSdatum
dalai	smilla	huf	papi	4♥ by W	-1	50	4.43	**-110**

huf：2♣：特約。

2♦：relay。

♥A：即使 4-1 分配，下家也有單 J 或單 Q 的機會，如梅花下橋再打紅心到
10，在王牌 3-2 時有被王吃的危險。但在♥A 後已無法完成合約。

146

Board: 12　Dealer: papi　Vul: NS　　　First Lead：♠2
Contract: 3NT　by dalai

dalai
♠T6
♥A65
♦AQ2
♣AQ843

papi
♠AJ3
♥KQT932
♦T6
♣95

smilla
♠Q9742
♥7
♦J83
♣JT72

huf
♠K85
♥J84
♦K9754
♣K6

	papi	dalai	smilla	huf
1	♠J	♠6	♠2	♠5
2	♠A	♠T	♠4	♠8
3	♠3	♥5	♠7	♠K
4	♦6	♦Q	♦3	♦4
5	♦T	♦A	♦8	♦5
6	♥9	♦2	♦J	♦K
7	♥2	♥6	♠9	♦9
8	♥3	♣3	♥7	♦7
9	♣5	♣4	♣2	♣K
10	♣9	♣Q	♣7	♣6
11	♥K	♣A	♣T	♥4
12	♥T	♥A	♠Q	♥8
13	♥Q	♣8	♣J	♥J

papi	dalai	smilla	huf
2♦	2NT	P	3NT
P	P	P	

North	East	South	West	Contract	Result	Score	IMPs	NSdatum
dalai	smilla	huf	papi	3NT by N	+4	630	3.36	**520**

huf：2♦：一門高花

2NT：雖然黑桃無擋，但是在力量跟牌型上都剛好。

♠2：雖然攻到同伴的 AJX，但 papi 還是不滿意 smilla 未攻紅心，嘀咕了幾句。

dalai：如果 huf 是黑桃兩張帶 K，smilla 就成功了。有些人認為本身沒有力量就不能首引自己的長門，所以當同伴首引長門結果錯時，常給同伴一頓責罵或白眼。其實同伴作此類型的首引時，其實內心是經過一番掙扎的，此時應多體貼同伴一些。

Board: 13　Dealer: papi　Vul: Both　　First　Lead：♥6

Contract: 3NT by dalai

	papi				dalai	papi	huf	lupin
	♠843			1	♥3	♥6	♥Q	♥9
	♥64			2	♦T	♦Q	♦3	♦4
	♦Q952			3	♥J	♥4	♥5	♥A
	♣JT98			4	♥K	♠4	♥7	♥2
dalai		huf		5	♦A	♦5	♦6	♦7
♠T96		♠AK2		6	♦K	♦2	♣2	♠7
♥KJ3		♥Q75		7	♦J	♦9	♣5	♠Q
♦AKJT8		♦63		8	♦8	♠8	♣6	♠5
♣Q4		♣A7652		9	♠T	♠3	♠K	♠J
	lupin			10	♠6	♣J	♠A	♥8
	♠QJ75			11	♠9	♣T	♠2	♥T
	♥AT982			12	♣Q	♣8	♣7	♣K
	♦74			13	♣4	♣9	♣A	♣3
	♣K3							

dalai	papi	huf	lupin
	P	1♣	1♥
3NT	P	P	P

North	East	South	West	Contract	Result	Score	IMPs	NSdatum
papi	huf	lupin	dalai	3NT by W	+4	630	2.61	**550**

huf：♥Q：這是 dalai 細膩的打法，若 lupin A 吃，則他的紅心牌組少一個橋引，若 lupin 讓過，則莊家可以順手偷方塊。

				Board: 14 Dealer: huf Vul: None		First Lead : ♥2

Board: 14　Dealer: huf　Vul: None　　　First　Lead：♥2
Contract: 4♥　by papi

papi
♠8
♥K743
♦KQJT5
♣AK2

dalai
♠AJT2
♥Q8
♦A943
♣754

huf
♠Q74
♥T62
♦72
♣JT863

lupin
♠K9653
♥AJ95
♦86
♣Q9

	dalai	papi	huf	lupin
1	♥8	♥K	♥2	♥5
2	♦A	♦K	♦2	♦6
3	♣5	♣A	♣8	♣9
4	♠J	♠8	♠7	♠3
5	♣7	♣2	♣J	♣Q
6	♠2	♥3	♠4	♠5
7	♣4	♣K	♣6	♦8
8	♦3	♦Q	♦7	♠6
9	♦4	♦T	♠Q	♠9
10	♦9	♦J	♥6	♥9
11	♥Q	♥4	♥T	♥A

dalai	papi	huf	lupin
		P	P
1♦	* P	P	2♦
P	2NT	P	3♣
P	4♥	P	P
P			

North	East	South	West	Contract	Result	Score	IMPs	NSdatum
papi	huf	lupin	dalai	4♥ by N	+5	-450	-1.54	**410**

huf：*P：埋伏，若 lupin 用 X 出聲，papi 罰放後，我仍會用 XX 逃生。
　　2♦：兩高
　　2NT：詢問
　　3♣：低限

第五單元

149

Board: 15　Dealer: lupin　Vul: NS　　　First　Lead：♣4

Contract: 6♥　by dalai

papi
- ♠Q95
- ♥7542
- ♦KT7
- ♣542

dalai
- ♠K4
- ♥863
- ♦AJ94
- ♣AKQ9

huf
- ♠AJ872
- ♥AKQJ9
- ♦6
- ♣J8

lupin
- ♠T63
- ♥T
- ♦Q8532
- ♣T763

	dalai	papi	huf	lupin
1	♣9	♣4	♣J	♣6
2	♥3	♥5	♥K	♥T
3	♥6	♥2	♥J	♦2
4	♠K	♠9	♠2	♠6
5	♠4	♠5	♠A	♠T
6	♥8	♠Q	♠7	♠3
7	♦A	♦7	♦6	♦8

dalai	papi	huf	lupin
			P
1NT	P	2♦	P
2♥	P	2♠	P
3NT	P	4♣	P
4♦	P	6♥	P
P	P		

North	East	South	West	Contract	Result	Score	IMPs	NSdatum
papi	huf	lupin	dalai	6♥ by W	+7	1010	-0.76	**-1020**

huf：3NT：這牌有個需要討論的地方，那就是2♣是 GF 還是 F 到 2NT；如此則 3NT 所代表的含意不同。dalai 認為 2♣只迫叫到 2NT，所以他跳 3NT，當然是高限，而我認為 2♠是 GF，所以他是高花不配合的低限。

6♥：大滿的機會還不錯，但我們根本沒機會叫到。

Board: 16 Dealer: dalai Vul: EW	First Lead：♥A
Contract: 4♠ by papi	

papi
♠KQ74
♥Q4
♦KJ
♣AKQ76

dalai
♠A65
♥J8532
♦87
♣J85

huf
♠T2
♥AKT96
♦A9432
♣2

lupin
♠J983
♥7
♦QT65
♣T943

	dalai	papi	huf	lupin
1	♥5	♥4	♥A	♥7
2	♥8	♥Q	♥K	♠8
3	♠5	♠K	♠T	♠3
4	♦7	♦K	♦A	♦5
5	♥3	♣6	♥6	♠9
6	♣5	♣A	♣2	♣3
7	♣8	♣K	♠2	♣4

dalai	papi	huf	lupin
P	1♣	1♥	P
3♥	3♠	4♥	4♠
P	P	P	

North	East	South	West	Contract	Result	Score	IMPs	NSdatum
papi	huf	lupin	dalai	4♠ by N	-1	50	1.94	0

huf：4♠：對手總是佔據制高點，真是令人頭痛，殺也不是，叫也不是。

♥5：看到這張訊號不明確的牌，我決定採取長期抵抗，續拔♥A迫夢家王吃。

♠10：papi 敲王時，我跟♠10 希望誤導莊家黑桃是 4-1 分配，結果 papi 被誤導了，把鐵牌的 4♠打當。牌後我認為 dalai 在第一張牌時就應看出防禦路線，而應跟♥2，指示我引梅花才對。

Board: 17 Dealer: lupin Vul: None	First Lead：♦9
Contract: 3NT by huf	

lupin
♠QJ93
♥J732
♦A5
♣Q98

dalai
♠AK8
♥Q985
♦J
♣A7632

huf
♠642
♥KT64
♦Q74
♣KJ5

papi
♠T75
♥A
♦KT98632
♣T4

	dalai	lupin	huf	papi
1	♦J	♦<u>A</u>	♦4	♦9
2	♣2	♦5	♦Q	♦<u>K</u>
3	♣3	♠9	♦7	♦<u>T</u>
4	♣6	♥2	♠2	♦<u>8</u>
5				♦<u>6</u>

dalai	lupin	huf	papi
	P	P	3♦
X	P	3NT	P
P	P		

North	East	South	West	Contract	Result	Score	IMPs	NSdatum
lupin	huf	papi	dalai	3NT by E	-4	-200	-8.41	**-160**

huf：3NT：正確的叫品是 3♥，但求功心切的我叫了 3NT，還沒上手就倒了四磴。諷刺的是 4♥還可以成約。

dalai：有人認爲對 3♦的 T/O 需要有 16 點以上比較安全，但勇於叫牌，通常會得到應有的報償。此牌同伴作了一些想像力的叫牌，希望我的牌是平均牌型，而方塊有 A。

Board: 18 Dealer: papi Vul: NS First Lead：♣A

Contract: 4♥ by dalai

	dalai				lupin	dalai	papi	huf
	♠764			1	♣T	♣3	♣A	♣8
	♥Q765			2	◆A	◆5	◆9	◆2
	◆K85			3	◆T	◆K	◆6	◆3
	♣KQ3			4	♥K	♥6	♣J	♥9

lupin		papi	
♠T92		♠QJ8	
♥K43		♥	
◆AQJT74		◆96	
♣T		♣AJ976542	

huf
♠AK53
♥AJT982
◆32
♣8

lupin	dalai	papi	huf
		3NT	4♣
P	4♥	P	P
P			

North	East	South	West	Contract	Result	Score	IMPs	NSdatum
dalai	papi	huf	lupin	4♥ by N	+4	620	10.46	170

huf：3NT：一門低花

　　4♣：類似 landy 表示有力量，但可能不等長的兩高。4◆則是兩高等長但不
　　　　一定有力量。

　　4♥：轉莊的結果使對手的防禦變的困難。

　　◆9：如續打梅花消滅莊家的贏磴，則 4♥ 不能成約。但如莊家持 QXX QXXX
　　　　KX 則◆9 是對的。

dalai：像 Tank 式的叫牌一路壓過去，一般最恨這型的敵方，很難搞！

huf：這類勇猛的叫牌必須配合強大的主打能力，萬一碰到不對的牌而被處罰時
　　必須能處理到損害最小。

第五單元

Board:	19	Dealer:dalai	Vul: EW		First	Lead：◆3

Contract: 2♠ by huf

	huf				papi	huf	lupin	dalai
	♠KQT832			1	◆<u>A</u>	◆5	◆3	◆7
	♥986			2	◆9	◆<u>K</u>	◆T	◆Q
	◆K5			3	♣7	♣<u>K</u>	♣4	♣3
	♣K9			4	♣J	♣9	♣2	♣<u>A</u>
papi		lupin		5	♠7	♠<u>8</u>	♠6	♣Q
♠7		♠AJ9		6	◆8	♠<u>Q</u>	♠9	♠4
♥AJT2		♥K3		7	♥<u>T</u>	♥8	♥3	♥4
◆AJ9864		◆T32		8	♥2	♥9	♥<u>K</u>	♥5
♣J7		♣T6542		9	◆4	♠<u>2</u>	♣T	♣8
	dalai							
	♠654							
	♥Q754							
	◆Q7							
	♣AQ83							

papi	huf	lupin	dalai
			P
1◆	2♠	P	P
P			

North	East	South	West	Contract	Result	Score	IMPs	NSdatum
huf	lupin	dalai	papi	2♠ by N	-1	-50	1.68	**-80**

huf：2♠：在同伴派司後，我決定用強力 2♠ 來衝擊對手，結果偷到了合約，對手可以完成 4◆ 或 3NT。

dalai：對手沒有 3NT，如首引黑桃，而同伴在方塊上手後，精確的回引梅花可以吃 5 磴，因為要擊倒合約，最快的方法是我要有梅花 AJXX 或 AQXX。

| Board: | 20 | Dealer: dalai | Vul: Both | First | Lead：♣5 |

Contract: 7♣ by dalai

	lupin			dalai	lupin	huf	papi
	♠KT97		**1**		♣<u>5</u>		
	♥T932						
	♦975						
	♣95						

dalai		huf
♠A		♠Q62
♥8		♥AK754
♦Q843		♦AK6
♣AKQJ842		♣T7

papi
♠J8543
♥QJ6
♦JT2
♣63

dalai	lupin	huf	papi
1♣	P	1♥	P
2♦	P	2♠	P
3♣	P	4♣	P
4♠	P	4NT	P
5♣	P	5♠	P
7♣	P	P	P

North	East	South	West	Contract	Result	Score	IMPs	NSdatum
lupin	huf	papi	dalai	7♣ by W	+7	2140	9.00	**-1770**

huf：4NT：RKCB。

 5♣：0-3。

 5♠：先轉 5NT 再叫 6♣，希望同伴梅花夠好時叫大滿。

 7♣：dalai 等不及了，看來簡單的大滿還是有很多桌沒叫到。

dalai：不管是從哪一方來看，都沒有數到 13 磴的 7NT，但是在沈教練星期六上課練習時，竟然還有人叫到 7NT。

huf：那是因為使用精準制，1♣ 16P↑　　　1♥
 1NT(問控制)　2NT(6 個控制)
 3♦　(5 級)　　4♥　(AK)
 7NT (已有 13 副)
 3 磴高花、3 磴方塊、7 磴梅花，一共 13 磴牌。

UNIT 6

BOARD	North	East	South	West	Contract	Result	Score	IMPs	NSdatum 南北平均分
1	dalai	smilla	huf	papi	4♠ by S	+6	480	-0.67	**490**
2	dalai	smilla	huf	papi	6♦X by E	-4	800	0.75	**790**
3	dalai	smilla	huf	papi	7♦ by W	+7	-2140	-15.60	**-1000**
4	dalai	smilla	huf	papi	3NT by W	-3	300	5.33	**100**
5	dalai	smilla	huf	papi	3NT by S	-3	-300	-7.40	**10**
6	dalai	smilla	huf	papi	4♥ by N	-2	-100	-4.22	**60**
7	dalai	smilla	huf	papi	4♥ by N	+4	620	9.54	**170**
8	dalai	smilla	huf	papi	2♦ by N	+3	110	-5.34	**310**
9	dalai	smilla	huf	papi	4♥ by N	+5	450	2.62	**400**
10	dalai	smilla	huf	papi	5♦ by S	+5	600	5.56	**380**
11	dalai	smilla	huf	papi	3NT by S	+3	400	7.14	**100**
12	dalai	smilla	huf	papi	4♥ by S	+4	620	4.79	**450**
13	dalai	smilla	huf	papi	2♦X by N	-1	-200	-1.10	**-170**
14	dalai	smilla	huf	papi	2NT by N	+4	180	-2.13	**230**
15	dalai	smilla	huf	papi	2♦ by E	-2	100	4.11	**-60**
16	dalai	smilla	huf	papi	4♥X by N	-2	-300	-4.95	**-100**
17	huf	lupin	dalai	papi	4♠ by E	+4	-420	-2.16	**-360**
18	smilla	dalai	lupin	huf	3NT by E	+5	460	6.41	**-200**
19	huf	lupin	dalai	papi	3NT by S	-2	-100	-1.32	**-60**
20	papi	dalai	lupin	huf	3NT by E	-1	-100	-5.75	**-120**

Total of 20 bds **+4**

Board: 1 Dealer: dalai Vul: None First Lead：♥7

Contract: 4♠ by huf

dalai
♠KT
♥Q652
♦AJ3
♣KQ42

papi
♠975
♥A7
♦Q84
♣J8763

smilla
♠J32
♥KJT843
♦97
♣T5

huf
♠AQ864
♥9
♦KT652
♣A9

	papi	dalai	smilla	huf
1	♥7	♥2	♥T	♥9
2	♥A	♥5	♥3	♠4
3	♦4	♦J	♦9	♦5
4	♣7	♠K	♣2	♠6
5	♣5	♠T	♣3	♠A
6	♠9	♥6	♠J	♠Q
7	♦8	♦A	♦7	♦2

papi	dalai	smilla	huf
	1NT	2♦	X
2♥	P	P	3♠
P	3NT	P	4♦
P	4♠	P	*P
P			

North	East	South	West	Contract	Result	Score	IMPs	NSdatum
dalai	smilla	huf	papi	4♠ by S	+6	480	-0.67	**490**

huf：2♦：一門高花。*P：在同伴 3NT，4♠一再示弱後，決定放棄滿貫，而且敵方沒點卻能叫牌，通常也有些牌型。

♥7：又是一個好觀念的引牌。

♦J：當王牌不太夠的時候，先處理旁門通常是對的，但在這牌有點不太清楚。當對手是點力不足的超叫時，要打他是牌型牌而非大牌，這些零碎的大牌反而要找他的同伴要。

第六單元

160

Board: 2 Dealer: smilla Vul: NS First Lead：♦2
Contract: 6♦X by smilla

dalai
♠ AQJT98
♥ QT
♦
♣ QJ963

papi
♠ 7542
♥
♦ K973
♣ AT842

smilla
♠ 6
♥ 76432
♦ QJT865
♣ 7

huf
♠ K3
♥ AKJ985
♦ A42
♣ K5

	papi	dalai	smilla	huf
1	♦3	♠9	♦<u>5</u>	♦2
2	♦<u>7</u>	♥T	♥2	♥5
3	♣<u>A</u>	♣3	♣7	♣5
4	♣2	♣6	♦<u>6</u>	♣K
5	♦<u>9</u>	♥Q	♥3	♥8
6	♣4	♣9	♦8	♦<u>A</u>
7	♦<u>K</u>	♠T	♦T	♦4
8	♠2	♠<u>A</u>	♠6	♠3
9	♣8	♣Q	♦<u>J</u>	♥9
10	♠4	♠Q	♥4	♥J
11				♠<u>K</u>

papi	dalai	smilla	huf
		2♥	2NT
P	3♥	P	3♠
3NT	4♣	P	4♠
4NT	5♦	6♦	X
P	P	P	

North	East	South	West	Contract	Result	Score	IMPs	NSdatum
dalai	smilla	huf	papi	6♦X by E	-4	800	0.75	**790**

huf：2♥：紅心＋低花 X：被對手叫出紅心牌組後，我的牌值大爲降低，一直示弱並且處罰對手的 6♦。

♦2：當然首引王牌，敵方除了王牌外，沒有別的贏磴，結果倒四。

6♣在首引梅花時會被擊倒，但 6NT 是可以成約，我們被敵方鬧成這樣，已完全無法叫到 6NT。

Board: 3 Dealer: huf Vul: EW				First Lead：♠3
Contract: 7♦ by papi				

					papi	dalai	smilla	huf
dalai				1	♠<u>A</u>	♠3	♥6	♠J
♠T83				2	♣5	♣8	♣<u>A</u>	♣6
♥KJT5				3	♦<u>5</u>	♣Q	♣2	♣J
♦J94				4	♦3	♦4	♦<u>A</u>	♦8
♣Q98				5	♦6 (boxed)	♣9	♣3	♣T
papi		**smilla**		6	♠7	♠8	<u>♥2</u>	♠5
♠AK97		♠		7	♥2	♦J	♦<u>K</u>	♦T
♥98732		♥A6						
♦653		♦AKQ72						
♣5		♣AK7432						
	huf							
	♠QJ6542							
	♥Q4							
	♦T8							
	♣JT6							

papi	dalai	smilla	huf
			2♠
P	3♠	4NT	P
5♦	P	5♠	P
5NT	P	6♣	P
6♦	P	7♦	P
P	P		

North	East	South	West	Contract	Result	Score	IMPs	NSdatum
dalai	smilla	huf	papi	7♦ by W	+7	-2140	-15.60	**-1000**

huf：3♠：對手從這裡出發，通常已很難處理。4NT：兩低。5NT：cue 黑桃。
7♦：搏命，結果門門好分配，賭命成功。♦6：當梅花 4－2、方塊 4－1 時，
　　這個打法可以少當。

dalai：雖然搏命成功，如果你在現場觀賞的話，將會發現 papi 又是三行義大利話
　　在電腦螢幕上責怪 smilla 不應叫至 7♦。

dalai
♠QJ93
♥J9742
◆AK5
♣J

papi
♠K8
♥AT5
◆QJ
♣Q97652

smilla
♠642
♥KQ83
◆T9
♣AKT8

huf
♠AT75
♥6
◆876432
♣43

	papi	dalai	smilla	huf
1	◆J	◆A	◆9	◆2
2	◆Q	◆K	◆T	◆8
3	♣2	◆5	♠2	◆6
4	♥5	♣J	♥3	◆7
5	♣5	♠Q	♣8	◆4
6	♣6	♥2	♠4	◆3
7	♠8	♠3		♠A

papi	dalai	smilla	huf
1♣	X	*P	1◆
P	P	X	2♠
3♣	3♠	X	P
3NT	P	P	P

North	East	South	West	Contract	Result	Score	IMPs	NSdatum
dalai	smilla	huf	papi	3NT by W	-3	300	5.33	100

huf：*P：他們在 OPP（敵方）X 後採轉換答叫的方式回答，平均且有點力的牌反
而不好叫，所以 smilla 先派司。

1◆：在同伴 T/O 後，低花與高花要如何選擇呢?給大家一個小撇步，就是低
花比高花多兩張以上才選低花，否則先叫高花。

2♠：把握對手第一個的派司，把牌型很明確的表達出來。

3♠：我方雖然只有 16 點，但因敵方分配不錯，可以完成 4♠，但很難叫到。

3NT：很難突破點力的迷思，硬拼 3NT，並首引◆A 後，有身價倒了三磴。

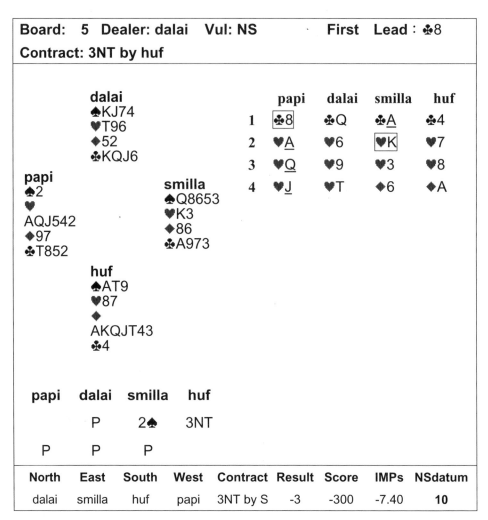

Board:	5	Dealer: dalai	Vul: NS		First	Lead：♣8

Contract: 3NT by huf

dalai
♠KJ74
♥T96
♦52
♣KQJ6

papi
♠2
♥
AQJ542
♦97
♣T852

smilla
♠Q8653
♥K3
♦86
♣A973

huf
♠AT9
♥87
♦
AKQJT43
♣4

	papi	dalai	smilla	huf
1	♣8	♣Q	♣A	♣4
2	♥A	♥6	♥K	♥7
3	♥Q	♥9	♥3	♥8
4	♥J	♥T	♦6	♦A

papi	dalai	smilla	huf
	P	2♠	3NT
P	P	P	

North	East	South	West	Contract	Result	Score	IMPs	NSdatum
dalai	smilla	huf	papi	3NT by S	-3	-300	-7.40	**10**

huf：2♠：黑桃＋低花

3NT：黑桃有擋，而且 papi 很容易猜錯同伴的低花，我決定硬拼 3NT。

♣8：又被 papi 猜對了同伴的牌組。

♥K：smilla 回的又快又狠，有身價倒三，對手立刻還我們顏色。

如果是普通的對手，我很可能會摸到 3NT，大勝 10 個序分，碰到了 papi 只能徒呼負負。

dalai：在 papi 看來 3NT 的叫品，對手應有一門堅強的低花。在此牌雖然首引紅心亦能擊倒合約，但 papi 正確的判斷，亦讓對手擊掌。問題是，如果是我的梅花 KQJ 換成 A，papi 就錯了，但是我想 smilla 亦能體會同伴的用心，所以立刻轉攻紅心。

Board: 6 Dealer: smilla	Vul: EW	First Lead：◆7

Contract: 4♥ by dalai

dalai
♠42
♥98765
◆A6
♣K932

papi
♠T63
♥QT32
◆K9
♣8764

smilla
♠Q8
♥4
◆QJ87542
♣AQT

huf
♠AKJ975
♥AKJ
◆T3
♣J5

	papi	dalai	smilla	huf
1	◆K	◆A	◆7	◆3
2	♠T	♠4	♠8	♠K
3	♥3	♥5	♥4	♥A
4	♠3	♠2	♠Q	♠A
5	♥2	♥6	◆2	♥K
6	♠6	◆6	♥4	♠J
7	♥T	♣2	◆5	♠5
8	♥Q	♥7	♣T	♥J
9	◆9	♥8	◆8	◆T
10	♣4	♣K	♣A	♣5
11	♣6	♥9	◆Q	♠7
12	♣7	♣3	♣Q	♣J
13	♣8	♣9	◆J	♠9

papi	dalai	smilla	huf
		1◆	X
P	1♥	2◆	2♠
P	3♣	P	3♥
P	4♥	P	P
P			

North	East	South	West	Contract	Result	Score	IMPs	NSdatum
dalai	smilla	huf	papi	4♥ by N	-2	-100	-4.22	**60**

huf：4♥：如果假設♣A 在開叫者手中，則 4♥是比 4♠要好的合約，可惜遇到王
牌 4－1 分配，倒一。

♥K：先拔♠J 墊梅花也是來不及，papi 可以用♥10 王吃第四圈黑桃，回梅花。

第六單元

165

Board: 7 Dealer: huf Vul: Both	First Lead：◆A
Contract: 4♥ by dalai	

dalai
♠A8632
♥AQ95
◆J85
♣9

papi
♠KQJ9
♥T873
◆T63
♣J3

smilla
♠754
♥6
◆AK972
♣AQ64

huf
♠T
♥KJ42
◆Q4
♣KT8752

	papi	dalai	smilla	huf
1	◆T	◆5	◆A	◆4
2	◆3	◆8	◆K	◆Q
3	♠J	♠A	♠7	♠T
4	♣3	♥9	♣A	♣2
5	◆6	◆J	◆7	♣5
6	♠Q	♠2	♠5	♥2
7	♣J	♥5	♣4	♣7
8	♠K	♠3	♠4	♥4
9	♥8	♥Q	♣6	♣8
10	♠9	♠6	♣Q	♥J
11	♥7	♥9	◆2	♣T
12		♠8	◆9	

papi	dalai	smilla	huf
			P
P	1♠	P	2♣
P	2♥	P	4♥
P	P	P	

North	East	South	West	Contract	Result	Score	IMPs	NSdatum
dalai	smilla	huf	papi	4♥ by N	+4	620	9.54	**170**

huf：2♣：雖然我方常常輕開叫，但還是不用 drury， 2♣是自然叫。

　　4♥：這類 6-4-2-1 牌型，其贏磴常與外面分配有關，分配不好連 3♥都會倒，雖然是邀請的力量，乾脆直接投個三分球，直跳 4♥。

　　♠7：smilla 在提掉◆AK 後，回黑桃以防莊家用◆J 墊掉夢家單張黑桃，♣A 上手後又回方塊，絕不吃虧。

dalai 接著採取交互王吃完成合約，4♥一直是擊不垮的合約，但叫到的人很少。

Board: 8 Dealer: papi Vul: None	First Lead：♣K
Contract: 2♦ by dalai	

		papi	dalai	smilla	huf
dalai	1	♣9	♣5	♣K	♣A
♠AQJ9	2	♠4	♠9	♠2	♠K
♥64	3	♠T	♠A	♠3	♠6
♦AK43	4	♦2	♠Q	♠5	♣3
♣854	5	♣Q	♣4	♣7	♣6
	6	♣J	♣8	♠8	♦6
	7	♦8	♦3	♦5	♦Q
	8	♦9	♦K	♦J	♦7

papi
♠T4
♥K95
♦982
♣QJT92

smilla
♠87532
♥AJT3
♦J5
♣K7

huf
♠K6
♥Q872
♦QT76
♣A63

papi	dalai	smilla	huf
P	1♦	P	1♥
P	1♠	P	2♦
P	P	P	

North	East	South	West	Contract	Result	Score	IMPs	NSdatum
dalai	smilla	huf	papi	2♦ by N	+3	110	-5.34	**310**

huf：2♦：我跟 dalai 打 3♦是 GF，邀請的牌需要先叫 2♦，等同伴進一步行動時再去一局。這一牌剛好很尷尬，我也許可以叫 2NT 來邀請，但選擇了保守的 2♦，當場遇到同伴不動的最高限，失叫 3NT。

dalai：難得保守。我想跟身價有關，通常有身價會稍微衝一點。

Board: 9　Dealer: dalai　Vul: EW　　　　First　Lead：♣K

Contract: 4♥　by dalai

dalai
♠43
♥A987
♦AKQJ2
♣A7

papi
♠2
♥KQ5
♦9843
♣JT942

smilla
♠JT86
♥J4
♦T7
♣KQ853

huf
♠AKQ975
♥T632
♦65
♣6

	papi	dalai	smilla	huf
1	♣2	♣A	♣K	♣6
2	♣4	♣7	♣3	♥2
3	♥5	♥7	♥J	♥3
4	♠2	♠4	♠6	♠A
5	♥Q	♥A	♥4	♥6

papi	dalai	smilla	huf
	1♦	P	1♠
P	2♥	P	2♠
P	2NT	P	3♥
P	3NT	P	4♥
P	P	P	

North	East	South	West	Contract	Result	Score	IMPs	NSdatum
dalai	smilla	huf	papi	4♥ by N	+5	450	2.62	**400**

huf：2♠：我和 dalai 在反序叫後的發展並沒有好的規定，曾寫過一個發展相當複雜的特約，卻因記憶困難而放棄。

4♥：停在 4♥，看來 7♠、7♦、7NT 都不錯，但卻有許多桌叫至必倒的 6♥而有機會打成的 6♠，卻很少人叫，叫的不好反而贏了一些序分。

第六單元

Board: 10 Dealer: smilla	Vul: Both	First Lead : ♣K

Contract: 5♦ by huf

	papi	dalai	smilla	huf
1	♣K	♣2	♣4	♣<u>A</u>
2	♦3	♦2	♦4	♦<u>A</u>
3	♠3	♠<u>A</u>	♠2	♠4
4		♦J	♦<u>Q</u>	

dalai
♠AKJ
♥Q9
♦J852
♣J972

papi
♠T3
♥JT6532
♦63
♣KQ8

smilla
♠8652
♥AK84
♦Q4
♣654

huf
♠Q974
♥7
♦AKT97
♣AT3

papi	dalai	smilla	huf
	P	1♦	
P	2♦	P	3♥
P	3♠	P	4♣
P	4♦	P	5♦
P	P	P	

North	East	South	West	Contract	Result	Score	IMPs	NSdatum
dalai	smilla	huf	papi	5♦ by S	+5	600	5.56	380

huf：2♦：dalai 的 2♦是成功的關鍵，在我用 3♥ splinter 之後避免了不好的 3NT。

♣K：papi 首攻♣K 讓我輕鬆成約，但除了首引紅心回梅花外，都可成約。首引黑桃或王牌，莊家可以採取剝光投入的打法完成 5♦。

第六單元

169

Board: 11 Dealer: huf Vul: None	First Lead：♣9
Contract: 3NT by huf	

dalai
♠K94
♥Q76
♦752
♣8532

	papi	dalai	smilla	huf
1	♣9	♣2	♣<u>A</u>	♣4
2	♣<u>K</u>	♣3	♣7	♣Q
3	♣6	♣8	♥4	♣J
4	♥2	♥6	♥8	♥<u>A</u>

papi
♠T5
♥J32
♦K863
♣KT96

smilla
♠J8763
♥84
♦AJ94
♣A7

huf
♠AQ2
♥AKT95
♦QT
♣QJ4

papi	dalai	smilla	huf
			1♥
P	2♥	P	2♠
P	3♥	P	3NT
P	P	P	

North	East	South	West	Contract	Result	Score	IMPs	NSdatum
dalai	smilla	huf	papi	3NT by S	+3	400	7.14	**100**

huf：2♠：relay，表示試局力量以上的任何牌，其他新花則是迫叫成局。

3♥：最弱的叫品，中間牌力可以叫其他的叫品再停在 3♥。

3NT：4♥看來無望，乾脆硬拼 3NT。

♣Q：此時要跟♣Q，如此 papi 需考慮同伴仍有♣J 的可能。

♣6：終於驚險的摸到 3NT。

第六單元

Board: 12　Dealer: papi　Vul: NS　　　　First　Lead：♣7
Contract: 4♥ by huf

dalai
♠932
♥AQT5
♦KJ96
♣JT

	papi	dalai	smilla	huf
1	♣7	♣T	♣<u>K</u>	♣Q
2	♠8	♠2	♠6	♠<u>A</u>
3	♥6	♥<u>A</u>	♣6	♥2

papi
♠K84
♥J876
♦7532
♣73

smilla
♠QJ76
♥
♦84
♣
AK86542

huf
♠AT5
♥K9432
♦AQT
♣Q9

papi	dalai	smilla	huf
P	P	1♣	1♥
P	3♣	4♣	4♥
P	P	* P	

North	East	South	West	Contract	Result	Score	IMPs	NSdatum
dalai	smilla	huf	papi	4♥ by S	+4	620	4.79	450

huf：3♣：邀請 4♥。

　　*P：5♣是很好的犧牲，但是很難判斷。

Board:	13	Dealer: dalai	Vul: Both	First	Lead：♥Q

Contract: 2◆X　by dalai

dalai
♠J53
♥2
◆QT963
♣9852

papi
♠K987
♥K54
◆KJ74
♣T7

smilla
♠QT
♥QJT63
◆852
♣AQJ

huf
♠A642
♥A987
◆A
♣K643

	papi	dalai	smilla	huf
1	♥5	♥2	♥Q	♥<u>A</u>
2	♥4	◆<u>3</u>	♥3	♥7
3	♣7	♣2	♣<u>A</u>	♣4
4	◆4	◆6	◆2	◆<u>A</u>
5	♥K	◆<u>9</u>	♥6	♥8
6	♣T	♣5	♣J	♣<u>K</u>
7	◆J	◆<u>Q</u>	♥T	♥9
8	♠9	♣8	♣<u>Q</u>	♣3
9	♠7	♠3	♠Q	♠<u>A</u>
10	♠<u>K</u>	♠5	♠T	♠2
11	♠8	♠J	◆<u>5</u>	♠4
12	◆<u>K</u>		◆8	♠6

papi	dalai	smilla	huf
	P	1♥	* X
XX	2◆	X	P
P	P		

North	East	South	West	Contract	Result	Score	IMPs	NSdatum
dalai	smilla	huf	papi	2◆X by N	-1	-200	-1.10	**-170**

huf：*X：13-15 第二家要想辦法叫牌，否則第三家一叫牌，將來你或同伴的叫牌都將被當成平衡叫。而幾乎大部分的好手在第三家沒有點力時，都幾乎會答叫。選擇 X 是因黑桃牌組不太好，如黑桃牌組的中間張夠好則超叫 1♠。

2◆：5-4 的低花當然應叫 1NT 表示兩低，若 X 則再 XX 表示方塊較長。若梅花較長則在 1NT 被 X 後叫 2♣。

♥7：dalai 採取縮王的打法，只倒一，沒什麼輸贏。

Board:	14	Dealer: smilla	Vul: None	First	Lead：♥9

Contract: 2NT by dalai

dalai
♠K9832
♥KQ7
♦KT2
♣73

papi
♠T4
♥AJ6532
♦Q5
♣Q85

smilla
♠J765
♥98
♦A96
♣K962

huf
♠AQ
♥T4
♦J8743
♣AJT4

	papi	dalai	smilla	huf
1	♥J	♥Q	♥9	♥T
2	♠T	♠2	♠5	♠Q
3	♦5	♦T	♦A	♦3
4	♥A	♥7	♥8	♥4
5	♥2	♥K	♣6	♣4
6	♠4	♠3	♠6	♠A
7	♦Q	♦K	♦6	♦4
8	♥3	♠K	♠7	♣T

papi	dalai	smilla	huf
		P	1♦
1♥	1♠	P	2♣
P	2NT	P	P
P			

North	East	South	West	Contract	Result	Score	IMPs	NSdatum
dalai	smilla	huf	papi	2NT by N	+4	180	-2.13	**230**

huf：2NT：因爲紅心大牌位置有利，我若拿 dalai 的牌會直接跳 3NT。

♦10：迫出了♦A，吃到了 10 磴，如被 Q 吃，則需要紅心 5-3 才能完成 2NT。

Board: 15 Dealer: huf Vul: NS　　**First Lead：♣8**
Contract: 2♦ by smilla

	dalai			papi	dalai	smilla	huf
	♠T85		1	♣2	♣A	♣5	♣8
	♥J3		2	♥2	♥J	♥7	♥K
	♦KT862		3	♥4	♥3	♥8	♥A
	♣AT3		4	♣4	♣3	♣Q	♣6
papi		smilla	5	♠6	♦2	♦A	♦4
♠AQ76		♠932	6	♣7	♦K	♦J	♦5
♥Q542		♥87	7	♣9	♣T	♣J	♦9
♦		♦AQJ73	8	♠Q	♠8	♠3	♠J
♣K9742		♣QJ5	9	♥5	♠5	♦3	♥9
	huf		10	♠7	♦6	♦Q	♥6
	♠KJ4		11	♠A	♠T	♠2	♠4
	♥AKT96		12	♥Q	♦8	♠9	♥T
	♦954		13	♣K	♦T	♦7	♠K
	♣86						

papi	dalai	smilla	huf
			1♥
1♠	X	2♦	P
*P	P		

North	East	South	West	Contract	Result	Score	IMPs	NSdatum
dalai	smilla	huf	papi	2♦ by E	-2	100	4.11	**-60**

huf：＊P：他們和我一樣都很喜歡超叫四張的1♠，但在同伴叫2♦後卻面臨沒有
再叫品的尷尬局面。

◆9：短王的一邊王吃到，防禦就成功了。

Board:	16	Dealer: papi	Vul: EW		First	Lead：♣Q

Contract: 4♥X by dalai

dalai
♠974
♥AKQJ
♦8753
♣95

papi
♠KT6
♥62
♦AK4
♣AT876

smilla
♠Q53
♥7
♦QJ962
♣QJ43

huf
♠AJ82
♥T98543
♦T
♣K2

	papi	dalai	smilla	huf
1	♣<u>A</u>	♣5	♣Q	♣K
2	♦<u>K</u>	♦3	♦2	♦T
3	♣8	♣9	♣<u>J</u>	♣2
4	♦4	♦5	♦Q	♥<u>3</u>
5	♥2	♥<u>J</u>	♥7	♥4
6	♦A	♦7	♦6	♥<u>8</u>
7	♥6	♥<u>Q</u>	♣3	♥5
8	♠<u>T</u>	♠7	♠5	♠2

dalai	smilla	huf	papi
			1♣
1♥	1♠	4♥	X
P	* P	P	

North	East	South	West	Contract	Result	Score	IMPs	NSdatum
dalai	smilla	huf	papi	4♥X by N	-2	-300	-4.95	**-100**

huf：1♠：轉換答叫的方式，表示黑桃＜四張。

　　＊P：也許可叫 4NT 讓同伴選低花。

　　4♥：4-6-2-1 在同伴超叫 1♥後，打被賭倍的 4♥，當然滿意。對手有 5♣/5◆ 的有身價 600 分，我們只有-300 分應該還不錯，結果輸了 5 序分，原來 很多桌都讓對手打未賭倍的 4♥。

第六單元

175

Board:	17	Dealer: huf	Vul: None		First	Lead：♣A

Contract: 4♠ by lupin

huf
♠A832
♥J853
♦J543
♣4

papi
♠KQJ4
♥AQ762
♦A6
♣T8

lupin
♠T9765
♥K
♦K987
♣Q93

dalai
♠
♥T94
♦QT2
♣AKJ7652

	papi	dalai	lupin	huf
1	♣8	♣A	♣3	♣4
2	♣T	♣K	♣9	♦4
3	♠K	♣2	♣Q	♦3
4	♠Q	♣5	♠5	♠2
5	♠J			

papi	huf	lupin	dalai
	P	P	4♣
X	P	4♠	P
P	P		

North	East	South	West	Contract	Result	Score	IMPs	NSdatum
huf	lupin	dalai	papi	4♠ by E	+4	-420	-2.16	**-360**

huf：4♣：dalai 企圖用強力衝撞來取分。

　　X：papi 又做了正確的選擇。

　　4♠：lupin 自然叫到好合約。

Board: 18	Dealer: dalai	Vul: NS	First Lead：♥T
Contract: 3NT by dalai			

smilla
♠742
♥K85
♦QT754
♣84

huf
♠J3
♥Q2
♦83
♣KQJT632

dalai
♠AQT98
♥J74
♦KJ9
♣A7

lupin
♠K65
♥AT963
♦A62
♣95

	huf	smilla	dalai	lupin
1	♥2	♥K̲	♥4	♥T
2	♥Q	♥8	♥7	♥A̲
3	♦3	♥5	♥J̲	♥6
4	♣2	♣4	♣A̲	♣5
5	♣J̲	♣8	♣7	♣9
6	♣Q̲	♠4	♠8	♠6
7	♣K̲	♦5	♠9	♠5
8	♣T̲	♠2	♦9	♦2
9	♣6̲	♦4	♦J	♥9
10	♣3̲	♠7	♦K	♦6
11	♠J	♦7	♠A̲	♠K
12	♠3	♦T	♠Q̲	♥3
13	♦8	♦Q	♠T̲	♦A

huf	smilla	dalai	lupin
		1NT	P
3NT	P	P	P

North	East	South	West	Contract	Result	Score	IMPs	NSdatum
smilla	dalai	lupin	huf	3NT by E	+5	460	6.41	-200

huf：1NT：看來相當容易的 3NT，卻有許多桌沒有叫。dalai 的 1NT 很容易的解決了所有的問題，如 dalai 開叫 1♠，被下家超叫 2♥後，3NT 就很難叫了。

Board: 19 Dealer: dalai Vul: EW				First Lead：♠T
Contract: 3NT by dalai				

huf
♠AQJ96
♥Q98765
♦J
♣6

papi
♠T7
♥KT43
♦K5
♣T9873

lupin
♠K532
♥J2
♦A87642
♣J

dalai
♠84
♥A
♦QT93
♣
AKQ542

	papi	huf	lupin	dalai
1	♠T	♠J	♠3	♠4
2	♣3	♣6	♣J	♣A
3	♣9	♥5	♦8	♣K
4	♦K	♦J	♦2	♦3
5	♠7	♠Q	♠K	♠8
6	♥3	♥6	♥2	♥A
7	♦5	♥7	♦A	♦9
8	♥4	♠6	♦6	♦T
9	♣7	♠9	♠2	♣Q
10	♣8	♥8	♠5	♣2
11	♣T	♠A	♦4	♣4
12	♥K	♥9	♥J	♣5
13	♥T	♥Q	♦7	♦Q

papi	huf	lupin	dalai
			1♣
P	1♠	P	2♦
P	2♥	P	3♣
P	3♥	P	3NT
P	P	P	

North	East	South	West	Contract	Result	Score	IMPs	NSdatum
huf	lupin	dalai	papi	3NT by S	-2	-100	-1.32	**-60**

huf：1♠：以牌組的品質而言，黑桃與紅心是差不多的，所以當做等長來叫先叫
　　　 1♠。

　　3NT：很難說 3NT、4♥、4♣哪個合約比較好？

　　♠Q：這是剩下來唯一成約的機會，結果卻多倒一磴。

第六單元

Board: 20 Dealer: huf Vul: Both	First Lead：♠6

Contract: 3NT by dalai

	papi				huf	papi	dalai	lupin
	♠J32			1	♠5	♠J	♠4	♠6
	♥QT94			2	♥K	♥T	♥2	♥3
	♦7			3	♦4	♦7	♦8	♦6
	♣AT865			4	♦5	♣5	♦J	♦2
huf		dalai		5	♦Q	♠2	♦9	♦3
♠Q875		♠T4		6	♦K	♣6	♣2	♠9
♥K86		♥A2		7	♦A	♣8	♣3	♥5
♦		♦J98		8	♦T	♠3	♣7	♥7
AKQT54		♣		9	♠7	♥Q	♠T	♠K
♣		QJ9732		10	♠8	♥4	♣9	♠A
	lupin			11	♥6	♣T	♣Q	♣K
	♠AK96			12	♥8	♣A	♣J	♣4
	♥J753			13	♠Q	♥9	♥A	♥J
	♦632							
	♣K4							

huf	papi	dalai	lupin
1♦	P	1NT	P
3NT	P	P	P

North	East	South	West	Contract	Result	Score	IMPs	NSdatum
papi	dalai	lupin	huf	3NT by E	-1	-100	-5.75	**-120**

huf：3NT：看到空檔就投籃是我一貫的強勢打法，不叫2♣的理由是離5♦太遠
　　　了，不想讓對手太清楚。

　　♣6：如果拔♣A看看就完蛋了。

第六單元

179

UNIT 7

BOARD	North	East	South	West	Contract	Result	Score	IMPs	NSdatum 南北平均分
1	dalai	smilla	huf	papi	5♣ by E	+5	-400	-3.11	**-300**
2	dalai	smilla	huf	papi	3NT by N	+3	600	2.64	**550**
3	dalai	lupin	huf	papi	4♠X by N	-3	-500	-6.83	**-200**
4	dalai	lupin	huf	papi	2NT by E	+2	-120	-0.29	**-110**
5	dalai	lupin	huf	papi	3♦ by E	+3	-110	-1.88	**-60**
6	papi	dalai	lupin	huf	4♥ by E	+5	650	1.65	**-600**
7	dalai	lupin	huf	papi	1NT by N	+1	90	2.47	**20**
8	dalai	lupin	huf	papi	4♠ by W	-1	50	5.71	**-200**
9	dalai	lupin	huf	papi	4♥ by W	+4	-620	-1.53	**-580**
10	dalai	lupin	huf	papi	6♥ by S	+6	1430	13.19	**600**
11	dalai	lupin	huf	papi	3NT by E	-1	50	2.68	**0**
12	dalai	lupin	huf	papi	3♣ by N	-1	-100	-1.72	**-50**
13	dalai	smilla	hof	lupin	4♥X by E	-2	500	4.15	**340**
14	dalai	lupin	huf	papi	4♠ by S	-1	-50	-4.15	**110**
15	dalai	lupin	huf	papi	4♠ by W	+4	-420	-0.27	**-410**
16	dalai	lupin	huf	papi	4♥ by E	+6	-680	6.34	**-940**
17	dalai	papi	huf	lupin	3♦ by N	+3	110	2.30	**50**
18	dalai	papi	huf	lupin	2♥ by N	+3	140	0.62	**130**
19	lupin	huf	papi	dalai	1NT by E	+1	90	2.42	**0**
20	dalai	papi	huf	lupin	4♣ by E	+5	-650	-2.00	**-600**

Total of 20 bds **+22**

Board:	1	Dealer: dalai	Vul: None	First	Lead：♥K

Contract: 5♣ by smilla

```
            dalai                      papi    dalai   smilla   huf
            ♠T98653            1        ♥3      ♥7      ♥2      ♥K
            ♥AT7              2        ♥9      ♥A      ♥J      ♥6
            ♦T5               3        ♦K      ♦5      ♦2      ♦6
            ♣94               4        ♣A      ♣4      ♣6      ♣5
  papi                smilla
  ♠AKQ4               ♠2
  ♥93                 ♥J2
  ♦AK                 ♦J98432
  ♣AKT32              ♣Q876
            huf
            ♠J7
            ♥KQ8654
            ♦Q76
            ♣J5
```

papi	dalai	smilla	huf
	P	P	1♥
X	2♥	P	P
X	P	3♦	P
3♥	P	4♣	P
5♣	P	P	P

North	East	South	West	Contract	Result	Score	IMPs	NSdatum
dalai	smilla	huf	papi	5♣ by E	+5	-400	-3.11	**-300**

huf：1♥：第三家丟個變化球，可惜不成功，留給對手太多的叫牌空間，叫出兩門低花。不禁想到如開叫 2♥，而在 papi X 後 dalai 叫 3♥，他們又怎麼應付？

5♣：由於我阻塞不力，對手叫到好合約，不喜歡開叫 2♥的理由是，在同伴派司後，我方的牌已搶不到合約，如開 2♥，則在防守時會洩漏牌情而不利。

Board:	2	Dealer: smilla	Vul: NS	First Lead：♣Q
Contract: 3NT by dalai				

					papi	dalai	smilla	huf
dalai				1	♣6	♣2	♣Q	♣A
♠T92								
♥AK8				2	♦2	♦5	♦K	♦A
♦85				3	♦6	♦8	♥4	♦Q
♣K8742								
				4	♦9	♠2	♥5	♦4
papi		smilla		5	♣9	♣K	♣3	♠3
♠J7		♠Q854						
♥J962		♥T543		6	♠7	♠9	♠4	♠K
♦J962		♦K		7	♦J	♠T	♠5	♦7
♣965		♣QJT3						
				8	♣5	♣7	♣T	♠6
huf				9			♣J	
♠AK63								
♥Q7								
♦AQT743								
♣A								

papi	dalai	smilla	huf
		P	1♦
P	1NT	P	2♠
P	3NT	P	P
P			

North	East	South	West	Contract	Result	Score	IMPs	NSdatum
dalai	smilla	huf	papi	3NT by N	+3	600	2.64	550

huf：2♠：以我的 6-4 牌型而言，同伴的牌如配合的好，則五線低花可能性比 3NT 佳，甚至六線都有機會，所以作此洩漏牌情的叫牌。

3NT：dalai 的點力長在另兩門，在我的主要牌組只有兩張的配合，很難想像 5♦會比 3NT 好。

♦A：準備送兩副方塊，先拔♦A，再由♥A 過橋，對夢家打方塊，而梅花的組合不會被吃到 3 磴。

Board: 3 Dealer: huf Vul: EW First Lead：♣6
Contract: 4♠X by dalai

dalai
♠AJT972
♥KJ832
♦J
♣2

papi
♠543
♥T95
♦98
♣AKT74

lupin
♠K6
♥AQ64
♦AQ32
♣963

huf
♠Q8
♥7
♦KT7654
♣QJ85

	papi	dalai	lupin	huf
1	♣T	♣2	♣6	♣5
2	♠4	♠2	♠K	♠8
3	♠3	♠7	♠6	♠Q
4	♥9	♥J	♥Q	♥7
5	♦8	♦J	♦A	♦5
6	♣K	♠9	♣3	♣J
7	♠5	♠J	♦3	♦4
8	♥5	♥2	♥4	♦6
9	♥T	♥K	♥A	♦7
10		♥6		

papi	dalai	lupin	huf
			2♦
P	2♠	X	3♠
4♣	4♠	*X	P
P	P		

North	East	South	West	Contract	Result	Score	IMPs	NSdatum
dalai	lupin	huf	papi	4♠X by N	-3	-500	-6.83	**-200**

huf：3♠：由於紅心短的緣故，加強阻塞，如為 3-1-6-3 則跳 4♠。

4♠：這是失去平衡的叫品，同伴開的是無身價對有身價的弱二，若是持三張黑桃的高限早就跳 4♠，所以 4♠ 是不能成約的。而對手的牌組是梅花，如有 5♣ 則 4♠ 也擋不住，也不可能去叫 5♠ 來犧牲。

*X：正不知如何是好時，有人叫 4♠，正好砍他。4♣ 都要倒一，卻殺到到 4♠ 倒三。

dalai：皮肉錢沒賺到，但是假設對手有 5♣ 或更多，而我 pass，他們將有更多的叫牌空間，4♠ 對我來說，應是損失不大的一個叫品。

Contract: 2NT by lupin

		dalai				papi	dalai	lupin	huf
		♠632		1		◆8	◆Q	◆<u>A</u>	◆2
		♥JT7		2		♠<u>J</u>	♠2	♠7	♠9
		◆Q5		3		♠<u>K</u>	♠3	◆3	♠Q
		♣KT964		4		♠<u>A</u>	♠6	◆4	♠T
papi			lupin	5		♠4	◆5	♣3	♠<u>8</u>
♠AKJ54			♠7	6		♥4	♥7	♥6	♥<u>K</u>
♥9542			♥A86	7		◆<u>T</u>	♣4	◆7	◆9
◆KT8			◆A7643	8		◆<u>K</u>	♣6	◆6	◆J
♣8			♣QJ73	9		♠<u>5</u>	♣9	♥8	♣2
		huf		10		♣8	♣T	♣Q	♣<u>A</u>
		♠QT98		11		♥2	♥T	♥<u>A</u>	♥3
		♥KQ3		12		♥5	♣<u>K</u>	♣J	♣5
		◆J92		13		♥9	♥J	♣7	♥<u>Q</u>
		♣A52							

papi	dalai	lupin	huf
1♠	P	2♣	P
2♥	P	2NT	P
P	P		

North	East	South	West	Contract	Result	Score	IMPs	NSdatum
dalai	lupin	huf	papi	2NT by E	+2	-120	-0.29	**-110**

huf：2♣：relay 的開始，梅花牌組也從 2♣開始，但是 5 張方塊也從 2♣開始，卻
是我第一次見到。

2NT：奇怪的特約，其後的發展竟然可以停在 2NT，我不疑有他的攻出方塊，
卻立刻丟了一磴。2NT 是擊不倒的合約，莊家只吃了 8 磴。

Board: 5 Dealer: dalai Vul: NS	First Lead：♥J
Contract: 3♦ by lupin	

			papi	dalai	lupin	huf
dalai		1	♥7	♥4	♥Q	♥J
♠964		2	♦5	♦6	♦2	♦A
♥86542		3	♣J	♠9	♠2	♠3
♦T63		4	♦Q	♦3	♦7	♦4
♣A4		5	♣8	♣4	♣3	♣J
papi / **lupin**		6	♠8	♠4	♠A	♠7
♠JT8 / ♠AK2		7	♦J	♦T	♦9	♥9
♥AT7 / ♥Q						
♦QJ85 / ♦K972						
♣987 / ♣QT653						
huf						
♠Q753						
♥KJ93						
♦A4						
♣KJ2						

papi	dalai	lupin	huf
	P	1♣	X
XX	1♥	2♦	P
3♦	P	P	P

North	East	South	West	Contract	Result	Score	IMPs	NSdatum
dalai	lupin	huf	papi	3♦ by E	+3	-110	-1.88	**-60**

huf：XX：可能表示 4 張以上的方塊，轉換答叫，讓 T/O 的人首攻。

　　　♥J：企圖穿梭夢家的 Q，但 lupin 第一張放小，3♦已成鐵牌。
如是 dalai 首攻，他一定會引黑桃，幫我穿梭夢家，♣A 上手後，再打
黑桃，3♦就當了。由這牌就可以看出轉換答叫的優點了。

dalai：在他們的制度裡 XX 應該表示 4 張以上的方塊，1♦/♥=trans ♥/♠，一般
自然制 XX 應該迫叫到 2NT，通常在同件的牌組沒有配合。

Board: 6	Dealer: dalai	Vul: EW	First Lead：♠4

Contract: 4♥ by dalai

		huf	papi	dalai	lupin
papi ♠965 ♥J976 ♦952 ♣973					
1		♠K	♠6	♠8	♠4
2		♥2	♥6	♥A	♥8
3		♥4	♥7	♥K	♦7
4		♣2	♣3	♣4	♣A
5		♠J	♠9	♠3	♠2
6		♥5	♥9	♥T	♦3

huf
♠AKJ
♥542
♦T64
♣KJT2

dalai
♠873
♥AKQT3
♦K
♣Q654

lupin
♠QT42
♥8
♦AQJ873
♣A8

huf	papi	dalai	lupin
		1♥	X
XX	1♠	2♣	2♦
4♥	P	P	P

North	East	South	West	Contract	Result	Score	IMPs	NSdatum
papi	dalai	lupin	huf	4♥ by E	+5	650	1.65	**-600**

huf：1♠：可愛不可愛，papi 不愧是久經沙場的老手，3-4-3-3 只有一點是非常危險的牌。但是他很快的叫 1♠，而不是先派司，讓敵方發現他沒有牌型後再跑，效果完全不同。

2♣：dalai 果然立刻叫 2♣，papi 的心理作戰，完全成功。papi 實在是一位製造幻象的高手，但是 2♣也讓我方輕鬆的叫到好合約 4♥。

189

Board: 7 Dealer: huf Vul: Both	First Lead：♠4
Contract: 1NT by dalai	

dalai
♠Q3
♥A754
♦AQ974
♣A3

papi
♠A962
♥QT
♦K32
♣J742

lupin
♠JT74
♥K92
♦JT
♣KQ95

huf
♠K85
♥J863
♦865
♣T86

	papi	dalai	lupin	huf
1	♠A	♠3	♠4	♠5
2	♠2	♠Q	♠7	♠8
3	♦3	♦4	♦J	♦5
4	♠9	♥4	♠J	♠K
5	♦2	♦7	♦T	♦8
6	♠6	♥5	♠T	♥3

papi	dalai	lupin	huf
			P
P	1NT	P	P
P			

North	East	South	West	Contract	Result	Score	IMPs	NSdatum
dalai	lupin	huf	papi	1NT by N	+1	90	2.47	**20**

huf：♠A：於基本組合的打法上是個錯誤，但有時可幫助同伴看清牌型，以免同伴亂攻。

♦4：直接打小，給對手的資訊越少，對手越容易犯錯。

♠J：此時回梅花莊家無法成約。

♦7：由於 lupin 第一張方塊用 J 吃，如果真是沒有♦10 的話，偷是有機會多吃一磴的安全打法。1NT 的合約，對手卻犯了兩個錯誤。

第七單元

190

Board: 8 Dealer: papi Vul: None First Lead：◆A
Contract: 4♠ by papi

dalai
♠T2
♥K73
◆AK75
♣KT73

papi
♠KQJ965
♥T92
◆94
♣42

lupin
♠A73
♥QJ86
◆QT3
♣AQJ

huf
♠84
♥A54
◆J862
♣9865

	papi	dalai	lupin	huf
1	◆4	◆A	◆3	◆6
2	♥T	♥3	♥6	♥A
3	◆9	◆K	◆T	◆2
4	♥2	♥K	♥8	♥5
5	♣2	◆5	◆Q	◆J

papi	dalai	lupin	huf
2♠	P	2NT	P
3♠	P	3NT	P
4♠	P	P	P

North	East	South	West	Contract	Result	Score	IMPs	NSdatum
dalai	lupin	huf	papi	4♠ by W	-1	50	5.71	**-200**

huf：4♠：papi 怕同伴沒有♠A，而把黑桃牌組餓死，長考後改成 4♠。

◆2：我們的墊牌訊號是 UDCA（Upside Down Counting and Attitude，反序訊號），所以同伴知道我不能王吃方塊。千萬不可回紅心，同伴會想打給你王吃，這一牌你即使回紅心，同伴應該也看的懂，但如果同伴持四張紅心，他就麻煩了，防禦上最重要的秘訣是幫助同伴解決難題，反之就是千萬不要幫同伴找不必要的麻煩。如對手停在 3NT，我會首引比較好的方塊，然後就看 dalai 與 lupin 的表現了。

dalai：如果防禦 3NT，同伴首攻◆2 我一定用◆A 吃住，然後打小方塊，之後就看 lupin 的表現了。

Board: 9　Dealer: dalai　Vul: EW　　First　Lead：♣Q
Contract: 4♥　by papi

dalai
♠Q
♥JT5
♦KQ972
♣J852

papi
♠AJ73
♥Q9764
♦AT
♣93

lupin
♠K984
♥AK83
♦J8
♣KT6

huf
♠T652
♥2
♦6543
♣AQ74

	papi	dalai	lupin	huf
1	♠A	♠Q	♠4	♠5
2	♥Q	♥5	♥3	♥2
3	♥6	♥J	♥A	♦4
4	♥4	♥T	♥K	♦6
5	♠3	♦7	♠K	♠2
6	♠7	♦2	♠9	♠6
7	♠J	♦9	♠8	♠T
8	♥9	♣2	♥8	♣4
9	♥7	♣5	♦8	♣7
10	♦A	♦Q	♦J	♦3
11	♦T	♦K	♣6	♦5
12	♣3	♣8	♣K	♣A
13	♣9	♣J	♣T	♣Q

papi	dalai	lupin	huf
	P	1♣	P
1♥	2♦	2♥	4♣
4♥	P	P	P

North	East	South	West	Contract	Result	Score	IMPs	NSdatum
dalai	lupin	huf	papi	4♥ by W	+4	-620	-1.53	**-580**

huf：4♣：企圖將指示引牌與適合搶叫一次叫出來，但同伴顯然沒搞懂，還是首
攻♣Q。另一個選擇就是 5♦，但是♣AQ 是很強的防禦力量，還是讓
同伴做決定。

♦A：莊夢家因爲照相的關係，♦A 與♦K 換個位置，4♥就要倒了。可惜天
不從人願，我們的 5♦ 只有倒二，是好的犧牲。

dalai：如果知道同伴是四張方塊的話，應叫 5♦，huf 應是短門紅心。

Board:	10	Dealer: lupin	Vul: Both	First	Lead：♠J

Contract: 6♥ by huf

		dalai			papi	dalai	lupin	huf
		♠T7643		1	♠J	♠3	♠8	♠5
		♥KJT42		2	♠A	♠4	♥9	♥3
		♦A		3	♦6	♦A	♦4	♦3
		♣K3		4	♥5	♥2	♥9	♥A
papi			lupin	5	♣J	♣K	♣4	♣2
♠AKQJ2			♠98	6	♠2	♠6	♦2	♥7
♥65			♥9	7	♦Q	♥4	♦T	♦5
♦Q6			♦KJT742	8	♠Q	♠7	♦J	♥8
♣QJT9			♣8764	9	♣Q	♥T	♦7	♦8
		huf		10	♠K	♠T	♣6	♥Q
		♠5		11				♦9
		♥AQ873						
		♦9853						
		♣A52						

papi	dalai	lupin	huf
		P	1♥
2♠	3♠	P	4♥
P	4NT	P	5♠
P	6♥	P	P
P			

North	East	South	West	Contract	Result	Score	IMPs	NSdatum
dalai	lupin	huf	papi	6♥ by S	+6	1430	13.19	600

huf：1♥：點力雖少，但都是 A，大牌又長在長門上，主打力量並不差，決定開
叫。

2♠：是弱二，在同伴派司後 papi 決定用強力竄叫來衝撞我們。

4NT：dalai 的牌值判斷準確，五張的黑桃及五張紅心價值連城，只有 21 點的
6♥卻是相當好的合約。

♠J：首引王牌才能擊垮合約，在♠J 後莊家定可交錯王吃，吃到 9 磴紅心加
上三個低花贏磴，dalai 要是知道 papi 只有五張黑桃，可能就不敢那麼勇
猛了。但如果 dalai 叫 5♥邀請我也會去 6♥，關鍵點力少但關鍵張長的
不錯，再加上單張黑桃，前面的 4♥已表示了是非常低限的牌力，否則
可以 cue 4♣，再停在 4♥，表示非低限的牌力。

Board: 11 Dealer: huf	Vul: None		First Lead：♣9

Contract: 3NT by lupin

dalai
♠T9643
♥98432
♦3
♣AJ

papi
♠J8
♥QJT7
♦JT5
♣Q643

lupin
♠AK52
♥AK
♦A876
♣752

huf
♠Q7
♥65
♦KQ942
♣KT98

	papi	dalai	lupin	huf
1	♣3	♣A	♣5	♣9
2	♣4	♣J	♣2	♣K
3	♣Q	♥4	♣7	♣8
4	♥7	♥2	♥A	♥5
5	♥T	♥3	♥K	♥6
6	♠8	♠6	♠2	♠Q
7	♣6	♠T	♦6	♣T
8				♦K

papi	dalai	lupin	huf
			P
P	P	1♦	P
1♥	P	2NT	P
3NT	P	P	P

North	East	South	West	Contract	Result	Score	IMPs	NSdatum
dalai	lupin	huf	papi	3NT by E	-1	50	2.68	0

huf：♣A：打我是 5 張梅花攻出來的，避免塞住橋路，看來讓莊家便宜吃了一副。

♣8：先把夢家的橋引頂掉再說。

♠2：出手錯了，在我打◆K 後，莊家的贏磴必要餓死一邊，如果 lupin 用方塊出手，我就完蛋了。♠2 的打法是希望對手犯錯，而方塊出手的打法則需要大牌位置完全對位，機會似乎不大，但是否比敵方的犯錯機會大呢？就要看敵方的程度了。

◆K：現在莊家◆A 吃住後，必須用♣J 到夢家吃紅心，如此就沒有橋引回手吃黑桃，剛剛莊如打小方塊，我◆Q 吃住後就被投入了。

Board: 12　Dealer: papi　Vul: NS　　First Lead：♠A

Contract: 3♣ by dalai

dalai			papi	dalai	lupin	huf
♠T87		1	♠9	♠7	♠A	♠2
♥J9642		2	♠3	♠8	♠K	♠4
♦		3	♦3	♠T	♠Q	♠J
♣AKQ43		4	♦4	♣3	♦K	♦5

papi	lupin		5	♥5	♥2	♥8	♥Q
♠93	♠AKQ65		6	♥T	♥4	♥7	♥A
♥T5	♥K87		7	♦6	♥6	♥K	♥3
♦A8643	♦KQ72		8	♦A	♣4	♦2	♦9
♣T865	♣9		9	♣5	♣Q	♣9	♣5

	huf		10	♣6	♣K	♠5	♣7
	♠J42		11		♥J	♦7	
	♥AQ3						
	♦JT95						
	♣J72						

papi	dalai	lupin	huf
P	P	1♠	P
1NT	2♣	X	3♣
P	P	P	

North	East	South	West	Contract	Result	Score	IMPs	NSdatum
dalai	lupin	huf	papi	3♣ by N	-1	-100	-1.72	**-50**

huf：X：這個位置 X 如沒有約定好，則是處罰，但他們用作 take-out。

　　　3♣：同伴第一圈派司，我是 3-3-4-3，又是有對無，是否該叫？同伴在這種身價出頭；敵方也架好火網的情況下，一定有相當好的牌型，在敵方尚未找到配合前，奮力加叫 3♣，買到合約，敵方有鐵牌 3♦。

　　　♥2：如王牌 3-2，則合約沒有危險，但如果王牌 4-1，則應打 lupin 的紅心是 Kxx，應打 J 才對。

dalai：如果主打 4♥ 的話，lupin 可以連打 4 圈黑桃擊倒合約。第四圈黑桃 papi 用 ♥10 王吃，則 lupin 的 K 8 7 可以吃到一磴。

Board: 13　Dealer: dalai　Vul: Both　　First　Lead：♣A

Contract: 4♥X　by smilla

dalai
♠53
♥QJT7
♦AQ754
♣T6

lupin
♠Q86
♥
K9652
♦KT2
♣J8

smilla
♠AKJT7
♥A843
♦J96
♣9

huf
♠942
♥
♦83
♣AKQ75432

	lupin	dalai	smilla	huf
1	♣8	♣6	♣9	♣A
2	♣J	♣T	♥3	♣K
3	♦2	♦Q	♦J	♦3
4	♦T	♦A	♦6	♦8
5	♦K	♦5	♦9	♣5
6	♥2	♥T	♥A	♣7

lupin	dalai	smilla	huf
	P	1♠	4♣
* X	P	4♥	P
P	** X	P	P
P			

North	East	South	West	Contract	Result	Score	IMPs	NSdatum
dalai	smilla	hof	lupin	4♥X by E	-2	500	4.15	**340**

huf：4♣：直接把線位拉高，壞處是放棄了可能的 3NT 合約，好處則是迫對手在
　　　 4 線出來，同時也表現出我的牌是攻擊性的牌。

　* X：被迫出來。

　** X：大膽的處罰，拉高 4♣的戰術效果。

　♣K：穿方塊還是提梅花，實不知何者爲佳？

　♦J：如果直接敲王再打黑桃只有倒一，但♦J 是打 dalai ♠ XXXX ♥QJT7
　　　♦AXX　♣XX，如此則在終局時可剝光投入他，完成合約，但是在現在
　　　的分配下，卻多倒了一磴。

		papi	dalai	lupin	huf
dalai	1	♠4	♠6	♠9	**♠K**
♠QJ762	2	♦3	**♦A**	♦4	♦5
♥753	3	♣4	♣J	♣K	**♣A**
♦A	4	♠3	♠Q	**♠A**	♠5
♣JT32	5	**♣Q**	♣2	♣9	♣5
	6	♣8	♣T	**♣8**	♣6
	7	**♥K**		♥4	♥T

papi · ♠43 · ♥K92 · ♦J863 · ♣Q874

lupin · ♠A98 · ♥J864 · ♦K974 · ♣K9

huf · ♠KT5 · ♥AQT · ♦QT52 · ♣A65

papi	dalai	lupin	huf
		P	1NT
P	2♥	P	2♠
P	2NT	P	3♣
P	4♠	P	P
P			

North	East	South	West	Contract	Result	Score	IMPs	NSdatum
dalai	lupin	huf	papi	4♠ by S	-1	-50	-4.15	**110**

huf：3♣：正確的叫品是 3♦，把軟性的力量叫出來，同伴才知道他的短門面對我
的軟性力量時，點力是浪費掉的。如叫 3♦，同伴會束叫 3♠。3♣是實
戰中的煙霧彈，此時卻反受其害，讓同伴錯估力量叫到不好的 4♠。

　　♥K：4♠合約除了敵方犯下嚴重的錯誤外，大致上只有紅心雙偷之 25%機
會，結果♥K 在後面，4♠倒一。

Board:	15	Dealer: huf	Vul: NS	First	Lead：♣J

Contract: 4♠ by papi

dalai
♠T85
♥952
♦KJT53
♣J5

papi
♠Q7643
♥QJ73
♦6
♣A94

lupin
♠AKJ9
♥AK8
♦98
♣T632

huf
♠2
♥T64
♦AQ742
♣KQ87

	papi	dalai	lupin	huf
1	♣A	♣J	♣2	♣7
2	♠3	♠5	♠A	♠2
3	♠4	♠8	♠K	♦2
4	♠6	♠T	♠J	♦4
5	♥3	♥2	♥A	♥4
6	♥7	♥5	♥K	♥6
7	♥J	♥9	♥8	♥T
8	♥Q	♦5	♦8	♦7
9	♦6	♦T	♦9	♦Q
10	♣9	♣5	♣3	♣Q
11				♣K

papi	dalai	lupin	huf
			1♦
1♠	2♦	2NT	3♦
X	P	4♠	P
P	P		

North	East	South	West	Contract	Result	Score	IMPs	NSdatum
dalai	lupin	huf	papi	4♠ by W	+4	-420	-0.27	**-410**

huf：2NT：4張以上黑桃，邀請以上牌力。

X：T/O 牌型力量不夠去 4♣，他們的叫牌確有許多值得學習的地方。

第七單元

Board:	16	Dealer: papi	Vul: EW	First	Lead：♣J

Contract: 4♥ by lupin

dalai
♠K2
♥T7
♦T2
♣
KQ98632

papi
♠QJ8
♥A863
♦A876
♣54

lupin
♠AT
♥KQJ54
♦KQ93
♣A7

huf
♠976543
♥92
♦J54
♣JT

	papi	dalai	lupin	huf
1	♣4	♣Q	♣<u>A</u>	♣J
2	♥3	♥7	♥<u>K</u>	♥2
3	♥6	♥T	♥<u>Q</u>	♥9
4	♦6	♦2	♦<u>K</u>	♦4
5	♣5	♣<u>K</u>	♣7	♣T

papi	dalai	lupin	huf
P	3♣	X	4♣
X	P	4♥	P
P	P		

North	East	South	West	Contract	Result	Score	IMPs	NSdatum
dalai	lupin	huf	papi	4♥ by E	+6	-680	6.34	**-940**

huf：4♣：在同伴 3♣後幾乎可確定敵方有滿貫的力量，此時叫 4♣剛剛好，叫太多反讓敵方有警覺。

　　4♥：應叫 5♥才對，4♥是貪小便宜的想法，誰也不想打 5♥這種合約，但是此時的 4♥，卻只是一般點力的牌，而不是 lupin 這種準備 T/O 之後再叫牌組的強牌，papi 自然是派司。6♥不是好合約，但 6♦是好合約，在 4♣後，要如何才能叫到呢？

Board: 17 Dealer: dalai Vul: None First Lead：♥K

Contract: 3♦ by dalai

dalai
♠AJ53
♥A
♦AJT96
♣Q84

lupin
♠KQ82
♥JT32
♦42
♣JT9

papi
♠974
♥KQ975
♦K8
♣A76

huf
♠T6
♥864
♦Q753
♣K532

	lupin	dalai	papi	huf
1	♥3	♥<u>A</u>	♥K	♥6
2	♣J	♣4	♣7	♣<u>K</u>
3	♠K	♠A	♠4	♠6
4	♠<u>Q</u>	♠3	♠7	♠T
5	♣<u>T</u>	♣8	♣6	♣2
6	♣9	♣Q	♣<u>A</u>	♣3
7	♥J	♦<u>6</u>	♥Q	♥4
8	♦2	♦<u>A</u>	♦8	♦3
9	♦4	♦T	♦<u>K</u>	♦5

lupin	dalai	papi	huf
	1♦	1♥	2♦
2♥	2♠	P	3♦
P	P	P	

North	East	South	West	Contract	Result	Score	IMPs	NSdatum
dalai	papi	huf	lupin	3♦ by N	+3	110	2.30	**50**

huf：2♦：拿 lupin 的牌，我在 2♦ 後一定會叫 3♥，dalai 很可能也跟進叫 3♣，
　　　把我們抬到 4♦，那就得不到正分了。

♠6：在抽王之前先送黑桃是正確的打法，因桌上可能需要王吃兩次。

Board:	18	Dealer: papi	Vul: NS	First Lead：♦6

Contract: 2♥ by dalai

	lupin	dalai	papi	huf
1	♦J	♦Q	♦6	♦4
2	♣6	♣4	♣A	♣3
3	♠4	♠7	♠A	♠3
4	♠Q	♠K	♠8	♠5
5	♥7	♥A	♥3	♥2
6	♥4	♥J	♥Q	♥5
7	♠2	♠J	♠6	♠9
8	♥9	♥T	♥K	♣K

dalai
♠KJ7
♥AJT86
♦AKQ
♣54

lupin
♠Q42
♥974
♦J9753
♣76

papi
♠A86
♥KQ3
♦T62
♣AJT2

huf
♠T953
♥52
♦84
♣KQ983

lupin	dalai	papi	huf
		1NT	P
2♣	2♥	P	P
P			

North	East	South	West	Contract	Result	Score	IMPs	NSdatum
dalai	papi	huf	lupin	2♥ by N	+3	140	0.62	**130**

huf：1NT：無身價對有身價的情況下 papi 持 14 點開叫 1NT 來製造變化，萬一叫太多的話，還有他出神入化的打法來做後盾。

2♣：lupin 也跟著丟出 2♣的變化球，真是心有靈犀一點通,也與當時他們落後一些有關，如先派司則 dalai 一定用 X 出聲，有可能殺到 2♦，至少倒二。

2♥：不太好處理，如果等到 papi 叫 2♦過來，再叫 2♥，則看起來是平衡而顯不出力量，只好先出頭，打到正常的 2♥。

第七單元

Board: 19 Dealer: papi Vul: EW First Lead：♦2
Contract: 1NT by huf

		lupin				dalai	lupin	huf	papi
		♠J7			**1**	♦J	♦7	♦5	♦2
		♥T7632			**2**	♥J	♥6	♥4	♥5
		♦Q73			**3**	♣2	♣K	♣A	♣8
		♣KQ5			**4**	♣3	♣Q	♣T	♠2
dalai		**huf**			**5**	♦8	♦3	♦A	♦9
♠QT64		♠K85			**6**	♣6	♣5	♣J	♠3
♥J		♥KQ84							
♦JT8		♦A5							
♣97632		♣AJT4							
		papi							
		♠A932							
		♥A95							
		♦K9642							
		♣8							

dalai	lupin	huf	papi
			1♦
P	1♥	1NT	P
P	P		

North	East	South	West	Contract	Result	Score	IMPs	NSdatum
lupin	huf	papi	dalai	1NT by E	+1	90	2.42	0

huf：1NT：前面提過，許多第一線的好手在第三家沒點也不派司的，尤其在這種身價，更要嚴防對手叫假的，否則等下再叫就被同伴當成平衡了。

♦7：以防莊家 KX。

♣K：太急躁了，我很可能要擺♣A。

第七單元

Board: 20　Dealer: lupin　Vul: Both　First　Lead：♥T

Contract: 4♠　by papi

```
           dalai                      lupin    dalai    papi     huf
           ♠J96              1        ♥J       ♥A       ♥6       ♥T
           ♥A7               2        ♥K       ♥7       ♥2       ♥4
           ◆Q63              3        ♠2       ♠6       ♠A       ♠5
           ♣QT753            4        ♠3       ♠9       ♠K       ♠7
lupin              papi      5        ♠8       ♠J       ♠Q       ◆4
♠T832              ♠AKQ4     6        ♣K       ♣5       ♣4       ♣2
♥KJ3               ♥Q862     7        ♣6       ♣3       ♣J       ♣A
◆KJT               ◆A85      8        ♣8       ♣T       ♠4       ♥9
♣K86               ♣J4       9        ♥3       ◆3       ♥Q       ♥5
           huf               10       ◆K       ◆6       ◆5       ◆9
           ♠75               11       ◆J       ◆Q
           ♥T954
           ◆9742
           ♣A92
```

lupin	dalai	papi	huf
P	P	1♣	P
2◆	P	4♠	P
P	P		

North	East	South	West	Contract	Result	Score	IMPs	NSdatum
dalai	papi	huf	lupin	4♠ by E	+5	-650	-2.00	**-600**

第七單元

huf：1♣：papi 不是拘泥於制度之人，第三家開叫四張的好牌組 1♣，而非正常的 1NT。

2◆：較好的 drury，有四張王牌支持。

4♠：輕鬆叫到好合約，但如 papi 開叫 1NT，則 lupin 的 4-3-3-3，四張小黑桃一定會直跳 3NT，3NT 合約就比 4♠差一點了。

第 **8** 單元

UNIT 8

BOARD	North	East	South	West	Contract	Result	Score	IMPs	NSdatum 南北平均分
1	dalai	lupin	huf	papi	5♣ by E	+6	-420	8.55	**-800**
2	dalai	lupin	huf	papi	2♥ by E	+3	-140	-0.69	**-120**
3	dalai	lupin	huf	papi	2♠ by W	+2	-110	-0.42	**-100**
4	dalai	lupin	huf	papi	3♠ by E	+3	-140	-2.17	**-90**
5	dalai	lupin	huf	papi	2♦ by N	+2	90	4.13	**-70**
6	huf	lupin	dalai	papi	1♦ by S	+3	110	1.46	**80**
7	huf	lupin	dalai	papi	2NT by S	-1	-100	-7.92	**220**
8	papi	dalai	lupin	huf	5♥ by N	-1	50	5.07	**160**
9	huf	lupin	dalai	papi	3NT by W	+3	-600	-1.25	**-560**
10	huf	lupin	dalai	papi	2♥ by N	+3	140	1.42	**100**
11	huf	lupin	dalai	papi	4♣ by S	+4	420	7.61	**100**
12	huf	lupin	dalai	papi	2♠ by N	+3	140	0.39	**130**
13	huf	lupin	dalai	papi	2♥ by S	+4	170	-1.39	**210**
14	huf	lupin	dalai	papi	4♠ by S	+4	420	3.17	**320**
15	smilla	huf	papi	dalai	3♠ by W	+3	140	-0.46	**-140**
16	huf	lupin	dalai	papi	5♣X by N	+5	550	8.71	**170**
17	lupin	dalai	papi	huf	4♠ by N	+4	-420	-7.49	**110**
18	lupin	dalai	papi	huf	3NT by N	+3	-400	-3.96	**240**
19	lupin	huf	papi	dalai	2♥ by E	+2	110	-1.02	**-140**
20	lupin	dalai	papi	huf	2♦ by E	+3	110	1.56	**-70**

Total of 20 bds **+16**

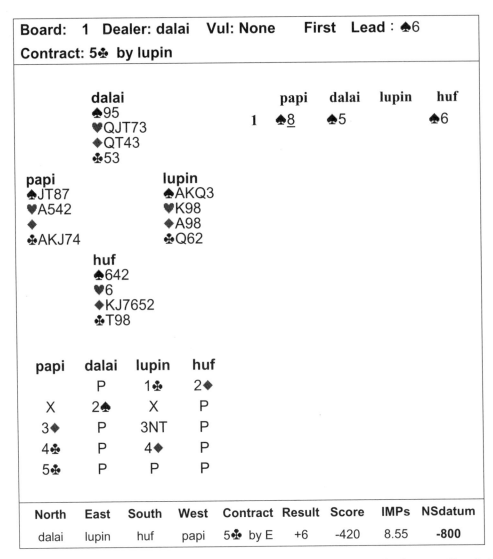

Board: 1 Dealer: dalai Vul: None			First Lead：♠6		
Contract: 5♣ by lupin					

dalai
♠95
♥QJT73
♦QT43
♣53

	papi	dalai	lupin	huf
1	♠8	♠5		♠6

papi
♠JT87
♥A542
♦
♣AKJ74

lupin
♠AKQ3
♥K98
♦A98
♣Q62

huf
♠642
♥6
♦KJ7652
♣T98

papi	dalai	lupin	huf
	P	1♣	2♦
X	2♠	X	P
3♦	P	3NT	P
4♣	P	4♦	P
5♣	P	P	P

North	East	South	West	Contract	Result	Score	IMPs	NSdatum
dalai	lupin	huf	papi	5♣ by E	+6	-420	8.55	**-800**

huf：2♠：dalai 的詭招再度建功,滿貫叫牌是對手最強的部分,但在 dalai 的 2♠後,出現了問題,7♠只打 5♣。

dalai：金庸小說　倚天屠龍記　中,張三丰要求張無忌學太極拳,直到忘光所有招數,才算大功告成。2♠是詐叫,連我自己都不曉得這算哪門子的招數。

Board: 2　Dealer: lupin　Vul: NS　　First　Lead：♣7

Contract: 2♥　by lupin

	dalai				papi	dalai	lupin	huf
	♠Q82			1	♣2	♣8	♣<u>K</u>	♣7
	♥T86			2	♥9	♥T	♥<u>J</u>	♥2
	◆J874			3	◆2	♥6	♥Q	♥<u>A</u>
	♣A98			4	♠<u>A</u>	♠2	♠6	♠3
papi		**lupin**		5	♣Q	♣<u>A</u>	♣3	♣5
♠AK75		♠J6		6	♠<u>K</u>	♠Q	♠J	♠4
♥9		♥KQJ54		7	♣T	♣9	♣4	♥<u>3</u>
◆KT52		◆93		8	♠5	♠8	♥<u>5</u>	♠T
♣QT62		♣KJ43		9	◆5	♥8	♥<u>K</u>	♥7
	huf			10	♣6	◆4	♣<u>J</u>	◆6
	♠T943			11			◆3	◆<u>A</u>
	♥A732							
	◆AQ6							
	♣75							

papi	dalai	lupin	huf
		P	P
1♣	P	1♥	P
1♠	P	2♣	P
2♥	P	*P	P

North	East	South	West	Contract	Result	Score	IMPs	NSdatum
dalai	lupin	huf	papi	2♥ by E	+3	-140	-0.69	**-120**

huf：2♣：特約。

　　2♥：紅心　＝1張

　　*P：由於不配合的關係，lupin 決定停在這合約。

Board: 3　Dealer: huf　Vul: EW　　　First　Lead：♣A

Contract: 2♠　by papi

	dalai				papi	dalai	lupin	huf
	♠965			1	♣6	♣<u>A</u>	♣9	♣4
	♥K			2	◆9	◆K	◆<u>A</u>	◆3
	◆KQ64			3	♣2	♣7	♣T	♣<u>Q</u>
	♣AKJ73			4	♥5	♥K	♥<u>A</u>	♥2̲
papi		lupin		5	♠<u>A</u>	♠6	♠2	♠3
♠AKQJ7		♠42		6	♠<u>K</u>	♠5	♠4	♠8
♥T53		♥AJ976		7	♠<u>Q</u>	♠9	◆2	♠T
◆9		◆A852		8	♥3	◆4	♥<u>9</u>	♥4
♣8652		♣T9		9	♥T	♣3	♥6	♥<u>Q</u>
	huf			10	♠7̲	◆6	◆5	◆J
	♠T83			11	♣5	♣<u>J</u>	◆8	♥8
	♥Q842			12		♣<u>3</u>		
	◆JT73							
	♣Q4							

papi	dalai	lupin	huf
			P
P	1NT	P	P
2◆	P	2♥	P
2♠	P	P	P

North	East	South	West	Contract	Result	Score	IMPs	NSdatum
dalai	lupin	huf	papi	2♠ by W	+2	-110	-0.42	**-100**

huf：1NT：dalai 第三家的 1NT 不太標準，主要目的是阻塞對手的高花。

　　2◆：一門高花

　♥2：因爲梅花可跟在後面王吃，不急著敲王，先打紅心斷橋，再找機會幫同伴打出 upper cut，但同伴是單張紅心，莊家順勢抽光王牌，建立紅心完成合約。

		Board: 4 Dealer: papi	Vul: Both	First Lead：♦3

Board: 4　Dealer: papi　Vul: Both　First Lead：♦3

Contract: 3♠　by lupin

dalai
♠42
♥K53
♦AKT82
♣875

papi
♠Q6
♥J7
♦J94
♣AKQ432

lupin
♠AT9853
♥A94
♦65
♣T6

huf
♠KJ7
♥QT862
♦Q73
♣J9

	papi	dalai	lupin	huf
1	♦9	♦K	♦5	♦3
2	♥7	♥3	♥A	♥2
3	♣A	♣8	♣6	♣9
4	♣K	♣5	♣T	♣J
5	♣Q	♣7	♦6	♠7
6	♥J	♥K	♥4	♥6
7	♠6	♠2	♠A	♠J
8	♠Q	♥5	♥9	♥T
9	♦4	♦T	♠3	♦7
10			♠T	♠K

papi	dalai	lupin	huf
1♣	1♦	1♥	2♦
P	P	2♠	P
3♣	P	3♠	P
P	P		

North	East	South	West	Contract	Result	Score	IMPs	NSdatum
dalai	lupin	huf	papi	3♠ by E	+3	-140	-2.17	**-90**

第八單元

huf：1♥：轉換叫表示4張以上的黑桃

3♠：也許應該派司3♣，但3♣與3♠機會差不多，而3♠比較容易防錯。

♥3：應先提取♦A再打紅心，如此防家可以再吃到一磴紅心及二磴王牌。

♥A：莊家立刻A吃打梅花墊方塊是唯一的成約之路，由於我方必須等到dalai
紅心上手後才能敲王，莊家可以王吃到紅心，完成合約。

| Board: 5 Dealer: dalai Vul: NS | First Lead：♥4 |
| Contract: 2♦ by dalai | |

			dalai			papi	dalai	lupin	huf
			♠974		1	♥5	♥Q	♥4	♥A
			♥Q		2	♦5	♦K	♦8	♦2
			♦KQ974		3	♣6	♣5	♣4	♣A
			♣KQJ5		4	♠5	♦9	♦T	♦3
papi				lupin	5	♠A	♠9	♠K	♠6
♠AQT5				♠K32	6	♣9	♣K	♣2	♣7
♥96532				♥KT4	7	♣3	♣J	♣T	♣8
♦5				♦AJT8	8	♥6	♣Q	♠2	♠8
♣963				♣T42	9	♠Q	♠4	♠3	♠J
			huf		10	♥3	♦4	♥T	♥7
			♠J86		11		♠7		
			♥AJ87						
			♦632						
			♣A87						

papi	dalai	lupin	huf
	1♦	P	1♥
P	2♣	P	2♦
P	P	P	

North	East	South	West	Contract	Result	Score	IMPs	NSdatum
dalai	lupin	huf	papi	2♦ by N	+2	90	4.13	**-70**

huf：♥A：如方塊 3-2 分配，只掉三磴黑桃，二磴方塊，所以用 A 吃住。

♠A：王牌的情況同伴看的比較清楚，不應阻斷同伴的防禦，如果需要穿梭梅花的牌，同伴應該引小黑桃。

♠2：當然應♦J 王吃再敲王 A，還可吃到二磴黑桃。

Contract: 1♦ by dalai

	huf ♠A54 ♥T83 ♦854 ♣8752		papi	huf	lupin	dalai
		1	♥2	♥3	♥Q	♥A
		2	♦6	♦4	♦3	♦A
papi ♠K732 ♥J9542 ♦6 ♣A94	lupin ♠T6 ♥KQ7 ♦JT73 ♣JT63	3	♥5	♦5	♦7	♦Q
		4	♠2	♠4	♠6	♠Q
		5	♣4	♣2	♣3	♣Q
	dalai ♠QJ98 ♥A6 ♦AKQ92 ♣KQ	6	♠3	♠A	♠T	♠8
		7	♠K	♠5	♦7	♠9
		8	♠7	♥8	♦T	♠J
		9	♥4	♦8	♦J	♦K

papi	huf	lupin	dalai
		P	1♦
P	*P	P	

North	East	South	West	Contract	Result	Score	IMPs	NSdatum
huf	lupin	dalai	papi	1♦ by S	+3	110	1.46	80

huf：*P：拿一張孤 A 的牌最討厭，如派司則很容易失叫 3NT，例如同伴持 KX - AX - AKQXXX – XXX， 16 點就可以完成 3NT，但一答叫又常造成同伴 over bid 而敵方卻沒有任何合約。

dalai：雖然身價有利，但是實在沒有任何吸引人的答叫。

Board:	7	Dealer: dalai	Vul: Both	First	Lead：♣A

Contract: 2NT by dalai

huf
♠J
♥KT82
♦T542
♣QT75

papi
♠5
♥QJ75
♦QJ96
♣AKJ3

lupin
♠KQ97642
♥93
♦3
♣842

dalai
♠AT83
♥A64
♦AK87
♣96

	papi	huf	lupin	dalai
1	♣<u>A</u>	♣5	♣2	♣6
2	♠5	♠J	♠Q	♠<u>A</u>
3	♣J	♣<u>Q</u>	♣8	♣9
4	♦6	♦2	♦3	♦<u>K</u>
5	♦9	♦4	♠4	♦A̲
6	♦<u>J</u>	♦5	♠7	♦7
7	♦<u>Q</u>	♦T	♠2	♦8
8	♣<u>K</u>	♣7	♣4	♠3
9	♣3	♣<u>T</u>	♠6	♠8
10	♥5	♥K̲	♥3	♥4
11	♥7	♥2	♥9	♥<u>A</u>
12	♥<u>J</u>			♥6

papi	huf	lupin	dalai
			1NT
P	P	2♦	P
2♠	2NT	P	P
P			

North	East	South	West	Contract	Result	Score	IMPs	NSdatum
huf	lupin	dalai	papi	2NT by S	-1	-100	-7.92	**220**

huf：2♦：一門高花。

2♠：在牌組不配合的情況盡量低叫，有很多桌就是持 papi 的牌叫太多了。

2NT：競叫，通常也代表著黑桃的張數少，否則可以防禦 2♠。

*P：3♦是比較好的合約但 dalai 的黑桃中間張讓他決定打 2NT。

♦A：小方塊較佳，留著卡張對終局有大幫助。

♥K：此時 dalai 已知道對手的牌型，但不知 lupin 的紅心是否有 Q、J 之任何一張，怎知道全在 papi 那，papi 的點力可真多。

dalai：2♠是 Pass or Correct（P/C）。

♥K：是的，papi 隱藏太多的實力。

Board: 8 Dealer: huf Vul: None		First Lead：♣K	

Contract: 5♥ by papi

						huf	papi	dalai	lupin
papi ♠J ♥ ♦AQT8754 ♦KT2 ♣94					1	♣2	♣9	♣K	♣J
					2	♣A	♣4	♣5	♣T
					3	♣3	♥7	♣7	♣6
					4	♥3	♥4	♣8	♥K
huf ♠85 ♥J93 ♦J8654 ♣A32		**dalai** ♠K642 ♥ ♦AQ93 ♣KQ875			5	♥9	♥T	♣Q	♥6
					6	♥J	♥A	♦3	♥2
					7	♠5	♥Q	♦9	♠3
					8	♠8	♥8	♦Q	♠7
lupin ♠AQT973 ♥K62 ♦7 ♣JT6					9	♦6	♥5	♠2	♠9
					10	♦5	♠J	♠4	♠Q
					11	♦4	♦T	♠A	♦7
					12	♦8	♦2	♠6	♠T
huf	**papi**	**dalai**	**lupin**		13	♦J	♦K	♠K	♠A
P	4♥	X	5♥						
P	P	P							

North	East	South	West	Contract	Result	Score	IMPs	NSdatum
papi	dalai	lupin	huf	5♥ by N	-1	50	5.07	**160**

huf：4♥：比一般人的選擇多了半線，但是這梭哈式的叫法，讓 dalai 從 4 線出來
　　　T/O，而我也只會派司，看來這 4♥ 的叫法是要建功了。
　　5♥：如果敵方叫 5♦ 的話，也許搶 5♥ 是正確的。但對手在這麼高的壓力下，
　　　　很可能會作出錯誤的決定，有時要等待才行，給對手犯錯的機會。

Board: 9	Dealer: huf	Vul: EW	First	Lead：♣T

Contract: 3NT by papi

	papi	huf	lupin	dalai
1	♣A	♣T	♣2	♣5
2	♣Q	♣4	♣3	♣8
3	♣6	♠2	♣J	♣9
4	♥2	♥6	♣K	♠6
5	♦3	♠5	♣7	♠4
6	♦A	♦9	♦4	♦2
7	♦5	♦Q	♦K	♦7
8	♠T	♠J	♠3	♠7
9	♥4	♥A	♥5	♥7
10	♥K	♥T	♥8	♥9
11	♠A	♠9	♠8	♦8

huf
♠KJ952
♥AT63
♦Q9
♣T4

papi
♠AQT
♥K42
♦AT53
♣AQ6

lupin
♠83
♥J85
♦K64
♣KJ732

dalai
♠764
♥Q97
♦J872
♣985

papi	huf	lupin	dalai
	1♠	P	1NT
P	2♥	P	P
2NT	P	3♣	P
3NT	P	P	P

North	East	South	West	Contract	Result	Score	IMPs	NSdatum
huf	lupin	dalai	papi	3NT by W	+3	-600	-1.25	**-560**

huf：1♠、1NT：身價有利，我輕開 dalai 輕答，不斷的對對手作出干擾。
　　　3♣：看不懂同伴的 2NT，把它當成兩低平衡叫。3NT：盲目但果敢的拼牌，
　　　　　我方的阻擋沒有成功。
　　　♣10：唯一未送給莊家第九磴的引牌。
　　　♠10：papi 小心剝光我的出手張，再用♠10 投入我，完成合約。平凡的一
　　　　　牌卻把對手搞的滿身大汗，心理上是我方成功了。

dalai：通常只要有三張黑桃，我一定回答 2♠，尤其有一大牌支持，但是此牌實
　　　　在是點力貧窮，且牌型太差。但在無對有身價，不叫牌的話，全身都會覺
　　　　得不痛快。

Board:	10	Dealer: lupin	Vul: Both	First	Lead：♥4

Contract: 2♥ by huf

huf
- ♠84
- ♥KQJ53
- ♦J732
- ♣98

papi
- ♠KT73
- ♥2
- ♦T9654
- ♣KQ3

lupin
- ♠Q965
- ♥974
- ♦A8
- ♣AJ62

dalai
- ♠AJ2
- ♥AT86
- ♦KQ
- ♣T754

	papi	huf	lupin	dalai
1	♥2	♥3	♥4	♥8
2	♦T	♦2	♦A	♦K
3	♠T	♠8	♠5	♠2
4	♠3			

papi	huf	lupin	dalai
		***P	1♣
P	1♥	P	2♥
*P	P	**P	

North	East	South	West	Contract	Result	Score	IMPs	NSdatum
huf	lupin	dalai	papi	2♥ by N	+3	140	1.42	**100**

huf：*P：短紅心的 papi 在 2♥時，仍未知我方點力的界限，若是出聲，在搶不到合約時，又等於洩漏了軍情。

**P：東西方可以完成 3♣，但從那裡出身比較好呢？以 lupin 最後的位置也許可以，但也有相當的風險。

***P：此時開叫 1♣反而是毫無風險的。

dalai：喜歡輕開叫的人，在此牌有福了。曾經多次持 11-12 點未開叫，被 huf 嘀咕大半天。

第八單元

Board: 11 Dealer: dalai Vul: None First Lead：♥K
Contract: 4♠ by dalai

	huf		
	♠QT9		
	♥AT653		
	♦KQ87		
	♣6		

papi		lupin	
♠KJ753		♠	
♥K7		♥J9842	
♦42		♦J9653	
♣J942		♣A73	

	dalai		
	♠A8642		
	♥Q		
	♦AT		
	♣KQT85		

	papi	huf	lupin	dalai
1	♥K	♥A	♥9	♥Q
2	♣2	♣6	♣7	♣K
3	♣4	♠9	♣3	♣5
4	♥7	♥3	♥2	♠2
5	♣9	♠T	♣A	♣8
6	♦2	♦7	♦5	♦A
7	♦4	♦K	♦3	♦T
8	♠3	♦Q	♦6	♣T
9	♣J	♠Q	♥4	♣Q
10	♠5	♥5	♥J	♠4
11	♠K	♦8	♥8	♠6
12	♠7			

papi	huf	lupin	dalai
			1♠
P	2♦	P	3♣
P	3♠	P	4♦
P	4♥	P	4♠
P	P	P	

North	East	South	West	Contract	Result	Score	IMPs	NSdatum
huf	lupin	dalai	papi	4♠ by S	+4	420	7.61	**100**

huf：2♦：這牌在同伴開叫 1♠後，就是要朝滿貫發展，叫 2♦而非 2♥，是避免同伴對點力作錯誤的評估。

4♠：萬事具備，只欠東風，就是王牌差了點，所以停在 4♠。

♠2：在王牌 5-0 的分配下，4♠都很危險，很多桌都把 4♠打當了，但 dalai 採取先瞎小王的打法是成功的關鍵。

♣J：回♠K 也擋不住 dalai 成約。

Contract: 2♠　by huf

	huf		papi	huf	lupin	dalai	
	♠J3						
	♥AQ73	1	♣7	♣2	♣J	♣<u>K</u>	
	♦AJ8	2	♠7	♠J	♠<u>A</u>	♠2	
	♣A982	3	♣3	♣<u>9</u>	♣6	♣4	
papi		lupin	4	♠6	♠3	♠5	♠<u>K</u>
♠Q76		♠AT5	5	♠<u>Q</u>	♥3	♠T	♠9
♥J986		♥KT2	6	♥9	♥Q	♥<u>K</u>	
♦KQ2		♦T9643					
♣Q73		♣J6					
	dalai						
	♠K9842						
	♥54						
	♦75						
	♣KT54						

papi	huf	lupin	dalai
P	1NT	P	2♥
P	2♠	P	P
P			

North	East	South	West	Contract	Result	Score	IMPs	NSdatum
huf	lupin	dalai	papi	2♠ by N	+3	140	0.39	**130**

huf：♠2：第二磴時由夢家打小黑桃是好打法。

Board: 13　Dealer: huf　Vul: Both　　　First　Lead：♦A
Contract: 2♥　by dalai

	huf					papi	huf	lupin	dalai
	♠A983				1	♦<u>A</u>	♦6	♦Q	♦T
	♥K42				2	♠2	♠3	♠<u>K</u>	♠6
	♦6				3	♠T	♠<u>A</u>	♠5	♠7
	♣AK973				4	♥5	♥<u>K</u>	♥7	♥3
papi			**lupin**		5	♥<u>Q</u>	♥2	♥9	♥J
♠QT2			♠K54		6	♦3	♥<u>4</u>	♦5	♠J
♥QT5			♥97		7	♣J	♣3	♣2	♣<u>Q</u>
♦AK873			♦QJ9542		8	♥T			♥<u>A</u>
♣JT			♣42						
	dalai								
	♠J76								
	♥AJ863								
	♦T								
	♣Q865								

papi	huf	lupin	dalai
	1♣	P	1♥
P	1♠	P	2♣
P	2♥	P	*P
P			

North	East	South	West	Contract	Result	Score	IMPs	NSdatum
huf	lupin	dalai	papi	2♥ by S	+4	170	-1.39	**210**

huf：2♥：因為不知道同伴紅心的張數，不敢跳3♥。

　　*P：有點保守，但是♥Q的位置不利，4♥是可以擊倒的。

　　◆3：若是防禦4♥，就一定會提♠Q了。

Board: 14 Dealer: lupin Vul: None First Lead：♥A
Contract: 4♠ by dalai

	huf				papi	huf	lupin	dalai
	♠KQ86			1	♥A	♥4	♥2	♥8
	♥K754			2	♥3	♥K	♥6	♣5
	♦9			3	♦3	♦9	♦8	♦A
	♣AQT7			4	♣2	♣Q	♣K	♣8
papi		lupin		5	♥Q	♥5	♥J	♠T
♠32		♠954		6	♣4	♣A	♣J	♣9
♥AQ3		♥JT962		7	♣3	♣T	♠5	♠7
♦JT63		♦K85		8	♦6	♠6	♦5	♦2
♣6432		♣KJ		9	♣6	♣7	♠4	♠J
	dalai			10	♦T	♠Q	♦K	♦4
	♠AJT7			11	♦J	♥7	♥9	♠A
	♥8			12	♠2	♠8	♠9	♦7
	♦AQ742			13	♠3	♠K	♥T	♦Q
	♣985							

papi	huf	lupin	dalai
		P	1♦
P	1♥	P	1♠
P	2♣	P	2♦
P	2♠	P	3♠
P	4♣	P	4♦
P	4♠	P	P
P			

第八單元

North	East	South	West	Contract	Result	Score	IMPs	NSdatum
huf	lupin	dalai	papi	4♠ by S	+4	420	3.17	320

huf：2♣：經過第四門後的 2♠，已是 GF 情形。
　　 4♠：同伴沒有 ♥A 及 ♣K。在對手未引王的情況，dalai 得以交錯王吃完成合約。

dalai：雖然同伴有力量，有試滿貫的興趣，但在 2♠ 之後，仍應該叫 3♠ 表示低限，等同伴 4♣ 時再叫 4♦，表示控制而非有多餘的力量。

Board: 15 Dealer: papi Vul: NS First Lead：♣K
Contract: 3♠ by dalai

smilla
♠
♥A9653
♦K75
♣KQ864

dalai
♠KQT87
♥872
♦8
♣T953

huf
♠A543
♥KQ4
♦AT932
♣7

papi
♠J962
♥JT
♦QJ64
♣AJ2

	dalai	smilla	huf	papi
1	♣3	♣K	♣7	♣A
2	♠7	♥5	♠3	♠2
3	♥2	♥3	♥K	♥T
4	♦8	♦5	♦A	♦4
5	♠8	♦7	♦2	♦6
6	♣5	♣4	♠4	♣2
7	♠T	♦K	♦3	♦J
8	♣9	♣6	♠A	♣J

dalai	smilla	huf	papi
			P
*P	1♥	X	XX
2♠	3♣	3♠	P
P	P		

North	East	South	West	Contract	Result	Score	IMPs	NSdatum
smilla	huf	papi	dalai	3♠ by W	+3	140	-0.46	**-140**

huf：＊P：這種身價 dalai 未開 2♠讓我滿訝異。

X：這牌拿到中橋的叫牌測驗，大部分專家都會超叫 2♦，少部分會超叫 1♠，而 X 絕對是少數。我準備在同伴萬一叫梅花時改成方塊，就算是 overbid 也在所不惜。因為競叫時找對王牌比選對線位重要，同伴已派司過，敵方應會叫牌才對，同伴不太會錯估我的力量。

3♠：同伴是在 XX 後叫出 2♣，一般是表示竄叫的牌。但我還是可以叫 3♥表示較好的牌，當時覺得同伴派司過，papi 又用 XX 出身，使我對成局毫無念頭。♠A：安全打法，如打 4♣，則用♠5 王吃，可以吃到 10 磴。

Board: 16　Dealer: papi　Vul: EW　　First　Lead：♥A

Contract: 5♣X　by huf

						papi	huf	lupin	dalai
		huf							
		♠A2			1	♥5	♥9	♥A	♥2
		♥93			2	♥7	♥3	♥4	♥K
		♦T62			3	♣3	♣A	♣Q	♣5
		♣AKJT92			4	♣4	♣K	♦3	♣6
			lupin		5	♠5	♣A	♠6	♠7
papi			♠863		6	♠4	♣2	♠3	♠K
♠Q54			♥		7	♠Q			♠J
♥875			AQJT64						
♦AQJ97			♦K53						
♣43			♣Q						
		dalai							
		♠KJT97							
		♥K2							
		♦84							
		♣8765							

papi	huf	lupin	dalai
P	1♣	2♥	P
4♥	P	P	4♠
X	5♣	X	P
P	P		

North	East	South	West	Contract	Result	Score	IMPs	NSdatum
huf	lupin	dalai	papi	5♣X by N	+5	550	8.71	**170**

right margin: 第八單元

huf：2♥：中性跳叫，papi 勇猛的跳叫 4♥，4♥要倒二。4♠、5♣都要倒約。

　　4♠：dalai 在 2♥後 pass 卻在 4♥後叫出 4♠，我猜他的牌是紅心短而且有相當的梅花配合，類似 KJ10XX　X　XXX　XXXX，所以我改成 5♣。

　　♥4：應回方塊，消極的斷橋，結果讓我找到成約的機會，錯誤的競叫卻因對手錯誤的防禦因禍成福。

dalai：在 huf 的防禦訊號裡，假設 papi 持 8753 或 875，如果沒有建議轉攻方塊，都是跟♥8，所以♥5 將是建議同伴可以回引方塊。papi 的♥5 應也是相同的意思。

223

Board: 17 Dealer: lupin Vul: None First Lead：♥K
Contract: 4♠ by lupin

lupin
♠ KJ98732
♥ J2
♦ KJ
♣ AK

huf
♠ AQ54
♥ T753
♦ AT54
♣ J

dalai
♠ T6
♥ K4
♦ 983
♣ Q97432

papi
♠
♥ AQ986
♦ Q762
♣ T865

	huf	lupin	dalai	papi
1	♥5	♥2	♥K	♥A
2	♣J	♣A	♣4	♣5
3	♠A	♠K	♠6	♥6
4	♥3	♥J	♥4	♥8
5	♠4	♠J	♠T	♦2

huf	lupin	dalai	papi
	1♠	P	1NT
P	2♣	P	2♦
P	3♠	P	3NT
P	4♠	P	P
P			

North	East	South	West	Contract	Result	Score	IMPs	NSdatum
lupin	dalai	papi	huf	4♠ by N	+4	-420	-7.49	**110**

huf：2♣：特約

2♦：五張紅心

3NT：雖不配合，照樣勇往直前。

4♠：只要先打♠KJ，4♠及 3NT 都是擊不垮的合約。

♥K：希望能打出第三圈紅心，則♠10 就可能有用了。

♥J：若同伴有這張牌合約就要倒了。

有些莊家急著打方塊墊紅心反而讓對手打出 upper cut 讓♠10 吃到第四磴。

Board:	18	Dealer: dalai	Vul: NS	First Lead：♥J

Contract: 3NT by lupin

	lupin			huf	lupin	dalai	papi
	♠AJ5		1	♥A	♥3	♥J	♥Q
	♥953		2	♥6	♥5	♥4	♥K
	◆Q9		3	◆5	◆Q	◆4	◆2
	♣KT975		4	◆6	◆9	◆8	♠A
huf		dalai	5	◆J	♣7	♣4	♠K
♠QT762		♠K3	6	♠6	♠5	♣2	◆T
♥A876		♥JT42	7	♠2	♣5	♣8	◆7
◆J65		◆84	8	♠7	♠J	♣J	◆3
♣3		♣AJ842	9	♣3	♣T	♣A	◆6
	papi		10	♥7	♥9	♥T	♠4
	♠984		11	♥8	♣9	♥2	♠8
	♥KQ		12	♠T			
	◆AKT732						
	♣Q6						

huf	lupin	dalai	papi
		P	1◆
P	1NT	P	2◆
P	2♥	P	2♠
X	2NT	P	3NT
P	P	P	

North	East	South	West	Contract	Result	Score	IMPs	NSdatum
lupin	dalai	papi	huf	3NT by N	+3	-400	-3.96	**240**

huf：2♥、2♠：都是表示該門無力量。

　　3NT：積極的叫牌是 papi 一貫的作風。

　　♥4：dalai 又在干擾對手了，把♥2 藏起來，希望對手當他有五張。

					dalai	lupin	huf	papi
lupin								
♠AJ643				**1**	♣4	♣J	♣<u>K</u>	♣T
♥T942				**2**	♦<u>A</u>	♦7	♦T	♦K
♦974				**3**	♠7	♠3	♠<u>K</u>	♠5
♣J				**4**	♥<u>3</u>	♠4	♠2	♠Q
dalai		**huf**		**5**	♣6	♥<u>2</u>	♣A	♣9
♠7		♠KT982		**6**	♥<u>A</u>	♥9	♥J	♥Q
♥A63		♥KJ85		**7**	♥6	♥4	♥<u>K</u>	♥7
♦AJ8652		♦T		**8**	♦2	♠<u>J</u>	♠8	♣2
♣764		♣AKQ		**9**	♦5	♥<u>T</u>	♥5	♣3
	papi			**10**	♦6	♦4	♠9	♦<u>Q</u>
	♠Q5			**11**				♣<u>5</u>
	♥Q7							
	♦KQ3							
	♣T98532							

dalai	lupin	huf	papi
			P
P	P	1♠	P
2♦	P	2♥	P
P	P		

North	East	South	West	Contract	Result	Score	IMPs	NSdatum
lupin	huf	papi	dalai	2♥ by E	+2	110	-1.02	**-140**

huf：*P：dalai 一看配合不佳，就保守的派司，我只能吃到八磴，dalai 的判斷顯
然是正確的。但有些桌的 3NT 西家做莊，很容易因防家防禦錯誤而成約。

Board: 20	Dealer: huf	Vul: Both	First Lead：♠A

Contract: 2♦ by dalai

	huf	lupin	dalai	papi
lupin				
♠JT9	1 ♠5	♠T	♠2	♠A
♥QT4	2 ♠6	♠J	♠4	♠K
♦432	3 ♥5	♥T	♥6	♥A
♣JT86	4 ♠Q	♠9	♥3	♠8
	5 ♦J	♦2	♦5	♦K
huf dalai	6 ♥K	♥4	♥9	♥8
♠Q65 ♠42	7 ♦8	♦3	♦Q	♦T
♥KJ52 ♥963	8		♦A	♠3
♦J986 ♦AQ75				
♣K4 ♣AQ73				

papi
♠AK873
♥A87
♦KT
♣952

huf	lupin	dalai	papi
P	P	1♦	1♠
X	P	2♣	P
2♦	P	P	P

North	East	South	West	Contract	Result	Score	IMPs	NSdatum
lupin	dalai	papi	huf	2♦ by E	+3	110	1.56	**-70**

huf：2♦：這類型的牌，我一向採取比較保守的叫牌，因為低花成局要五線，打
3NT 時有一門會被敵方攻穿，而我方三門牌組都需要建立。

　　♠K：對手的訊號系統出了問題，他們原來的方式是優先奇數歡迎本門，偶數
不歡迎，若墊張數訊號時，則是正訊號，♠10 在 lupin 的意思是不歡迎，
但在 papi 看來卻是張數的訊號，出了幾次錯誤後，改成 UDCA，這牌就
是錯誤之一。

UNIT 9

BOARD	North	East	South	West	Contract	Result	Score	IMPs	NSdatum 南北平均分
1	papi	huf	lupin	dalai	4♠ by N	+4	-420	-3.64	**310**
2	papi	huf	lupin	dalai	2♣ by S	-1	100	-1.11	**-130**
3	papi	huf	lupin	dalai	3♠ by S	+4	-170	-0.70	**140**
4	papi	huf	lupin	dalai	3NT by W	+3	600	6.45	**-350**
5	papi	huf	lupin	dalai	5♥ by N	-1	100	3.23	**0**
6	papi	huf	lupin	dalai	5♥X by N	-1	100	-3.19	**-200**
7	papi	huf	lupin	dalai	4♠X by N	-1	200	2.77	**-120**
8	papi	huf	lupin	dalai	4♥ by W	-2	-100	-1.80	**50**
9	papi	huf	lupin	dalai	4♠ by E	+5	650	0.56	**-640**
10	papi	huf	lupin	dalai	3NT by E	+6	690	2.27	**-630**
11	dalai	lupin	huf	papi	5♦ by N	+5	400	3.47	**290**
12	papi	huf	lupin	dalai	7♦ by N	+7	-2140	-14.52	**1100**
13	papi	dalai	lupin	huf	4♥ by W	-1	-100	-8.62	**-260**
14	papi	huf	lupin	dalai	5♠X by W	-1	-100	1.56	**-140**
15	papi	huf	smilla	dalai	1NT by N	-1	100	3.79	**10**
16	dalai	lupin	huf	papi	3♦ by W	-1	100	1.18	**80**
17	dalai	smilla	huf	papi	1NT by S	+3	150	2.12	**100**
18	dalai	smilla	huf	papi	4♠ by W	+5	-650	-3.72	**-510**
19	dalai	smilla	huf	papi	3♠ by N	-1	-50	-2.46	**20**
20	dalai	smilla	huf	papi	2♠ by E	+5	-200	2.55	**-260**

Total of 20 bds **-10**

Board: 1 Dealer: papi Vul: None			First Lead：◆Q

Board: 1　Dealer: papi　Vul: None　　　First　Lead：◆Q

Contract: 4♠ by lupin

papi
- ♠QJT
- ♥A2
- ◆AJ72
- ♣KJ94

dalai
- ♠A
- ♥QT87
- ◆Q9863
- ♣A53

huf
- ♠8652
- ♥KJ93
- ◆54
- ♣T86

lupin
- ♠K9743
- ♥654
- ◆KT
- ♣Q72

	dalai	papi	huf	lupin
1	◆Q	◆<u>A</u>	◆5	◆T
2	♠<u>A</u>	♠Q	♠2	♠3
3	♥7	♥<u>A</u>	♥3	♥4
4	◆3	♠<u>J</u>	♠5	♠4
5	◆6	◆2	◆4	◆<u>K</u>
6	♣3	♣<u>K</u>	♣8	♣2
7	◆8	◆<u>J</u>	♠6	♠7
8	♣<u>A</u>	♣4	♣6	♣Q
9	♥8	♥2	♥<u>9</u>	♥5
10			♥<u>K</u>	

papi	huf	lupin	dalai
1NT	P	2♥	P
2♠	P	2NT	P
4♠	P	P	P

North	East	South	West	Contract	Result	Score	IMPs	NSdatum
papi	huf	lupin	dalai	4♠ by N	+4	-420	-3.64	310

huf：2NT：相當積極的叫牌，顯然對 papi 的主打有信心。

dalai：對於 lupin 這種牌型，又缺乏中間張潛在贏磴號碼，我會派司 1NT 或轉換成 2♠再派司。

huf：當有五張牌組時，同伴的牌是否配合，對牌力影響很大，不配合時 2NT 也許不比 2♠差，我贊成 2NT。

Board: 2 Dealer: huf Vul: NS	First Lead：♠4

Contract: 2♣ by lupin

	papi				dalai	papi	huf	lupin
	♠K6			1	♠4	♠K	♠**A**	♠2
	♥JT8753			2	♣3	♣K	♣**A**	♣5
	♦K854			3	♠7	♠6	♠**9**	♠3
	♣K			4	♠J	♥3	♠**Q**	♠5
dalai		huf		5	♦3	♥5	♠**T**	♠8
♠J74		♠AQT9		6	♦**A**	♦4	♦6	♦2
♥KQ2		♥964		7	♦7	♦**K**	♦9	♦J
♦AQ73		♦T96		8	♥2	♥7	♥4	♥**A**
♣732		♣AT4		9	♣2	♦5	♣4	♣**J**
	lupin			10	♣7	♥8	♣T	♣**Q**
	♠8532							
	♥A							
	♦J2							
	♣QJ9865							

dalai	papi	huf	lupin
		P	P
1♣	1♥	X	P
1NT	P	P	2♣
P	P	*P	

North	East	South	West	Contract	Result	Score	IMPs	NSdatum
papi	huf	lupin	dalai	2♣ by S	-1	100	-1.11	**-130**

huf：1♣：這牌和 5-10 我的牌一模一樣，dalai 也開 1♣到底是爲什麼？

　　*P：很想 X，但是對手是有對無出來，所謂沒有三分三豈敢上梁山。

dalai：應該是每次開牌時都有點"存心不良"，尤其想讓對手不能加入競叫或首攻能讓自己佔些便宜！注意的是！當第三家時，同伴已派司過，這種開牌，危險性就增加了。因爲同伴可能首攻梅花。除了前面的理由外，我把這類型的叫牌稱作 mild　preem，因爲可以輕微的干擾對手叫牌（如對手持梅花牌組）。

Board:	3	Dealer: lupin	Vul: EW		First	Lead：◆3
Contract:	3♠	by lupin				

	papi				dalai	papi	huf	lupin
	♠QJ854							
	♥A74		1		◆3	◆8	◆J	◆7
	◆Q86		2		♠3	♠<u>8</u>	♠2	♠7
	♣32		3		◆2	◆6	◆4	♠<u>6</u>
dalai		huf	4		♥5	♥<u>A</u>	♥6	♥2
♠AK3		♠92	5		◆9	◆Q	◆5	♠<u>T</u>
♥J5		♥QT86	6		♥J	♥4	♥8	♥<u>K</u>
◆KT932		◆AJ54	7		♣5	♣2	♣9	♣<u>K</u>
♣JT5		♣976	8		♣T	♣3	♣6	♣<u>Q</u>
	lupin		9		♣J	♥7	♣7	♣<u>A</u>
	♠T76		10		♠<u>A</u>	♠4	♥T	♥3
	♥K932		11		◆T	♠<u>J</u>	◆A	♥9
	◆7		12		♠<u>K</u>	♠Q	♠9	♣4
	♣AKQ84		13		◆K	♠<u>5</u>	♥Q	♣8

dalai	papi	huf	lupin
			1♣
1◆	2♥	3◆	3♠
P	P	P	

North	East	South	West	Contract	Result	Score	IMPs	NSdatum
papi	huf	lupin	dalai	3♠ by S	+4	-170	-0.70	**140**

huf：2♥：是黑桃牌組的轉換竄叫，相當於原來的 2♠，9 點五張作竄叫，顯然是擺出戰鬥姿勢；企圖造成我方失衡。

3♠：dalai 第二圈攻小是好防禦，如果莊家的牌是♠10XX ♥KX ◆XX ♣ AKQXXX 就可看出其作用。

第九單元

```
Board:   4   Dealer: dalai    Vul: Both        First   Lead：♠T
Contract: 3NT by dalai
```

	papi				dalai	papi	huf	lupin
	♠T94			1	♠A	♠T	♠6	♠8
	♥AT64			2	♦5	♦3	♦K	♦9
	♦JT73			3	♣7	♣5	♣9	♣3
	♣65			4	♣8	♣6	♣4	♣2
dalai		huf		5	♣A	♥6	♣T	♣K
♠A52		♠KJ6		6	♠5	♠4	♠K	♠7
♥Q975		♥82		7			♣Q	
♦A65		♦K82						
♣A87		♣QJT94						
	lupin							
	♠Q873							
	♥KJ3							
	♦Q94							
	♣K32							

dalai	papi	huf	lupin
1♣	P	2♣	P
2NT	P	3♣	P
3NT	P	P	P

North	East	South	West	Contract	Result	Score	IMPs	NSdatum
papi	huf	lupin	dalai	3NT by W	+3	600	6.45	**-350**

huf：3♣：邀請的牌。

　♠10：0-2引牌，表示 10 是頂張或是有兩張比 10 大的大牌。由莊夢家的牌看
　　　來，可以發現♠Q 是在 lupin 手上。一般來說，0-2 引牌在無王合約時較
　　　有用，因為建立牌組的時效問題，可能比暴露訊息所造成的傷害重要，
　　　但在王牌合約時，使用 0-2 引牌訊號，則暴露訊息對已方造成的傷害就
　　　太大了，我不建議使用。

　♠6：應由 K 吃，偷梅花，萬一♣K 不對位而被扣住時，可以少當一些。

dalai：我與 huf 打的低花系統是 1m－3 m 是 6-9 點 5 張低花，1m－2 m 追叫到
　　　 3 線低花，所以現在 3♣只是邀請。

Board:	5	Dealer: papi	Vul: NS	First	Lead：♠K

Contract: 5♥ by papi

		papi		dalai	papi	huf	lupin
		♠Q9	1	♠A	♠9	♠K	♠T
		♥J86542					
		♦A9	2	♣4	♣A	♣3	♣2
		♣AKJ	3	♠4	♠Q	♠3	♣7
dalai		huf	4	♥Q	♥2	♥3	♥9
♠AJ8542		♠K763	5	♣5	♣K	♣6	♣9
♥AQ		♥K3	6	♣T	♣J	♣Q	♥T
♦52		♦T64	7	♥A	♥4	♥K	♥7
♣T54		♣Q863	8	♠J			
	lupin						
	♠T						
	♥T97						
	♦KQJ873						
	♣972						

dalai	papi	huf	lupin
	1♥	P	2♥
2♠	2NT	4♠	5♦
P	5♥	P	P
P			

North	East	South	West	Contract	Result	Score	IMPs	NSdatum
papi	huf	lupin	dalai	5♥ by N	-1	100	3.23	0

huf：2NT：紅心的邀請或以上，與無王無關。

　4♠：牌力只夠叫 3♥ 來邀請，此時叫 3♠ 是比叫 3♥ 弱的牌，但是在紅心與黑桃的競叫，4♠ 常是制高點，立刻佔據制高點，是好的競叫策略。

　5♦：高階競叫最麻煩的問題是結果是否正確常與對手的分配有關，如果 dalai 的牌是 6214，則 4♠ 是打不垮的，但就本牌而言，5♦ 是被衝擊而犯了錯誤。

　♠K：此時並不適合，因強牌在右手方，應讓同伴上手，穿梭莊家才對，花俏的引牌，結果少吃一磴，同伴即使不用 ♠A 蓋過，我的 ♣Q 也是吃不到的，還好是防禦 5♥。

Board: 6	Dealer: huf	Vul: EW		First Lead：♠A

Contract: 5♥X by papi

	dalai	papi	huf	lupin
1	♠2	♠8	♠<u>A</u>	♠3
2	◆9	♥<u>2</u>	◆A	◆2
3	♥<u>J</u>	♥3	♥9	♥5
4	◆K	♥<u>4</u>	◆3	◆6
5	♥K	♥<u>A</u>	♥T	♥Q
6	♣8	♣T	♣6	♣<u>A</u>
7	♣<u>K</u>	♣5	♣J	♣2
8	◆<u>Q</u>			

papi
♠8
♥
A876432
◆
♣QT975

dalai
♠Q952
♥KJ
◆KQT95
♣K8

huf
♠AKT4
♥T9
◆AJ743
♣J6

lupin
♠J763
♥Q5
◆862
♣A432

dalai	papi	huf	lupin
		1◆	P
1♠	2♥	2♠	X
3NT	4♥	P	P
4♠	5♣	*P	5♥
*X	P	P	P

North	East	South	West	Contract	Result	Score	IMPs	NSdatum
papi	huf	lupin	dalai	5♥X by N	-1	100	-3.19	**-200**

huf：3NT：煞車，已知雙方是兩門牌組配合，希望對手不競叫太高，但在 lupin X 後已擋不住 papi 搶到五線。

*P：不太清楚同伴的牌情，但我的牌是在 1◆、2♣後適合競叫的牌，所以派司讓同伴決定。

*X：已經擋不住對手的五線競叫，只好賭倍，27 個大牌點只能殺到倒一。

dalai：無論如何，已擋不住 papi 1-7-0-5 的牌。

Board: 7 Dealer: lupin Vul: Both First Lead：♣A
Contract: 4♠X by papi

papi
♠AKQ62
♥A75
♦Q865
♣Q

dalai
♠75
♥KT842
♦A4
♣J652

huf
♠9
♥QJ9
♦KT72
♣AK987

lupin
♠JT843
♥63
♦J93
♣T43

	dalai	papi	huf	lupin
1	♣6	♣Q	♣<u>A</u>	♣3
2	♥4	♥<u>A</u>	♥Q	♥3
3	♠5	♠2	♠9	♠<u>T</u>
4	♣2	♠<u>A</u>	♣7	♣4
5	♥7	♠6	♣8	♠<u>8</u>
6	♣J	♠<u>Q</u>	♣K	♣T
7	♥<u>T</u>	♥7	♥9	♥6
8	♦<u>A</u>	♦5	♦2	♦3
9	♦4	♦6	♦<u>K</u>	♦<u>K</u>

dalai	papi	huf	lupin
			P
P	1♠	X	4♠
*X	P	*P	P

North	East	South	West	Contract	Result	Score	IMPs	NSdatum
papi	huf	lupin	dalai	4♠X by N	-1	200	2.77	**-120**

huf：*X：此處 dalai 的 X 是回應賭倍(resp X)表示相當的點力而非處罰，如 dalai 直接叫 5♥，papi 可以首引♣Q 再低引黑桃打當 5♥。

*P：這類競叫是最頭痛的，因為敵方的分配也影響了我門決定的正確性。而我在未看到確定配合的牌組時，只能保守的派司。

♠Q：papi 的剝光打法避免了猜測♦10 的位置只倒一。

♦A：如先用紅心迫夢家王吃，夢家引方塊到 Q 後，dalai 的 A 還是會被投入，還有許多其他組合，如不先打 A，最後都會被投入。

dalai：在 lupin 的位置看來，至少 10 張王牌，競叫至四階，在隊制賽總是讓對手覺得像啃雞肋般，食之無味，棄之可惜。可能會收到一些意想不到之效果，但在論對賽雙有身價時，只要被殺一刀，可能就得到很差的結果。

第九單元

Board: 8 Dealer: dalai Vul: None	First Lead：♣J
Contract: 4♥ by dalai	

papi
♠J764
♥2
♦984
♣JT762

dalai
♠AQT
♥QJ9864
♦QJ
♣43

huf
♠K932
♥K7
♦K7532
♣K5

lupin
♠85
♥AT53
♦AT6
♣AQ98

	dalai	papi	huf	lupin
1	♣3	♣J	♣K	♣A
2	♣4	♣6	♣5	♣Q
3	♠A	♠6	♠2	♠8
4	♥4	♥2	♥K	♥3
5	♥J	♣7	♥7	♥5
6	♦J	♦9	♦2	♦A
7				♠5

dalai	papi	huf	lupin
1♥	P	1♠	P
2♥	P	4♥	P
P	P		

North	East	South	West	Contract	Result	Score	IMPs	NSdatum
papi	huf	lupin	dalai	4♥ by W	-2	-100	-1.80	50

huf：4♥：是正常的合約，需要♣A 對位及王牌好分配，但在首引♣J 後合約一無機會，最後倒二。

dalai：同樣的牌在不同的人來叫，都會有不同的看法，如果是我在同伴 2♥後，將以 3♥來邀請。究竟是一副缺 A 的牌，其實 huf 從 1♠出聲就可能不是把它當作能 G.F.，否則就從 2♦出聲。

| Board: 9 Dealer: papi Vul: EW | First Lead：♥8 |
| Contract: 4♠ by huf | |

	papi				dalai	papi	huf	lupin
	♠92			1	♥3	♥8	♥6	♥A
	♥J8742			2	♠3	♦7	♦3	♦2
	♦AK7			3	♣4	♣8	♣A	♣9
	♣872			4	♠4	♦A	♦6	♦4
dalai		huf		5	♣5	♣2	♣Q	♣3
♠KT43		♠AQ75		6	♠T	♦K	♦T	♦J
♥KT93		♥Q65		7	♠K	♠2	♠5	♠6
♦—		♦QT63		8	♣K	♣7	♦Q	♣J
♣KT654		♣AQ		9	♥T	♥7	♥Q	♠8
	lupin			10	♣6	♠9	♠Q	♦5
	♠J86			11	♣T	♥2	♠A	♠J
	♥A			12	♥K	♥4	♥5	♦8
	♦J98542			13	♥9	♥J	♠7	♦9
	♣J93							

dalai	papi	huf	lupin
	P	1NT	P
2♣	P	2♠	P
3♣	P	3NT	P
4♠	P	P	P

North	East	South	West	Contract	Result	Score	IMPs	NSdatum
papi	huf	lupin	dalai	4♠ by E	+5	650	0.56	**-640**

huf：♣K：要把已打大的♦Q墊掉才行，否則拉紅心回手時，剛好被對手交錯王吃，三張王吃三磴，剛好倒一。

第九單元

240

Board: 10 Dealer: huf Vul: Both	First Lead : ♥7
Contract: 3NT by huf	

papi
♠T7
♥J984
♦JT53
♣J83

dalai
♠J54
♥2
♦A986
♣QT764

huf
♠K983
♥AKQ3
♦KQ4
♣AK

lupin
♠AQ62
♥T765
♦72
♣952

	dalai	papi	huf	lupin
1	♥2	♥J	♥K	♥7
2	♠J	♠7	♠3	♠2
3	♣4	♣8	♣A	♣5
4	♣6	♣3	♣K	♣2
5	♠4	♥9	♥A	♥6
6	♠5	♥4	♥Q	♥5
7	♦6	♦5	♦K	♦2
8	♦8	♦J	♦Q	♦7
9	♦A	♦3	♦4	♠6
10	♣Q	♣J		

dalai	papi	huf	lupin
		2♣	P
2♦	P	2NT	P
3♠	P	3NT	P
P	P		

North	East	South	West	Contract	Result	Score	IMPs	NSdatum
papi	huf	lupin	dalai	3NT by E	+6	690	2.27	**-630**

huf：3♠：兩門低花

♣J：安全的尋找超磴的機會，吃到以後已有十二磴。

Board: 11　Dealer: huf　Vul: None　　First　Lead：♠8

Contract: 5♦　by dalai

	dalai
	♠J54
	♥KQT
	♦KJ7432
	♣5

papi		lupin
♠KQT92		♠87
♥764		♥AJ8532
♦T65		♦9
♣K4		♣Q872

	huf
	♠A63
	♥9
	♦AQ8
	♣AJT963

	papi	dalai	lupin	huf
1	♠Q	♠5	♠8	♠3
2	♥6	♥K	♥A	♥9
3	♠2	♠4	♠7	♠A
4	♣4	♣5	♣2	♣A
5	♣K	♦2	♣7	♣3
6	♥4	♥Q	♥2	♠6
7	♦6	♦3	♦9	♦Q
8	♥7	♦4	♣8	♣6
9	♠K	♠J	♥3	♦8
10				♣9

papi	dalai	lupin	huf
			1♣
1♠	2♦	2♥	2♠
P	3♦	P	3♥
P	3NT	P	4♦
P	5♦	P	* P
P			

North	East	South	West	Contract	Result	Score	IMPs	NSdatum
dalai	lupin	huf	papi	5♦ by N	+5	400	3.47	**290**

huf：4♦：在同伴 2♦、3♦後，我充滿著對滿貫的憧憬，只要同伴梅花有大牌，
我方有可能可以奔吃兩條龍。

　*P：同伴有太多的機會可以 cue 而不 cue，原來點力都長在紅心上，而且還
不是 A。

　♠3：3NT 是鐵牌，5♦還要打一打，第一圈放過是成功的關鍵。

Contract: 7◆ by papi

	papi				dalai	papi	huf	lupin
	♠A7			1	♥6	♥2	♥3	♥A
	♥42			2	◆6	◆2	◆4	◆K
	◆AJ9832			3	♥7	◆3	◆5	◆Q
	♣AJ3			4	♠6	♠A	♠J	♠3
dalai		huf		5	♥5	♠A	◆7	♥Q
♠T62		♠QJ		6	♥J	♦J	◆T	♣7
♥JT8765		♥K93		7	♠2	♠7	♠Q	♠K
◆6		◆T754						
♣954		♣Q862						
	lupin							
	♠K98543							
	♥AQ							
	◆KQ							
	♣KT7							

dalai	papi	huf	lupin
2♥	3◆	3♥	X
P	4◆	P	4♥
P	4♠	P	4NT
P	5♣	P	5♥
P	5♠	P	5NT
P	6♣	P	7◆
P	P	P	

North	East	South	West	Contract	Result	Score	IMPs	NSdatum
papi	huf	lupin	dalai	7◆ by N	+7	-2140	-14.52	1100

huf：2♥：在身價有利時，極弱竄叫的好處遠大於壞處，我方雖有犯錯的可能，但造成敵方犯錯的可能性則遠較我方大。

X：在 3♥後，對手展現了他們叫牌的功力，首先是 lupin 用 X 出身而不叫 3♠，讓 papi 再叫一次方塊，確定方塊是沒有缺失，可以作爲王牌的牌組。

7◆：在 A 齊全後，lupin 決定一搏大滿貫，大多數的 pair 都沒叫到大滿。

dalai：極大多數人認爲這牌第一家不適合開叫 2♥，但是在身價有利的情況，對手出錯的機會比同伴出錯機會大。

papi
♠95
♥9
♦KJ9863
♣JT95

huf
♠QT8
♥KJ84
♦A74
♣AQ2

dalai
♠A432
♥AT6
♦Q2
♣K863

lupin
♠KJ76
♥Q7532
♦T5
♣74

	huf	papi	dalai	lupin
1	♣A	♣J	♣3	♣7
2	♥4	♥9	♥T	♥Q
3	♥J	♦9	♥6	♥5
4	♦4	♦K	♦2	♦T
5	♦7	♦3	♦Q	♦5
6	♥8	♦8	♥A	♥7
7	♣Q	♣5	♣6	♣4
8	♦A	♦6	♠2	♠7
9	♥K	♦J	♠3	♥2
10	♣2	♣9	♣K	♠6
11	♠8	♠5	♠A	♠J
12	♠T	♠9	♠4	♠K
13	♠Q	♣T	♣8	♥3

huf	papi	dalai	Lupin
	P	1♣	P
1♥	P	1♠	P
2♦	X	2♥	P
4♥	P	P	P

North	East	South	West	Contract	Result	Score	IMPs	NSdatum
papi	dalai	lupin	huf	4♥ by W	-1	-100	-8.62	**-260**

huf：4♥：在同伴 X 後主動叫 2♥表示稍有牌型的三張支持後，我認爲打 4-3 的紅心合約，夢家可以王吃一磴方塊，而我們較多的王牌也許可提供建立黑桃的時效，但直跳 4♥並不好，應先叫 2NT(迫叫)。看看同伴的態度，同伴持了♦Q 自然叫 3NT。

♥T：不好，還是應先到 A，準備對抗 5-1 的紅心，萬一 papi 持♥Q9，仍有很多其他機會，♥T 被 Q 吃去後已回天乏術。

Board: 14 Dealer: huf Vul: None First Lead：♣9
Contract: 5♠X by dalai

	papi				dalai	papi	huf	lupin
	♠J52			1	♣J	♣9	♣7	♣<u>K</u>
	♥T32			2	♦3	♦6	♦<u>A</u>	♦K (boxed)
	♦J9654			3	♥4	♥T	♥6	♥<u>K</u>
	♣93			4	♦<u>Q</u>	♦5	♦2	♦T
dalai		huf		5	♠8 (boxed)	♠2	♠3	♠7
♠		♠AK63		6	♠4	♠5	♠<u>K</u>	♣2
♥QT984		♥		7	♠T	♠J	♠<u>A</u>	♣4
♦Q873		♥QJ9876		8	♥5	♥2	♥7	♥<u>A</u>
♣QJ		♦A2						
		♣7						
	lupin							
	♠7							
	♥AK							
	♦KT							
	♣							
	AKT86542							

dalai	papi	huf	lupin
		1♥	X
1♠	P	3♠	5♣
P	P	5♦	X
5♣	P	P	X
P	P	P	

North	East	South	West	Contract	Result	Score	IMPs	NSdatum
papi	huf	lupin	dalai	5♣X by W	-1	-100	1.56	**-140**

huf：5♦：在同伴派司 5♣後面臨了頭痛的問題，這不是一個迫叫的情況，當某家持了特別長的牌組時，總贏磴會上升，所以我決定繼續競叫，5♦是虛張聲勢，希望對手不要賭倍我方的 5♠，可惜不能如願。

5♣：只倒一，5♣看來也要當，但有許多防家擋不住長門梅花的壓力而墊錯牌。

♦K：已不可能由同伴幫你穿梭，只有打同伴有♦Q。

♠8：有趣的偷牌，幸好 lupin 的單張不是 J。

Board: 15 Dealer: smilla	Vul: NS	First Lead：◆K

Contract: 1NT by papi

	papi			dalai	papi	huf	smilla
	♠52		1	◆4	◆2	◆<u>K</u>	◆8
	♥Q632		2	♥7	♥3	♥8	♥<u>A</u>
	◆A9632		3	◆Q	◆<u>A</u>	♣3	◆J
	♣K8		4	♠<u>Q</u>	♠2	♠4	♠9
dalai		huf	5	♣Q	♣K	♣<u>A</u>	♣2
♠AQ7		♠T864	6	♣5	♣8	♣T	♣<u>J</u>
♥T74		♥J98	7	♠<u>A</u>	♠5	♠6	♠<u>K</u>
◆QT754		◆K	8	♥4	♥<u>Q</u>	♥9	♥5
♣Q5		♣AT973	9	♥T	♥2	♥J	♥<u>K</u>
	smilla		10	♠7	◆3	♠8	♠<u>J</u>
	♠KJ93		11	◆T	♥6	♠<u>T</u>	♠3
	♥AK5		12	◆5	◆6	♣<u>9</u>	♣4
	◆J8		13	◆7	◆9	♣<u>7</u>	♣6
	♣J642						

dalai	papi	huf	smilla
			1♣
1◆	* X	P	1♥
P	1NT	P	P
P			

North	East	South	West	Contract	Result	Score	IMPs	NSdatum
papi	huf	smilla	dalai	1NT by N	-1	100	3.79	**10**

huf：* X：4 張以上的紅心。

♥8：每一門出手都會吃虧，只有攻擊對手的橋引牌組，既不吃虧又可打擊對手的橋引。

♥Q：由於我引紅心之後，papi 打 dalai 的牌行為 4-2-5-2，希望最後由黑桃投入 dalai 等吃方塊。但是 dalai 的牌是 3-3-5-2，紅心大了卻沒吃到。

		papi	dalai	lupin	huf
	1	♠A	♠4	♠3	♠Q
	2	♠8	♠K	♠T	♠2
	3	♣T	♣6	♣Q	♣3
	4	♦A	♦5	♦4	♦Q
	5	♦T	♦9	♦6	♦K
	6	♥7	♥Q	♥4	♥3
	7	♥6	♥A	♥5	♥T
	8		♣7	♣K	♣A

dalai
♠K94
♥AQ2
♦95
♣76542

papi
♠AJ8
♥K76
♦AJT32
♣T8

lupin
♠T3
♥J854
♦8764
♣KQ9

huf
♠Q7652
♥T93
♦KQ
♣AJ3

papi	dalai	lupin	huf
1♦	P	1♥	1♠
1NT	2♥	P	2♠
P	P	3♦	P
P	* P		

North	East	South	West	Contract	Result	Score	IMPs	NSdatum
dalai	lupin	huf	papi	3♦ by W	-1	100	1.18	**80**

huf：2♥：較好的 2♠。

　　*P：典型的部分合約競叫，只有 8 張王牌，就讓敵方打三線。

Board: 17 Dealer: dalai　　Vul: None　　　First　Lead：♠A
Contract: 1NT by huf

					papi	dalai	smilla	huf
		dalai		1	♠A	♠2	♠6	♠4
		♠T852		2	♥J	♥3	♥4	♥K
		♥63		3	♠7	♠5	♠3	♠J
		◆AJ4		4	♠K	♠8	♠9	♠Q
		♣K543		5	♥T	♥6	♥7	♥A
papi			smilla	6	♣7	♣K	♣6	♣2
♠AK7			♠963	7	♣T	♣3	♣J	♣9
♥JT8			♥7542	8	♥8	◆4	♥5	♥Q
◆9763			◆KT52	9	◆6	◆J	♥2	♥9
♣AT7			♣J6	10	♣A	♣4	◆2	♣Q
		huf		11	◆3			
		♠QJ4						
		♥AKQ9						
		◆Q8						
		♣Q982						

papi	dalai	smilla	huf
	P	P	1NT
P	*P	P	

North	East	South	West	Contract	Result	Score	IMPs	NSdatum
dalai	smilla	huf	papi	1NT by S	+3	150	2.12	**100**

huf：*P：面對 15-17 的 1NT，同伴持 8 點不作任何的邀請是正確的，雖然有時會
失叫不錯的一局，但更多時後是可以避免 2NT 倒一的結果。實戰中有好
幾桌叫到 3NT，在西家首引方塊後當掉。

dalai：9-1 提到同伴開叫 1NT，手持♠KXXXX　♥XXX　◆KT　♣Q7X ，派司
應是比較好些，這兩手牌可以拿來比較一下。

dalai
♠AT
♥AJ84
♦864
♣KJ87

papi
♠KJ9863
♥
♦QJT52
♣63

smilla
♠Q72
♥KT765
♦K
♣AQ54

huf
♠54
♥Q932
♦A973
♣T92

	papi	dalai	smilla	huf
1	♣6	♣7	♣<u>Q</u>	♣T
2	♠K	♠<u>A</u>	♠2	♠4
3	♣3	♣K	♣<u>A</u>	♣2
4	♠3	♠T	♠<u>Q</u>	♠5

papi	dalai	smilla	huf
		1♥	P
1♠	P	2♠	P
4♠	P	P	P

North	East	South	West	Contract	Result	Score	IMPs	NSdatum
dalai	smilla	huf	papi	4♠ by W	+5	-650	-3.72	**-510**

huf：坐在我對面的很多同伴常常問我，爲什麼可以用三張黑桃支持 2♠?我的回答是當你持有符合下面條件的牌時可以作如此的決定：

(1)　牌型不是太平均。

(2)　一門兩小有王吃價值

(3)　王牌最好是三張帶一大牌。

第九單元

Board:	19	Dealer: huf	Vul: EW		First	Lead：♣7

Contract: 3♠ by dalai

dalai
♠AQJ983
♥Q63
♦J2
♣Q3

papi
♠T5
♥AJ852
♦T76
♣KT6

smilla
♠K72
♥KT4
♦A953
♣975

huf
♠64
♥97
♦KQ84
♣AJ842

	papi	dalai	smilla	huf
1	♣K	♣3	♣7	♣2
2	♣T	♣Q	♣9	♣A
3	♣6	♥3	♣5	♣J
4	♠5	♠J	♠K	♠4
5	♠T	♠Q	♠2	♠6
6		♠A	♠7	

papi	dalai	smilla	huf
			P
P	1♠	P	1NT
P	2♠	P	3♠
P	P	P	

North	East	South	West	Contract	Result	Score	IMPs	NSdatum
dalai	smilla	huf	papi	3♠ by N	-1	-50	-2.46	20

huf：3♠：這個牌力範圍剛好是自然制尷尬之處，勉強叫 3♠，果然不行。

　　　♣7：在首引梅花後，而兩張黑 K(♠K 和♣K)都不對時，敵方已有五磴。

dalai：如果是我的話，將派司 2♠，因為這牌是無身價，不值得去拼 3♠，已經超過警戒線位。

	papi	dalai	smilla	huf
1	◆<u>K</u>	◆5	◆2	◆Q
2	♣2	♠J	♠<u>Q</u>	♠3
3	♠4	♠K	♠<u>A</u>	♠9
4	♥K	♥<u>A</u>	♥T	♥Q
5	♣3	◆8	◆<u>A</u>	◆7
6	♥<u>J</u>	♥3	♥4	♥2
7	♥5	♥6	♠<u>5</u>	◆4
8	♣<u>K</u>	♣4	♣2	♣6

dalai
♠KJ
♥A9763
◆85
♣QT94

papi
♠T842
♥KJ85
◆K
♣K853

smilla
♠AQ765
♥T4
◆AT32
♣J2

huf
♠93
♥Q2
◆QJ9764
♣A76

papi	dalai	smilla	huf
P	P	1♠	P
2♣	P	2♠	P
P	P		

North	East	South	West	Contract	Result	Score	IMPs	NSdatum
dalai	smilla	huf	papi	2♠ by E	+5	-200	2.55	**-260**

huf：2♣：drury

2♠：4♠的成約機會剛好是 30%左右，去不去都可以，但是所有的關鍵張都對位，吃到十一磴。

第 *10* 單元

UNIT 10

BOARD	North	East	South	West	Contract	Result	Score	IMPs	NSdatum 南北平均分
1	dalai	lupin	huf	papi	2NT by N	-2	-100	-1.96	**-50**
2	dalai	lupin	huf	papi	4♥ by N	-2	-200	-9.08	**200**
3	dalai	lupin	huf	papi	2♠ by E	-2	200	3.63	**80**
4	dalai	lupin	huf	papi	4♥ by N	+4	620	2.04	**570**
5	dalai	lupin	huf	papi	3NT by W	-3	150	2.81	**60**
6	dalai	lupin	huf	papi	6♦ by E	-1	100	7.33	**-200**
7	dalai	lupin	huf	papi	2♥ by W	-2	200	2.25	**150**
8	dalai	smilla	huf	papi	3♠ by N	-1	-50	-2.46	**0**
9	dalai	lupin	huf	papi	4♠ by S	+5	450	1.02	**410**
10	dalai	lupin	huf	papi	3♣ by E	+3	-110	-1.88	**-60**
11	dalai	lupin	huf	papi	3NT by W	-2	100	4.25	**-60**
12	dalai	lupin	huf	papi	3♠ by W	+3	-140	-0.71	**-130**
13	dalai	lupin	huf	papi	4♥ by W	+5	-650	-0.60	**-640**
14	dalai	lupin	huf	papi	2♠ by N	+2	110	2.33	**50**
15	dalai	smilla	huf	papi	2♥ by E	+2	-110	-2.69	**-40**
16	dalai	lupin	huf	papi	6♦ by E	-2	200	8.83	**-200**
17	smilla	huf	papi	dalai	2♠ by E	-3	-150	0.33	**150**
18	smilla	huf	papi	dalai	3NT by E	-1	-50	-3.07	**-50**
19	dalai	papi	huf	lupin	6♣ by N	-1	-50	-4.43	**110**
20	huf	papi	dalai	smilla	4♥ by W	+4	-620	-2.11	**-570**

Total of 20 bds **+6**

		Board: 1 Dealer: dalai Vul: None		First Lead：♥2

Contract: 2NT by dalai

```
                dalai
                ♠K85                    papi   dalai   lupin   huf
                ♥K4              1      ♥J     ♥K      ♥2      ♥9
                ◆KJ54           2      ♠6     ♠5      ♠3      ♠A
                ♣AJ62           3      ♣5     ♣2      ♣K      ♣7
  papi                  lupin   4      ♥7     ♥4      ♥A      ♥3
  ♠QJ962               ♠T3      5      ◆T     ♠8      ♥Q      ♥T
  ♥J7                  ♥AQ8652  6      ♠9     ◆4      ♥8      ♠4
  ◆QT982               ◆A3      7      ♠2     ◆5      ♥6      ◆6
  ♣5                   ♣K43     8      ◆2     ♣6      ♥5      ♠7
                huf             9      ◆8             ◆A      ◆7
                ♠A74
                ♥T93
                ◆76
                ♣QT987

         papi    dalai    lupin    huf
                 1NT      2◆       P
         2♥      P        P        2NT
         P       P        P
```

North	East	South	West	Contract	Result	Score	IMPs	NSdatum
dalai	lupin	huf	papi	2NT by N	-2	-100	-1.96	**-50**

huf：2◆：一門高花

2♥：選高花，轉換後的 2♥ 不容易防禦，要首引黑桃，再轉攻王牌才行。

2NT：由於同伴首攻的位置不利，我決定用 2NT 與對手競叫，在首攻紅心後，
梅花沒有偷到，倒了兩磴。

dalai：我與 huf 不使用 Lebensol 特約 ，所以 2NT 是自然。

dalai
♠AK
♥AK9742
◆A52
♣J7

papi
♠542
♥Q3
◆K9864
♣T84

lupin
♠QJ93
♥JT65
◆Q73
♣Q5

huf
♠T876
♥8
◆JT
♣AK9632

	papi	dalai	lupin	huf
1	◆K̲	◆2	◆3	◆T
2	♥3	♥A̲	♥5	♥8
3	♥Q	♥K̲	♥6	♠6
4	♠4	♥7	♥T̲	◆J
5	◆6	◆A̲	◆Q	♣2
6	♣8	♣J	♣Q	♣K̲
7	♠2	♠K̲	♠3	♠8
8	♣T̲	♣7	♣5	♣9

papi	dalai	lupin	huf
		P	P
2◆	X	3◆	3♠
P	4♥	P	P
P			

North	East	South	West	Contract	Result	Score	IMPs	NSdatum
dalai	lupin	huf	papi	4♥ by N	-2	-200	-9.08	**200**

huf：2◆：papi 第三家的 2◆不是每個人的選擇，但是在無對有的情況下，明知下家有點，不鬧他一鬧簡直是暴殄天機，平時他們的 2◆是一門高花，第三家又不一樣了。

3♠：當時還在想，同伴可以叫 3NT 那就好了，但以結果論 3♠叫的不好，如我先叫 4♣，同伴叫 4♥，我再叫 4♠，同伴會改為最佳合約的 5♣。在我叫 3♠後，同伴叫 4♥，我陷入自己挖的墳墓裡，動彈不得。

♥3：正確的回牌，如回黑桃，被莊家王吃一次方塊，合約就回家了。

♣9：dalai 企圖雙偷梅花以完成 4♥，結果多倒一磴。

第十單元

		papi	dalai	lupin	huf
	1	♣5	♣6	♣7	♣<u>A</u>
	2	♣8	♥7	♣2	♣<u>K</u>
	3	♠Q⃞	♥2	♣J	♣9
	4	♠6	♠4	♠<u>A</u>	♠3
	5	♦2	♠7	♠2⃞	♠<u>8</u>
	6	♦3	♦6	♣Q	♣4
	7	♥K	♥<u>A</u>	♥3	♥5
	8	♦4	♦7	♦J	♦<u>A</u>

dalai
♠74
♥AT9762
♦T876
♣6

papi
♠Q6
♥KJ8
♦K95432
♣85

lupin
♠AT952
♥Q43
♦J
♣QJ72

huf
♠KJ83
♥5
♦AQ
♣AKT943

papi	dalai	lupin	huf
			1♣
1♦	2♥	2♠	* P
P	P		

North	East	South	West	Contract	Result	Score	IMPs	NSdatum
dalai	lupin	huf	papi	2♠ by E	-2	200	3.63	**80**

huf：2♠：如以競叫的角度來看，同伴的牌組是單張，有許多次級力量在敵方牌
組上，是不必和敵方搶合約的，但因是有對無，深怕被對手鬧掉一局。

*P：對我而言，2♠是好合約，不想用 X 來驚動他，以免被改成 3◆，要是
知道同伴有 108XX 的方塊，我就殺下去了。

♠Q：正確，若被 dalai 的 7 王吃到，合約就倒三了。

♠2：正確的緊急抽王，但合約仍要倒二。

Board: 4	Dealer: papi	Vul: Both	First Lead : ♣8

Contract: 4♥ by dalai

```
              dalai                  papi   dalai  lupin   huf
              ♠97              1      ♣Q     ♣K     ♣8     ♣4
              ♥A9875
              ♦97              2      ♥6     ♥5     ♥Q     ♥2
              ♣AKJ7
                               3      ♠5     ♠7     ♠4     ♠J
  papi                 lupin
  ♠T65                 ♠K8432   4     ♥T     ♥A     ♥3     ♥4
  ♥T6                  ♥KQ3
  ♦T5                  ♦AJ6     5     ♠6     ♠9     ♠2     ♠Q
  ♣QT9532              ♣86
              huf
              ♠AQJ
              ♥J42
              ♦KQ8432
              ♣4
```

papi	dalai	lupin	huf
P	1♥	1♠	2♦
P	2♥	P	2♠
P	3♣	P	4♥
P	P	P	

North	East	South	West	Contract	Result	Score	IMPs	NSdatum
dalai	lupin	huf	papi	4♥ by N	+4	620	2.04	**570**

huf：2♠：仍在探索叫 3NT 的可能性，如同伴的牌是 XX　A9XXX　AX　KJXX，
他會叫 3♦，而我會叫 3♠時，同伴再叫 3NT，可能比 4♥好。如果同伴
的牌是♠XXX　♥AKQXX　♦AX　♣XXX，滿貫也不無可能。

Board: 5 Dealer: dalai Vul: NS	First Lead：♠Q
Contract: 3NT by papi	

dalai
♠QJ4
♥J3
♦K92
♣T9742

papi
♠K95
♥AT7
♦3
♣AKQJ83

lupin
♠T6
♥Q965
♦QJT65
♣65

huf
♠A8732
♥K842
♦A874
♣

	papi	dalai	lupin	huf
1	♠<u>K</u>	♠Q	♠6	♠2
2	♣<u>A</u>	♣2	♣5	♦8
3	♣<u>K</u>	♣4	♣6	♥2
4	♣<u>Q</u>	♣7	♦5	♦4
5	♣<u>J</u>	♣9	♦6	♥4
6	♣3	♣<u>T</u>	♥5	♥8
7	♠5	♠<u>J</u>	♠T	♠3
8	♠9	♠4	♥6	♠<u>A</u>
9	♦3	♦2	♦T	♦<u>A</u>
10	♥7	♥J	♥9	♠<u>8</u>
11	♥T	♥3	♥Q	♠<u>7</u>
12	♣8	♦<u>K</u>	♦J	♦7
13	♥A	♦9	♦<u>Q</u>	♥K

papi	dalai	lupin	huf
	P	P	1♠
X	2♠	P	P
2NT	P	3♠	P
3NT	P	P	P

North	East	South	West	Contract	Result	Score	IMPs	NSdatum
dalai	lupin	huf	papi	3NT by W	-3	150	2.81	**60**

huf：2NT：當成 19-21 的平均牌型來叫，是實戰手法，一個人就可以看到八副了。

3♠：尋找紅心配合。

3NT：由於梅花是 5-0 分配，3NT 在我方輕鬆而謹慎的防禦下倒了三磴。如果梅花能夠吃六副的話，我的墊牌就要受到嚴厲的考驗了。

Board: 6　Dealer: lupin　Vul: EW　First　Lead：♠7
Contract: 6♦　by lupin

dalai
♠KJ52
♥AT654
♦
♣J872

papi
♠
♥832
♦QT5432
♣KQ54

lupin
♠AQT9
♥KQ
♦AJ976
♣A6

huf
♠87643
♥J97
♦K8
♣T93

	papi	dalai	lupin	huf
1	♥3	♠J	♠Q	♠7
2	♦2	♥5	♦A	♦8
3	♥2	♠2	♠A	♠4
4	♥8	♠K	♠T	♠6

papi	dalai	lupin	huf
		1♦	P
5♦	P	6♦	P
P	P		

North	East	South	West	Contract	Result	Score	IMPs	NSdatum
dalai	lupin	huf	papi	6♦ by E	-1	100	7.33	**-200**

huf：6♦：只有兩聲就叫到相當好的滿貫。

　　♠7：一看到夢家的牌，當然是後悔的不得了，幸好這牌手氣不錯，6♦仍然要倒一。

　　事後想來，♠7是不對的，5♦通常是兩門牌組，而另一門通常也是低花，所以 papi 的高花張數相當少，就我的牌來看，他的紅心應該比黑桃多，我應不管紅心是否容易吃虧的組合，勇猛的攻紅心才對。

　　♠10：企圖偷♠K，幸好同伴有♠K 救我。

Board: 7 Dealer: huf Vul: Both First Lead：◆J

Contract: 2♥ by papi

dalai
♠AT8
♥J963
◆JT86
♣92

papi
♠
♥AQT75
◆543
♣K8753

lupin
♠Q96432
♥84
◆A97
♣QJ

huf
♠KJ75
♥K2
◆KQ2
♣AT64

	papi	dalai	lupin	huf
1	◆5	◆J	◆A	◆2
2	♣5	♣2	♣Q	♣A
3	♥T	♥J	♥4	♥2
4	♥A	♥3	♥8	♥K
5	♥Q	♥6	♠2	♠5
6	♣3	♣9	♣J	♣4
7	♥5	♠8	♠3	♠J
8	♣K	♥9	♠4	♣6
9	♥7	♠A	♠6	♠7
10	♣8	♠T	◆7	♣T
11	◆3	◆6	◆9	◆Q
12				◆K

papi	dalai	lupin	huf
			1NT
2♥	P	P	P

North	East	South	West	Contract	Result	Score	IMPs	NSdatum
dalai	lupin	huf	papi	2♥ by W	-2	200	2.25	150

huf：2♥：紅心加低花。

♥2：抽王是一定的，但不必打K幫助莊家，一圈方塊也不能先提，否則莊家如持♠X ♥AQJXX ◆XX ♣KXXXX提了一圈方塊，莊家就有立即回手的橋引打梅花了。

♥10：如用♥Q偷，我方就必須用拳擊法升王才能擊倒合約，♥10被♥J吃去再敲王後，莊家不但少王吃一磴梅花，手上建立的第五張梅花也失去了提吃的控制，倒二。

Board: 8 Dealer: papi Vul: None First Lead：♥A

Contract: 3♠ by dalai

dalai
♠AKJ9643
♥T754
♦8
♣T

papi
♠T7
♥J83
♦AKQ9
♣AJ53

lupin
♠852
♥AK62
♦T65
♣987

huf
♠Q
♥Q9
♦J7432
♣KQ642

	papi	dalai	lupin	huf
1	♥3	♥4	♥<u>A</u>	♥9
2	♠7	♠3	♠2	♠<u>Q</u>
3	♣<u>A</u>	♣T	♣9	♣Q
4	♥8	♥5	♥<u>K</u>	♥Q
5	♥<u>J</u>	♥7	♥2	♦4
6	♦<u>K</u>	♦8	♦6	♦2
7	♦A	♠<u>4</u>	♦T	♦3

papi	dalai	lupin	huf
1NT	3♠	P	P
P			

North	East	South	West	Contract	Result	Score	IMPs	NSdatum
dalai	smilla	huf	papi	3♠ by N	-1	-50	-2.46	0

huf：3♠：如果派司，大家也都會派司，dalai 就可先提七磴了，2♠仍然是安全的，但 3♠就超過了安全線了。

Board: 9　Dealer: dalai　Vul: EW　　First　Lead：♥5

Contract: 4♠ by huf

dalai
♠Q875
♥KQ
♦AQJT5
♣65

papi
♠T
♥A75
♦K6432
♣KJ87

lupin
♠K62
♥T8432
♦987
♣Q2

huf
♠AJ943
♥J96
♦
♣AT943

	papi	dalai	lupin	huf
1	♥5	♥Q	♥8	♥9
2	♥A	♥K	♥4	♥6
3	♦6	♦Q	♦9	♣3
4	♦2	♠A	♦7	♣4
5	♣7	♣5	♣2	♣A
6	♥7	♣6	♥2	♥J
7	♣8	♠7	♣Q	♣9
8	♦3	♦J	♦8	♠3
9	♣K	♠8	♠K	♣T
10		♠2		

papi	dalai	lupin	huf
	1♦	P	1♠
P	3♠	P	4♣
P	4♠	P	P
P			

North	East	South	West	Contract	Result	Score	IMPs	NSdatum
dalai	lupin	huf	papi	4♠ by S	+5	450	1.02	410

huf：4♣：如果同伴的點長對位置，還是有滿貫。

　　4♠：3♠的最低限，不願意 cue 來刺激同伴。

　　♥5：papi 立刻低引紅心。

Board:	10	Dealer: lupin	Vul: Both	First Lead：♥J

Contract: 3♣ by lupin

dalai
♠8632
♥KT97
♦JT5
♣J5

papi
♠A
♥A652
♦432
♣Q9632

lupin
♠QT5
♥Q43
♦KQ8
♣A874

huf
♠KJ974
♥J8
♦A976
♣KT

	papi	dalai	lupin	huf
1	♥5	♥<u>K</u>	♥4	♥J
2	♦2	♦J	♦Q	♦<u>A</u>
3	♦4	♦T	♦<u>K</u>	♦6
4	♣2	♣5	♣<u>A</u>	♣T
5	♣3	♣J	♣7	♣<u>K</u>
6				♦<u>9</u>

papi	dalai	lupin	huf
		1♣	1♠
X	2♠	P	P
3♣	P	P	P

North	East	South	West	Contract	Result	Score	IMPs	NSdatum
dalai	lupin	huf	papi	3♣ by E	+3	-110	-1.88	**-60**

huf：2♠：如無身價，也許可用3♠衝擊對手，但在有身價的情況，3♠太危險了。

Board: 11 Dealer: huf Vul: None First Lead：♠7

Contract: 3NT by papi

dalai
♠J73
♥AQT8
♦643
♣K95

papi
♠Q84
♥KJ9
♦J8
♣AQ643

lupin
♠T65
♥532
♦
AKQT75
♣J

huf
♠AK92
♥764
♦92
♣T872

	papi	dalai	lupin	huf
1	♠8	♠7	♠5	♠K
2	♥9	♥T	♥3	♥7
3	♠4	♠3	♠6	♠A
4	♥J	♥Q	♥2	♥6
5	♥K	♥A	♥5	♥4
6		♥8		

papi	dalai	lupin	huf
			P
1♣	1♥	2♦	2♥
P	P	3♦	P
3NT	P	P	P

North	East	South	West	Contract	Result	Score	IMPs	NSdatum
dalai	lupin	huf	papi	3NT by W	-2	100	4.25	**-60**

huf：1♥：在同伴派司後，dalai 叫出四張的紅心作指示引牌。

　　3NT：papi 總是採取最積極的叫牌 3NT。

　　♠7：一旦知道莊家有♥K，dalai 絕對不攻，♠7 找到了同伴上手的橋引，攻
　　　　7 而不引 3 是避免同伴回黑桃，3NT 倒二，3♦也要倒一，papi 的 3NT
　　　　並沒有什麼損失。

Board:	12	Dealer: papi	Vul: NS	First	Lead：♣Q

Contract: 3♠ by papi

					papi	dalai	lupin	huf
	dalai			1	♣A	♣Q	♣2	♣T
	♠J7			2	♠3	♠7	♠K	♠8
	♥KT87			3	♠A	♠J	♠2	♠T
	♦62			4	♦3	♦2	♦9	♦J
	♣QJ985			5	♦4	♦6	♦7	♦K
papi		lupin		6	♥Q	♥K	♥A	♥4
♠A96543		♠K2		7	♠4	♥7	♥2	♥J
♥Q		♥A62		8	♠5	♣5	♣3	♠Q
♦543		♦AT97		9	♠6	♥T	♥6	♥9
♣A74		♣K632		10	♠9	♣J	♦T	♥3
	huf			11	♣4	♣9	♣K	♦Q
	♠QT8			12	♦5	♥8	♠A	♦8
	♥J9543			13	♣7	♣8	♣6	♥5
	♦KQJ8							
	♣T							

papi	dalai	lupin	huf
2♠	P	3♠	P
P	P		

North	East	South	West	Contract	Result	Score	IMPs	NSdatum
dalai	lupin	huf	papi	3♠ by W	+3	-140	-0.71	**-130**

huf：3♠：lupin 的 3♠是在製造越位陷阱，幸好我沒有可以出頭的牌。

Board: 13　Dealer: dalai　Vul: Both　First　Lead：◆J

Contract: 4♥　by papi

dalai
♠765
♥A
♦J9
♣AQJT762

papi
♠K4
♥9742
♦Q8
♣K9853

lupin
♠AQJ93
♥KQJ65
♦K74
♣

huf
♠T82
♥T83
♦AT6532
♣4

	papi	dalai	lupin	huf
1	◆8	◆J	◆4	◆A
2	◆Q	◆9	◆7	◆2
3	♥4	♥A	♥5	♥3
4	♣3	♣7	♥6	♣4
5	♥2	♣6	♥K	♥8
6	♥7	♣2	♥Q	♥T

papi	dalai	lupin	huf
	1♣	2◆	P
4♥	P	P	P

North	East	South	West	Contract	Result	Score	IMPs	NSdatum
dalai	lupin	huf	papi	4♥ by W	+5	-650	-0.60	**-640**

huf：2◆：兩門高花力量在開牌以上，對手對 5-5 的好牌有特約處理。

*P：對手一圈就叫到 4♥，持 dalai 的牌稍微衝動一點，可能就會叫 5♣，但是三張黑桃是很不好的徵兆，幸好 dalai 派司，否則 5♣/X 是四位數的禮物送給對手。

Board: 14 Dealer: lupin Vul: None First Lead：♦J
Contract: 2♠ by dalai

dalai
♠
♥QT97653
♦K643
♦
♣76

	papi	dalai	lupin	huf
1	♦6	♣6	♦J	♦A
2	♥9	♥K	♥8	♥2
3	♠4	♠9	♠K	♦2
4	♥5	♥3	♥T	♥J
5	♦9	♠3	♦4	♦3
6	♠A	♠Q	♠2	♦5
7	♥7	♥4	♠8	♥Q
8	♣3	♣7	♣K	♣9
9	♣A	♠5	♣4	♣T
10		♠6		

papi
♠AJ4
♥975
♦986
♣A832

lupin
♠K82
♥T8
♦KJT4
♣KQ54

huf
♠
♥AQJ2
♦AQ7532
♣JT9

papi	dalai	lupin	huf
		1♣	1♦
1♠	2♠	P	*P
P			

North	East	South	West	Contract	Result	Score	IMPs	NSdatum
dalai	lupin	huf	papi	2♠ by N	+2	110	2.33	**50**

huf：1♠：轉換答叫，沒有四張高花。這類叫牌方式是讓超叫者以不利的位置首
攻。

*P：同伴把我的牌叫爛了，只好派司。

♦J：貪便宜希望莊家不偷Q的攻牌，莊家沒有偷，但在♦A墊掉梅花後，合
約已擊不倒。如lupin正常的首攻♣K，吃兩磴梅花後轉紅心則可王吃到
紅心擊垮合約。

					papi	dalai	smilla	huf
dalai				1	♥A	♥8	♥3	♥2
♠K3								
♥T98				2	♣J	♣A	♣2	♣4
♦QJ87				3	♥K	♥9	♥5	♥J
♣AQT3								
				4	♦6	♦7	♦K	♦5
papi		smilla		5	♥4	♣3	♣6	♣5
♠J875		♠642						
♥AK74		♥Q653		6	♦A	♦8	♦2	♦3
♦AT96		♦K2		7	♦9	♦Q	♥6	♦4
♣J		♣9762						
	huf			8	♥7	♣T	♣7	♣8
	♠AQT9							
	♥J2							
	♦543							
	♣K854							

papi	dalai	smilla	huf
			P
1♦	P	1♥	P
2♥	P	P	* P

North	East	South	West	Contract	Result	Score	IMPs	NSdatum
dalai	smilla	huf	papi	2♥ by E	+2	-110	-2.69	**-40**

huf：＊P：身價不利，不敢亂動。

　　♥2：如有機會敲三圈王，則敵方只能吃五磴紅心及♦AK，共七磴。

　　♣J：完成交互王吃的準備。

dalai
♠54
♥AQ432
♦762
♣973

papi
♠QJT
♥JT
♦Q83
♣AKQJ4

lupin
♠K762
♥K76
♦AJT954
♣

huf
♠A983
♥985
♦K
♣T8652

	papi	dalai	lupin	huf
1	♠J	♠5	♠6	♠A
2	♥J	♥A	♥7	♥9
3	♠T	♠4	♠2	♠9
4	♦8	♦6	♦4	♦K
5	♣A	♣7	♥6	♣5

papi	dalai	lupin	huf
1NT	2♣	6♦	P
P	P		

North	East	South	West	Contract	Result	Score	IMPs	NSdatum
dalai	lupin	huf	papi	6♦ by E	-2	200	8.83	-200

huf：2♣：CAPP 表示一門牌組，當然是仗著身價有利，才能以如此弱牌出頭。

　　6♦：dalai 的 2♣把對手的科學叫法打斷了，lupin 依牌力跳 6♦，不幸缺門遇
　　　　到同伴的 AKQJ，點力大重複。

　　♠A：敵方亂跳的牌，有 A 可拔已不錯，否則很容易被墊牌。

　　♠5：不能盲目的跟♠4 作張數訊號，如跟♠4 我很可能會再引黑桃，lupin 可
　　　　以墊光紅心，如有機會再把我的◆K 敲下來就可以成約了。

第十單元

Board: 17 Dealer: smilla Vul: None First Lead：◆K
Contract: 2♠ by huf

	smilla			dalai	smilla	huf	papi
	♠T65						
	♥K743		1	◆2	◆9	◆7	◆<u>K</u>
	◆AT9		2	◆3	◆<u>T</u>	◆4	◆5
	♣QJ2		3	◆6	◆A	♠<u>4</u>	◆8
dalai		huf	4	♣3	♣2	♣7	♣<u>A</u>
♠9		♠AKJ74	5	◆J	♠T	♠<u>J</u>	◆Q
♥QT86		♥92	6	♣<u>K</u>	♣J	♣5	♣9
◆J632		◆74	7	♣4	♣<u>Q</u>	♣T	♥J
♣K843		♣T765	8	♠9	♠5	♠<u>A</u>	♠2
	papi		9	♥6	♥3	♥9	♥<u>A</u>
	♠Q832		10	♥8	♥<u>K</u>	♥2	♥5
	♥AJ5		11	♥T	♥4	♣6	♠<u>3</u>
	◆KQ85		12	♣8	♠6	♠<u>K</u>	♠Q
	♣A9		13	♥Q	♥7	♠7	♠<u>8</u>

dalai	smilla	huf	papi
	P	2♠	*P
P	P		

North	East	South	West	Contract	Result	Score	IMPs	NSdatum
smilla	huf	papi	dalai	2♠ by E	-3	-150	0.33	**150**

huf：2♠：打遭遇戰，避免了雙方苦戰的3NT。

 *P：難道是想罰放我的2♠，如papi超叫2NT，smilla一定會加叫3NT，此時papi應會完成3NT，因我已經暴露重要的牌情。

smilla
♠AQ976
♥Q762
♦53
♣82

dalai
♠5
♥T9
♦QJ8
♣
AKT9753

huf
♠KT843
♥K84
♦AK97
♣4

papi
♠J2
♥AJ53
♦T642
♣QJ6

	dalai	smilla	huf	papi
1	♥9	♥Q	♥K	♥3
2	♣A	♣2	♣4	♣Q
3	♣K	♣8	♠3	♣6
4	♦Q	♦3	♦7	♦4
5	♦J	♦5	♦9	♦2
6	♦8	♠7	♦K	♦6
7	♣3	♠6	♦A	♦T
8	♥T	♥6	♥4	♥J
9	♣5	♥7	♠4	♣J
10	♣7	♥2	♥8	♥A
11	♠5	♠9	♠8	♥5
12				♠2

dalai	smilla	huf	papi
		1♠	P
2♣	P	2♦	P
3♣	P	3NT	P
P	P		

North	East	South	West	Contract	Result	Score	IMPs	NSdatum
smilla	huf	papi	dalai	3NT by E	-1	-50	-3.07	**-50**

huf：3♣：在我與 dalai 的制度裡，3♣是 GF，在不配合的情況下衝到不好的 3NT。
　　♥4：直接放棄完成合約的機會，希望在♠A 不對位時可以少當一磴。

Board:	19	Dealer: huf	Vul: EW	First Lead：♣6

Contract: 6♠ by dalai

dalai
♠96543
♥32
♦T7
♣T853

lupin
♠AQ7
♥87
♦Q832
♣QJ42

papi
♠8
♥JT54
♦J95
♣AK976

huf
♠KJT2
♥AKQ96
♦AK64
♣

	lupin	dalai	papi	huf
1	♣2	♣3	♣6	♠<u>2</u>
2	♦2	♦7	♦9	♦<u>A</u>
3	♠<u>A</u>	♠3	♠8	♠K
4	♣Q	♣5	♣7	♠<u>T</u>
5	♥7	♥2	♥J	♥<u>A</u>
6	♥8	♥3	♥4	♥<u>K</u>
7	♠7	♠<u>9</u>	♥5	♥Q
8	♣4	♣8	♣9	♠<u>J</u>
9	♦3	♠<u>4</u>	♥T	♥6
10	♦8	♦T	♦5	♦<u>K</u>
11	♣J	♣T	♣K	♥<u>9</u>

lupin	dalai	papi	huf
			1♥
P	1♠	P	5NT
P	6♠	P	P
P			

North	East	South	West	Contract	Result	Score	IMPs	NSdatum
dalai	papi	huf	lupin	6♠ by N	-1	-50	-4.43	**110**

huf：1♠：企圖對敵方造成干擾，不小心碰到我這火藥庫。

　　5NT：如同伴持稍好的牌時，這個叫法比較簡單，否則可以叫4♣，在同伴束叫4♠時，再叫5♣表示缺門，但即使如此可能還是未把此牌的牌力表示出來。

　　6♣：有看過拿著AK還對滿貫低引嗎？papi完全了解夢家的牌。

第十單元

| Board: | 20 Dealer: smilla | Vul: Both | First | Lead：♥2 |
| --- |

Contract: 4♥ by smilla

	huf ♠AQJ8 ♥T632 ◆Q5 ♣842			smilla	huf	papi	dalai
			1	♥9	♥2	♥4	♥8
			2	♥A	♥3	♥7	♥5
			3	◆4	◆5	◆A	◆2
smilla ♠K9 ♥A9 ◆T874 ♣AKT96		papi ♠T73 ♥KQJ74 ◆AK93 ♣5	4	♣6	♥6	♥K	♣3
			5	♣9	♥T	♥Q	♠2
			6	♣A	♣8	♣5	♣Q
	dalai ♠6542 ♥85 ◆J62 ♣QJ73		7	♣K	♣2	♠3	♣7
			8	◆7	◆Q	◆K	◆6
			9	◆T	♠Q	◆3	◆J
			10	♣T	♣4	♥J	♣J
			11	◆8	♠8	◆9	♠4
			12	♠K	♠A	♠7	♠5
			13	♠9	♠J	♠T	♠6

smilla	huf	papi	dalai
1NT	P	2◆	P
2♥	P	3◆	P
3♠	P	4♥	P
P	P		

North	East	South	West	Contract	Result	Score	IMPs	NSdatum
huf	papi	dalai	smilla	4♥ by W	+4	-620	-2.11	**-570**

huf：1NT：如果看過之前我對 5-4-2-2 開叫 1NT 的分析，就知道 smilla 這手牌完全符合 15-17 的 1NT。

3♠：方塊配合。

相關網站

◎**國內網站：**

◇中華民國橋藝學會　http://www.ctcba.org.tw/

◇高雄國際橋藝中心　http://par.cse.nsysu.edu.tw/~kbc/

◇高雄榮總橋藝社　http://www2.nsysu.edu.tw/cclu/

◇Alon橋藝交流站　http://www.taconet.com.tw/big2/index.htm

◇奇摩家族君子橋　http://tw.reg.yahoo.com/cgibin/login.cgi?srv=
　　club&from=http://tw.club.yahoo.com/clubs/bridre-99/

◇宏碁戲谷（AcerGameZONE）　http://www.acergame.com.tw/

◇MSN 橋藝堂　http://groups.msn.com/TaiwanBridgeTong/_
　　homepage.msnw?pgmarket=zh-tw

◇橋藝論壇　http://www.afgn.idv.tw/

◇阿魔的橋藝世界　http://home.kimo.com/devilhair0918/

◇南聯橋牌網 http://homepage.ntu.edu.tw/~b88105012/bridge/index.htm

◎**學生社團：**

◇中山美麗之島BBS站橋牌討論版
　http://bbs.nsysu.edu.tw/txtVersion/boards/bridge/

◇交通大學橋藝社　http://www.cc.nctu.edu.tw/~bridge/main.html

◇南區大專橋藝園地　http://tw.reg.yahoo.com/cgibin/login.cgi?srv=club
　　&from=http://tw.club.yahoo.com/clubs/bridge_south/

◇中山大學資工系-楊昌彪教授　http://par.cse.nsysu.edu.tw/~cbyang/
　　p8activity/p8activity_index.htm

◇清華橋藝社　http://oz.nthu.edu.tw/~res11010/~Microsort%20Internet%
　　20Exp.

◇台南一中橋藝社　http://www.taconet.com.tw/szukuang/index.htm

◎國外網站：

◇世界橋藝聯盟(WBF, World Bridge Federation)
http://www.worldbridge.org/

◇美國橋藝協會(ACBL, American Contract Bridge League)
http://come.to/scba

◇美國橋藝協會(ACBL,內有線上橋藝遊戲網站) http://come.to/scba

◇叫牌測驗網站 http://www.bridgespace.com/

◇新加坡橋藝協會(Singapore Contract Bridge Association)
http://come.to/scba

◇香港橋藝協會(Hong Kong Contract Bridge Association)
http://www.hkcba.org/

◇中國橋牌網(Chinese Contract Bridge Association,簡體)
http://game.1001n.com.cn/bridge/index.asp

◇日本橋協(Japan Contract Bridge League,日文版也可連結至英文版面)
http://www.jcbl.or.jp/index.html

◇香港橋軒 http://www.bridgehouse.org.hk/

◇印尼橋藝協會(Gabungan Bridge Seluruh Indonesia)
http://www.bridgeindonesia.com/

◇澳洲橋協(Australian Bridge Federation)
http://www.abf.com.au/

◇okbridge(線上橋牌遊戲網站) http://www.okbridge.com/

◇winBridge（網路橋牌，真人對打） http://www.winbridge.com/

◇The Bridge World(橋牌雜誌網站) http://www.bridgeworld.com/

◎教學及兒童網站：

◇WBF教學網站 http://www.wbfteaching.org/

◇兒童橋藝世界 http://www.minibridge.org/

廣　告　回　函
台北北區郵政管理局登記證
北台字第12746號

高談/宜高文化　讀者回函 收

地址：台北縣新店市中正路566號6樓
電話：（02）2726-0677　傳真：（02）2759-4681
E-MAIL:c9728@ms16.hinet.net

地址：
姓名：

《雙龍過江》

高談/宜高文化讀者回函卡

謝謝您購買我們出版的好書！為提供更好的服務，請填寫本回函卡並寄回給我們（免貼郵票），您就成為高談/宜高文化的貴賓讀者，可以不定期獲得高談/宜高文化出版書訊，並優先享受我們提供的各項優惠活動！

書名：雙龍過江

姓名：　　　　　　性別：□男□女 生日：　年　月　日

通訊地址：

e-mail:

電話：（　）

身分證字號：

您的職業：□學生 □軍警公教 □服務業 □家管 □金融業
　　　　　□製造業 □大眾傳播 □SOHO族 □其他

教育程度：□高中以下（含高中）□大專 □研究所

購買書店：

您從何處得知本書消息（可複選）：
　　　　　□逛書店 □報紙廣告 □廣告傳單 □報章書評
　　　　　□廣播節目□親友介紹 □網路書店 □其他

您通常以何種方式購書？
　　　　　□傳統書店 □連鎖書店 □便利商店 □量販店
　　　　　□劃撥郵購 □信用卡訂購 □網路購書 □其他

請針對下列項目為本書打分數，由高至低（5-1分）。
　　　　5 4 3 2 1　　　　5 4 3 2 1
1.內容題材 □□□□□ 2.編排設計 □□□□□
3.封面設計 □□□□□ 4.翻譯品質 □□□□□
5.字體大小 □□□□□ 6.裝訂印刷 □□□□□

您對我們的建議：

請沿虛線剪下，填妥寄回即可，免貼郵票